林文寶・趙秀金 / 著
台東大學兒童文學研究所 / 出版

兒童讀物編輯小組的歷史與身影

序
想念與掛記

台東大學人文學院院長 林文寶

「兒童讀物編輯小組」的裁撤，對藝文界的朋友來說（尤其是兒童文學界），似乎是件不能接受，也不敢相信的事實。可是，它卻真地走入歷史。

身為兒童文學工作從業者的我，設法搶救或書寫相關資料，是我義不容辭的職責。於是有〈「兒童讀物編輯小組的歷史書寫與徵文活動」計畫書〉。

在撰寫期間，雖非澎湃激情，卻也感慨多端：為什麼想念總是在結束之後？為什麼我們總是找不到自己的立足處？由於諸多想念與掛記，行文不免帶有私念，甚見大量引用所謂的文獻，其實，原貌的呈現，或許可沖淡一己的私念，亦不失為另一種沒有意見的意見的書寫方式。又由於掛記太深，於是乎有了許多的附錄，但願能有助於日後的砌磚者。

由於「兒童讀物編輯小組」的結束引發爭議，因此採訪頗多不便，是以相關訪問對象，皆轉錄自《兒童文學工作者訪問稿》（2001年6月萬卷樓圖書有限公司），及本所碩士論文，並感謝萬卷樓同意轉載。

　　計畫案執行之初，即遭遇世紀新疫SARS為虐。其後，
又是本校改制為大學的繁忙期，是以中斷長達三個月。今日
得以完成，自是心存感謝。

　　首先，要感謝申請案的順利通過。

　　其次，我要感謝合作的夥伴：趙秀金老師撰寫肆、伍、
陸、柒等四章。

　　當然，更要感謝助理蔡淑娟小姐幫忙處理相關的雜事。

第壹章

緒　論

　　洪文瓊於〈影響臺灣近半世紀兒童文學發展的十五樁大事〉一文中（見《臺灣兒童文學手冊》，頁67～83），認為省教育廳兒童讀物編輯小組成立是重要的指標事件。洪氏云：

　　　官方系統對臺灣兒童文學發展，真正具有火車頭帶動作用的是省教育廳兒童讀物編輯小組。此兒編小組係因應聯合國兒童基金會資助中華民國編印兒童讀物（即日後的中華兒童叢書）而設立的。出任總編輯的彭震球（曾任學友總編輯，時任師大教授）、文學編輯林海音、健康類編輯潘人木（後接任總編輯）、科學類編輯柯太、美術編輯曾謀賢（後由曹俊彥接任），均是一時之選。由於經費充裕，加上兒童基金會派有專家指導，兒編小組在當時可說擁有相當超前的現代兒童讀物編輯理念。大膽使用圖片、強調空間留白，以及採用近乎正方形的二十開本和全面彩色印刷的方式，在在是臺灣兒童讀物出版界所少見。臺灣的兒童讀物編印，真正有比較大幅度的提昇，確實起於省教育廳兒童讀物編輯小組，然而此種編輯理念的

革新，一直到西元七十年代以後，才逐漸普及民間。
這一波經由官方系統帶動的創新，一方面為臺灣的兒
童讀物開啟彩色的世界，臺灣兒童讀物製版技術也因
中華兒童叢書的開發而進入照相分色階段，傳統的手
工分色逐漸淘汰。一方面則為臺灣的兒童文學界引入
西方系統（或應更正確的說是美式系統）的創作理念
與編輯概念，而且隨著西元七十年以後留美學生回國
服務增多，而逐漸加大影響力。臺灣兒童文學發展深
受美日兩大強勢文化影響，日本是由於地緣與歷史因
素不可避免，美國則是時代環境所使然。省教育廳兒
童讀物編輯小組成立，代表西方的美式文化開始加大
對臺灣兒童文學界的影響，這一點的歷史意義，最是
值得我們重視。（省教育廳兒童讀物編輯小組一直維
持存在，一九九九年七月精省後，撥歸臺灣書店。該
小組在八十年代民間童書出版活絡後，重要性與影響
力已不如從前。）兒編小組真正展現實力是我們退出
聯合國後，仍然繼續正常運作，並自行籌畫創編第一
套臺灣自製的《中華兒童百科全書》（1975年6月推出
第一冊，1986年4月出齊第十四冊索引），以及於民75
年10月10日創編《兒童的雜誌》月刊。（頁70～71）

一九六四年六月，臺灣省教育廳在聯合國兒童基金會的
協助下，成立「兒童讀物編輯小組」，隨後陸續定期出版各

期《中華兒童叢書》，配發至臺灣地區的國民小學各班級，在那個物資極度缺乏的六十年代裡，曾經伴隨小學生在求學階段的成長，更可能是許多人小時候第一次接觸的課外讀物。兒童讀物編輯小組出版七百多冊《中華兒童叢書》及《中華兒童百科全書》、《中華幼兒叢書》、《中華幼兒圖畫書》，並發行《兒童的雜誌》。

　　然而，隨著時代與政治的變異，兒童讀物編輯小組和所出版的兒童讀物，也面臨市場機制開放及政策變遷，重新評估檢討的考驗。原隸屬於臺灣省教育廳的兒童讀物編輯小組，在歷經一九九九年臺灣省政府功能業務與組織調整，實施精省決議時，曾引發其存廢爭議。當時教育部長曾志朗極力肯定兒童讀物編輯小組對兒童閱讀的貢獻，以及成立三十幾年來的出版成就與口碑，決定留存編輯小組，並重新研議其定位、運作形式等。（見《民生報，文化新聞A7版》，2000月11月4日。）二○○二年四月，新任教育部長黃榮村以「時代已經改變，沒有存在的意義」為由，決定在年底裁撤編輯小組。二○○二年四月十一日《民生報，文化新聞A13版》報導如下：

　　　　【記者徐開塵／報導】教育部中部辦公室兒童讀物編輯小組終於感受到「一朝天子一朝臣」這句話的真義。去年底，前教育部長曾志朗還拍著胸脯對編輯小組負責人何政廣保證：「這個編輯小組的工作太重

要了，一定會永遠存在。」接任的黃榮村昨天卻以「時代已經改變，沒有存在的意義」為由，決定在今年底裁撤這個編輯小組。

成立至今三十八年來，兒童讀物編輯小組製作出版的上千種優良兒童讀物，為無數兒童打開認識世界的一扇窗，廣受肯定。但，教育部長的一句話，這個任務獨特的出版單位即將走入歷史。

昨天下午，黃榮村召集教育部各級主管舉行兒童讀物編輯小組業務會報，與會官員一一發言後，黃榮村立即做出裁撤的決定，旋即宣佈散會。

突來的決定，令代表編輯小組出席的何政廣和部分教育部官員都感到錯愕和不解。何政廣說，部長雖然在會後向他握手致意，表示「不得不做此決定」，但整個過程沒有討論和溝通，只以「時代改變，沒有意義」簡單兩句話，否定了大家過去的努力，真有不受尊重的感覺。

此項決議，立即引發各界不同的討論聲音，藝文界及諸多文化工作者簽名連署，大聲呼籲收回裁撤「兒童讀物編輯小組」的決定，為保留一個本土創作發表空間，和維護偏遠地區及無力負擔課外讀物的家庭及兒童權益請命，但並未獲政府高層的正面回應。（《民生報，文化新聞A13版》2002年4月27日）

　　二○○二年十二月二十七日「兒童讀物編輯小組」自行
辦理「惜別私茶會」。《中國時報》陳文芬臺北報導如下：

　　　【陳文芬／臺北報導】成立三十八年，隸屬於教
育部的兒童讀物編輯小組在今年底遭到裁撤，昨天編
輯小組自行辦理「惜別私茶會」，三十多年來孕育臺
灣兒童文學的創作舞臺走入歷史，近百位作家、插畫
家在市長官邸藝文沙龍聚會，離情依依，感情激動的
作家金玲、林煥彰痛陳教育部長黃榮村是「兒童心靈
殺手」、「沒有教育的教育部長」。
　　　資深兒童文學作家曹俊彥則籲請作家們平息悲
情，與出版人集思廣益再為兒童文學創造美好園地。
歷史小說家樸月則說，一手遮天的教育部長，現在我
們雖奈他何，但歷史總是會證實他是公平的。
　　　編輯小組《兒童的雜誌》十二月出版停刊號，而
中華兒童叢書也要告別出版史，插畫家洪義男至今仍
疑惑，一個兒童讀物的教育政策竟可從前部長林清
江、曾志朗的全力支持，到另一個部長的連根拔起；
學者趙國宗說，遺憾一棵老樹要從地球消失。（見
《中國時報》14版，2002年12月28日。）

　　兒童讀物編輯小組的成立，因應當時社會的需要，自然
有其歷史背景之因素。然而，隨著時代發展及因應潮流趨

勢，其所扮演的角色與發揮之功能，歷經間階段性轉變，亦已於二○○二年底被裁撤，最後走入歷史的命運。

　　兒童讀物編輯小組歷年來所出版的讀物，對臺灣兒童文學發展的影響與貢獻，是無庸置疑。個人自七十年代以來，即努力於臺灣兒童文學的研究與教學，其間，於一九八三年四月曾與友人吳當創辦《海洋兒童文學》，發行十三期後結束。其後，於一九八七年臺東師專改制師院，個人負責語文教育系，即以「兒童文學」做為系發展的重心與特色。為強固「兒童文學」的發展，語教系首先成立「兒童讀物圖書室」，向各界廣募相關書籍。除圖書資源的不斷充實外，為加強學術研究發展，復於一九九一年七月起，經教育部核准設立「兒童讀物研究中心」，作為推動本校「兒童文學」研究發展的基礎據點，以充實兒童文學研究資料及計劃性之專題研究，確立語教系未來的發展特色。其後，一九九六年八月，兒童文學研究所核准增設並進行籌備，在申請增設系所班計劃書中，對兒童文學研究所未來發展方向與重點，有如下的規劃：

　　　　本所設立旨在延續語文教育系長期以來的努力與
　　耕耘，使其成為臺灣地區兒童文學研究的重鎮，進而
　　成為華文世界的研究中心。

　　　　因此，在發展方向首重兒童文學史料的整理，且
　　以臺灣本土地區者為優先。（見1997年10月，東師兒

文所《一所研究所的成立》，頁13。）

　　一九九七年四月招生入學以後，更是落實於教學與研究。

　　就教學而言，課程有「臺灣兒童文學史」，由本人授課。授課方式，除閱讀現有文獻，並以參與、觀察與訪談相輔。這門課程旨在使學生能了解與掌握臺灣兒童文學的史料，進而有能力整理一九四五年以來臺灣地區兒童文學史之資料。這些資料包括兒童文學論述著作、兒童文學出版機構、資深兒童文學作家以及作品等，並要求學生以指標事件或人物訪談為題，撰寫報告一篇。期間，有關以兒童讀物寫作為題者：有第一屆黃孟嬌〈圖畫書在臺灣的發展─從1964年省教育廳成立「兒童讀物編輯小組」談起〉，第四屆張瑞玲〈臺灣省教育廳兒童讀物編輯小組〉，兩位同學的報告雖未盡理想，卻亦頗有文獻的意義，至夜間部第一屆研究生趙秀金，則概然以《兒童讀物編輯小組及其出版品1964～2002》為碩士論文並書寫之，且亦斐然成篇。

　　個人除教學外，長期以來即致力於兒童文學書目的彙輯，並為幼獅文化事業公司策劃主編一九四九年～一九八七年兒童文學選集五種，一九八八年～一九九八年兒童文學選集八種。

　　一九九九年六月，高雄縣文化中心承辦「臺灣囝仔冊一步一腳印─八十八年度全國兒童圖書巡迴展」，個人負責其

中之「主題館」，其執行方式如下：

一、以圖表方式呈現光復以來臺灣兒童文學有關指標
　　事件、人物等編年紀要。

二、編印《資深兒童文學家訪問記》一書，訪問對象
　　計有：華霞菱、潘人木、詹冰、林良、徐正平、
　　陳梅生、馬景賢、傅林統、陳千武、黃春明、薛
　　林、郝廣才、鄭明進、曹俊彥、林煥彰、桂文
　　亞、許義宗、林鍾隆、鄭清文、黃基博、趙天儀
　　等人。每篇約以一萬字～一萬五千字，每篇附有
　　年表紀事。

三、展示作家與作品或雜誌。

四、展示早期光復以來各種兒童圖書目錄、兒童文學
　　論述書目。

五、展示中華民國兒童文學學會、臺灣省兒童文學協
　　會相關資料。

　　一九九九年六月，與中華民國兒童文學學會合作出版
《臺灣區域兒童文學概述》。

　　又有文建會的委託案「臺灣兒童文學100評選暨研討
會」，其意義與目的有：

一、是重視兒童與迎接2000年兒童閱讀年的實際行
　　動。

二、為兒童閱讀年提供本土的優良兒童文學作品。

三、在新世紀之初，期待由此100名著之研討，為有心寫史者，建構出一部包含：故事、童話、小說、寓言、民間故事（含神話、傳說）、兒歌、兒童詩、兒童戲劇、散文、繪本的臺灣兒童文學史大綱。（見2000年3月行政院文化建設委員會《臺灣（1945～1998）兒童文學100》，頁8。）

臺灣兒童文學100評選工作，我們的預期效果有：

一、臺灣地區兒童文學史料的重視與蒐集。

二、提供本土性兒童文學作品，使其對臺灣兒童文學發展有具體的認識。

三、有助於未來臺灣兒童文學史的撰寫。

除外，個人有「臺灣地區兒童文學史料的整理與撰寫」（87～89學年）、「臺灣兒童文學發展史中指標事件之整理與撰寫」（90～92學年）的國科會計畫。

以上的說明與敘述，旨在見證個人對臺灣兒童文學史料的重視與實際。

個人由於身處東隅，雖然致力於兒童文學的教學、研究與推廣，然而和兒童讀物寫作小組結緣，似乎是始於第六期金書獎的評選，時間是一九九八年的下半年，該獎於一九九

八年十二月十日上午十時在臺北市來來大飯店金龍廳舉行頒
獎典禮，由教育廳廳長陳英豪親自主持。當時歷任廳長與相
關人士皆到場，可謂官蓋雲集，而主要的議題正是兒童讀物
編輯小組的去留與歸屬問題。其後，我參加一、兩次類似諮
詢性質的會議。其實，有關兒童讀物編輯小組的去留問題，
真正關心的是一群外圍的藝文人士，而真正相關的行政人員
似乎是冷淡處理。二〇〇二年五月十二日《中國時報‧開卷
版》焦點話題〈如果裁撤了兒童讀物小組……〉，記者丁文
玲訪問在出版、創作第一線工作的學者、作家、出版人、評
論家等八人（林文寶、林真美、柯倩華、曹俊彥、賴馬、丁
凡、郝廣才與幾米）個人的看法如下：

　　　　兒童讀物小組裁撤的問題因為牽涉到教育部長的
　　施政理念，身為教育體系一環的我，並沒有立場去批
　　評好還是不好。我只能說，這個兒童讀物小組的階段
　　性任務完成之後，如何將它原有的功能轉換得更完
　　善，才是目前最重要的課題。我建議，推廣兒童閱讀
　　的工作不妨交給財團法人或基金會來長期經營，至於
　　可能產生購書過程的流弊等問題，則由政府機構來負
　　責監督。未來，可開放由所有兒童文學界的專家學者
　　輪流為學童選書，逐漸建立起推薦書單的公信力，如
　　果改由民間辦理，不僅能免去各種耗時費力又制式的
　　規定，內容也會因為各項限制的解除，顯得比較活潑

一點。

　　兒童讀物編輯小組於二〇〇二年底撤除。個人亦多方蒐集編輯小組所出版讀物。其間，第六屆學生孫藝泉告知北市龍安國小處理《中華兒童叢書》事：

　　臺北市龍安國小圖書館的業務是由一群義工媽媽負責，她們形成一個社團組織，以領導孩子閱讀為主，稱之為「書香隊」，義工媽媽統稱為「書香媽媽」。

　　八十九學年度期末，有一位家長將所借的中華兒童叢書歸還，當時擔任還書業務的書香媽媽，發現叢書歸還作業很困難，成堆的叢書沒有書櫃定位，也沒有造冊資料，全部置放角落，灰塵滿是，可能超過十年沒有人借閱過。擔任書香隊隊長的孫惠如，發現這棘手的問題，曾經建議館長將四期以前的中華兒童叢書報廢。圖書館長黃貴蘭表示，多年前即有人建議她將叢書報廢，基於愛書人的心，不願輕言報廢。但孫惠如仍帶著隊員將這些陳舊的書籍資料造冊，其用意是先作好報廢資料之後，只要館長鬆口，學校願意，隨時可以報廢這批中華兒童叢書。

　　在編輯整理過程中孫惠如、何虹樂一一與相關單位聯繫，中部辦公室專員吳雋卿建議她們提供東師兒童文學研究做為研究用，也因此讓孫惠如重新思考中華兒童叢書的價值。原來中華兒童叢書不是廢物，而是一塊極具學術價值的珍寶。

　　正視中華兒童叢書的價值之後，孫惠如思考，如何拯救這批破損老舊的寶貝？這是一個必須長期規劃的課題，她預定帶領書香隊隊員投入兩年的時間，將兩萬多冊的中華兒童叢書整編、建檔、上書櫃，並尋求有關單位的支援。我也因為學生孫藝泉的引見而認識孫惠如、何虹樂、館長與校長，又因為孫惠如的努力與介紹，我又認識了當時教育部長室的機要祕書楊昌裕，與楊祕書相談甚歡，並建議我提報計畫案。計畫於二○○二年十二月三十一日送教育部，幾經商榷，國教司於二○○三年二月十九日回函，同意辦理所擬之「兒童讀物編輯小組」歷史回顧乙節（含背景、宗旨、發展、沿革、出版品做整體規範，靜態編輯不含活動），並研提具體執行計畫（含經費概算表）到部。所提具體執行計畫於二月二十六日再報部，最後於三月四日來函同意補助經費辦理。

　　至於所謂的活動部分則委請臺北市龍安國小辦理。

　　龍安國小的修復工作始於二○○一年八月，到二○○三年初才大功告成。這是龍安國小書香隊展開耗時三年大規模的中華兒童叢書希望工程，包括六大建設：

一、地毯式書口普查。

二、八○二種叢書新編索引，包含編號、書名、期別、類別、架位、冊數、出版日期、作者、繪者、攝影等資料，從查閱到取書一百秒內完成。

三、館內四萬多冊藏書大挪移，騰出中華兒童叢書專
　　用書架。

四、二萬四千三百六十六冊中華兒童叢書整編上架。

五、成立生產線以純手工修復大部分老舊叢書（封
　　面、內頁全書美容→用魚線加強裝訂→書背貼上
　　全新書名條→送廠裁邊→博士膜裱裝）。

六、辦理閱讀推廣活動。

龍安國小除部分舊書因為颱風泡水報銷，現館藏中華兒
童叢書包括低年級二二八種、中年級二七九種、高年級二九
五種，共計二萬四千三百六十六冊。

龍安國小中華兒童叢書希望工程的第六項建設已在二〇
〇三年四月二十二日配合全國閱讀月，隆重推出中華兒童叢
書閱讀系列活動。書展以中華兒童叢書的第一本圖畫書《我
要大公雞》為名，期望純粹閱讀的古早味一點一點被叫醒。
閱讀系列活動因為SARS而中止。

而有關「兒童讀物編輯小組的歷史書寫與徵文活動」，
也由此而展開，在資料收集過程中，教育部中部辦公室已無
法提供任何相關資料。於是，我們只有勤於尋覓，並設法訪
問「兒童讀物編輯小組」相關人員。

重現「兒童讀物編輯小組」的歷史與身影，是我們研究
者的職責。一路走來，喜見諸多同好與相持，感受欣慰，是
以為證。

第 貳 章

兒童讀物編輯小組的
成立與發展

　　有兒童讀物編輯小組的成立因緣，以及其後的發展，擬
分述如下。

第一節　成立的時代背景

　　兒童讀物編輯寫作小組成立於1964年6月。1964年就台
灣兒童文學的歷史與發展而言，是最有共識的一年①，這一
年也是台灣經濟起飛的第一年。

　　我們知道一個地區的兒童文學發展，涉及社會環境（政
經、教育體制等），兒童文學工作者（作家、畫家、編輯、
理論研究者等）的素質，和市場成熟度（圖書、期刊出版
量、國民所得、文化消費指數、圖書館普及率、版權保護程
度等）等因素。因此，1964年是台灣兒童文學歷史與發展最
有共識的一年，亦當有其相關的因素存在。

①邱各容、陳木城、洪文瓊等人，接將1964列為分期的一年，詳見拙著
　〈台灣兒童文學建構與分期〉，2001年5月《兒童文學學刊》第5期，頁6
　～42頁。

　　台灣的現代兒童文學，一般說來，始於1945年，這一年10月25日台灣正式脫離日本統治。改隸中國國民黨政府統治。又由於大陸局勢逆轉，國民黨政府於1949年12月7日由廣州遷抵台北。

　　國民黨政府遷台初期，雖然政治局勢不穩定，但由於有大批學術、教育、文化界人士相繼來台，再加上相關機構的先後成立與刊物的相繼創刊，對以後的兒童文學發展有著深遠的影響。就台灣兒童讀物的發展，自以1945年12月10日創立東方出版社為濫觴。

　　雖然，1964年之前，洪文瓊先生稱之為交替停滯期。所謂的交替指的是隨者政權交替而來的文化交替；而停滯是指這個時期的兒童文學創作和書刊編輯的方式，仍沿襲傳統的規矩方式，缺乏創新②。但我們卻不能忽略其萌芽的氛圍已在滋生。所謂的百花待放，等的只是東風，是以本文擬以具有指標性的團體（含出版社、委員會）、報章雜誌與其他等三項分別說明之。

一、團體（含出版社、委員會等）

　　1.國語推行委員會：1945年10月27日教育部派何容來台主持推行國語的工作，翌年4月2日，正式成立國語推行委員會，由於推廣教材工具通俗化，有助於童蒙教育與平民教

②見洪文瓊編著《台灣兒童文學手冊》，頁55。

育。委員會並於1957年編輯過一套《寶島文庫》。

2.東方出版社：東方出版社的創立，揭開了台灣兒童讀物出版的序幕，才有台灣兒童文學的濫觴與萌芽。其貢獻在於翻譯與改寫。

3.台灣省教育會：1948年7月1日成立。首任理事長是當時擔任台北市市長的游彌堅。該會出版過《兒童劇選》（1948年12月）、《台灣鄉土故事》（1949年12月）等書，以及《愛兒文庫》，皆由東方出版社印行。

4. 中華兒童教育社：中華兒童教育社為兒童教育的學術團體，1929年7月成立於杭州。大陸撤退後，隨政府遷台，於1953年間，經理監事聯席會議決主編《新中國兒童文庫》，由司琦規劃其事，文庫共一百冊，分低、中、高三輯，低中年級各三十冊，高年級四十冊，文庫以國人撰稿為主。它是《中華兒童叢書》未編印之前最重要的文章。

二、報章雜誌

1.國語日報：《國語日報》創刊於1948年10月25日，以普及與推廣國語教育為目的。後來卻成為兒童閱讀最多的報紙，也是影響台灣兒童文學發展最大的報紙。

2.台灣兒童月刊：《台灣兒童月刊》創刊於1949年2月25日，這是台灣光復後創刊最早的兒童刊物，由當時台中市政府教育科資助，全市各公私立國民小學聯合發行。它為台灣地區的兒童刊物點燃了希望的火把。

3.中央日報〈兒童週刊〉：〈兒童週刊〉創刊於1949年2月19日。楊喚的童詩即是發表於〈兒童週刊〉。

4.《小學生》雜誌、《小學生畫刊》：1951年3月20日在台灣省政府教育廳長陳雪屏的指示下推出《小學生》雜誌。1953年3月更增了《小學生畫刊》。這兩份刊物都是半月刊，它是官方的主流刊物。

5.《學友》、《東方少年》：1953年2月台北市學友書局創辦《學友》，1954年元月東方出版社創辦《東方少年》，這兩份刊物是50年代同時並存長達七年的民營刊物，風格雖然略有差異，卻不失為民間兩本最早的代表性刊物。

三、其他

1.兒童電視劇：台灣電視公司於1962年雙十節開播，翌日即播出國內電視發展史上第一齣兒童電視劇——《民族幼苗》，該劇是單元劇，由黃幼蘭領導的「娃娃劇團」播任演出。

2.政府當局重視兒童讀物：1957年、1963年教育部舉辦「優良兒童讀物獎」的徵選。

1957年11月，教育部國教司和中央圖書館聯合舉辦「兒童讀物展覽」，並由正中書局印行《中華民國兒童圖書目錄》。

又自1960年起，台灣省各師範學校陸續改制為師範專科學校，於是「兒童文學」正式進入師專的課程裡，中師劉錫蘭的《兒童文學研究》（1963年10月修訂再版）即是因應教

學之需的第一本教科書。

　　綜觀1964年之前的團體與報章雜誌等出版的作品，官方系統是語文推廣成分重於文學素養表達；其旨在配合政府政策，偏重傳遞中國傳統文化，同時也譯介不少美國的兒童文學作品。而民間系統，則呈現濃厚日本味，但較有豐富的本地題材。總之，這個時期的兒童創作和書刊編輯的方式，誠如洪文瓊所言：仍嫌傳統與保守。作品以翻譯為主，至於創作則偏重民間故事或古書改寫，以及教訓意味頗濃的故事或童話，但我們已然看見萌蘖的細芽③。

第二節　兒童讀物編輯小組的成立

　　如果要談到兒童讀物編輯小組的成立緣起，最關鍵的兩個人便是陳梅生先生和程秋怡先生。陳梅生，1923年生，1948年於國立中山大學師範學院教育系畢業。

　　吳聲淼在〈為兒童文學點燈──陳梅生專訪〉一文中的〈前言〉介紹如下：

　　　　提起陳梅生，大家都知道他和兒童文學的發展，有著十分密切的關係。一九四九年他在北師附小任職，從事基層國民教育工作，做過學生對兒童讀物興

③同②。

趣的調查研究。後來調升為國小校長，期間曾主編過
兩本兒童雜誌：《中國兒童週報》和《學園雜誌》。
一九六一年受命為教育廳第四科科長，稍後負責承辦
「國民教育改進五年內計畫」，成立了「兒童讀物編輯
小組」。一九七一年在國民學校教師研習會主任任
內，成立「兒童讀物寫作研習班」。一九八一年在高
雄市政府教育局長任內，又率先輔導成立「高雄市兒
童文學寫作學會」。這些事跡，就兒童文學的發展史
而言，舉足輕重，關係匪淺。

　　數十年來，陳梅生始終和兒童文學有不解之緣，因此他
關心兒童，更關切兒童讀物，甚至在從事教育行政工作時，
以實際行動來表示他對兒童文學的支持，今天我們台灣的兒
童文學能夠如此欣欣向榮，他有很大的貢獻。為了進一步了
解當年兒童文學的狀況與感受一代學人風範，於是有這次的
訪問。（見《兒童文學工作者訪問稿》頁76～77。）

　　而程秋怡先生，我們只知道他是60年代被派駐在台灣的
聯合國官員，陳梅生說：「這個人對國家很有貢獻。美援停
止後，他曾幫忙衛生處、教育廳的衛生教育計畫。」（同
上，頁80～81。）

　　至於，兒童讀物編輯小組成立的因緣，陳梅生說：

　　　　有一天，大約是一九六一年，他問我說：「陳科

長，四科有什麼計畫好合作的嗎？」我回答說：「出版兒童讀物可不可以呢？」沒想到他竟然回答說：「可以呀！」「那我們就談談看！」他很用心，回到台北後就打電報到曼谷聯合國遠東區總部主任那兒，問起：「中華民國要辦兒童讀物，兒童基金會可不可以幫助？」這位主任名叫肯尼，自己在美國辦過出版物，對出版工作有經驗，也極有興趣，所以很熱心，一口便答應了。（同上，頁81）

兒童讀物編輯小組正式成立的時間是1964年6月。至於其成立過程，我們擬引錄《陳梅生先生訪談錄》以存史事：

兒童讀物編輯計畫本為「國民教育發展五年計畫」的最原始計畫。後來我以教育廳的需要加入「教育人員訓練」、「重點輔導」、「出版參考書」等計畫。到聯合國兒童基金認可要簽約時，到教育部又增加了「科學示教車」，與「六年級附設職業訓練」計畫，共五個子計畫，計畫名稱改為「國民教育發展五年計畫」。所以此「兒童讀物編輯」為此一大計畫之最初商談計畫，因為內容複雜，所費亦較多，亦是計畫中最花錢的一項子計畫，五年共為二十四萬三千四百美金，大概是二十五萬美金，而全計畫總援助預算是五十萬美金，此一子計畫占了一半。內容包括：製版、

紙張、油墨、上光、稿費以及前三年編輯人員的薪金，及參考書等。我國政府配合印工、裝訂、配發、後二年編輯人員薪金，行政管理，以及加印書本的紙張、油墨、材料等費用。（我們都在向每一位小朋友收取臺幣一元內開支）

由於此一計畫係有我發動的關係，目的想要為中華民國出版一本「世界級」的兒童讀物。所以希望以最高的水準來編預算，但計畫在執行之時卻很麻煩。我們當時理想太高，台灣整個編輯環境尚難予以配合，要人才沒有人才，如編輯、撰稿、繪圖等人才都很難找到。就連印刷亦有困難，兼之審查編好之後的手續，及校對的手續又費時曠日。整個計畫的進度都落後甚多，變成是最難產的一個子計畫。但慢工出細活，我們五十三年起開始執行，至民國五十四年第一批十二本才出爐。不過出版以後，竟一炮而紅，大家讚美之聲不絕，沖淡了對我們延遲進度的批評。被譽為可以與世界最佳兒童讀物一較上下的出版物。

我們的出版分為高中低三級。每級各出版十一種，即每年出版三十三種，內容分文學、科學、營養三類。其中科學、營養兩類，因聯合國有專家，稿子編輯之後，要送到曼谷聯合國找專家去審查，曼谷與台北雖有外交關係，郵包寄遞不算費時，但聯合國的專家經常出差在外，單單此一審查定案工作，即費時

不貲。又我們用國語注音排版，但用楷書字體，國語
日報社有楷字字模，要在普通工廠排好之後，再加上
注音，再請國語文權威何容老先生一一親校，這亦相
當費時。但有了第一次經驗，以後慢慢才步上軌道，
到此一計畫接受評檢時，進度雖較慢，但仍是瑕不掩
瑜，評鑑時有很高的評價。

　　當時計畫規定，依學生人數每三人一冊的數量免
費配發，五年之中要配發二千所國校，共三百四十八
萬一千冊書，如果兒童要自行購買，可依成本加印，
由兒童自費購用。並至少應指定三百六十所國校，成
立學校圖書室，作為其他國校的示範，各國校均應成
立「讀書會」（Library Club）(此三字翻譯欠佳，很多
學校不知道其意義，但為收取每人一元基金作為會費
的依據)。安排在五年計畫期滿之後，政府應與出版
商訂約繼續出版。但後來因整個計畫，經聯合國聘請
印度籍專家梅農博士駐在台一年專門辦理評檢工作，
評檢結果認為成績極優良，故與聯合國續約再延長五
年，延長援助經費仍為五十萬美元。後來我國退出聯
合國，不能再享受聯合國補助，幸有我們的基金制度
存在，從前每一兒童每學期收取一元，現在每人每學
期十元已經成為制度，故經費不虞匱乏。後來工作範
圍愈來愈擴大，編輯人員亦漸漸增加。現在除了出版
原有計畫的讀物外，並出版了全套《中華兒童百科叢

書》，又增加了《兒童的雜誌》，及《中華幼兒圖畫書》等，設在台灣書店，是一個相當大的組織。

回想那時候，光是聘請編輯專家一事，即頗費周章。當年編輯兒童讀物，我們要找五位專家。不要說是五位，即使是一、二位亦不知至何方去聘請。我個人因認識師大彭震球教授，他當年當過學友雜誌社的總編輯，還請我為他們寫過「清明節的由來」的小故事。後來他當了僑務委員會函授學校校長，也請我任小學部召集人，物色了國語、算術、社會、公民教育、體育，六位編輯，為他編寫函授教材，我自己兼編寫算術一科教材。此時我回頭請他出任總編輯，一方面他是教授身份，一方面他有編過《學友》（當年台灣發行量最大的雜誌）的經驗。後來才又找得林海音先生，林海音又轉介紹潘人木女士。插畫方面，我得到北師美術科畢業，經常為教科書插畫的曾謀賢先生。又找到原在美援會科學教育組擔任翻譯的柯泰先生。費時前後足足三個月，總算編輯人員找齊了。

還有辦公處所問題，到哪裡編輯呢？一定要放在台北，也曾向各學校探聽過，結果均不得要領。湊巧，這時聯合國教科文組織專家孫樂山博士仍在我國工作，他亦要找辦公地點，他打聽到台大日本時代醫學院老辦公室舊址（在仁愛路中山南路的一棟建築，目前已被列為古蹟）我們請他出面向台大商借，因為

他是外國機構比較容易為人接受，我們共同出力，將裡面閒置已久的堆積物清除，可安頓他和我編輯同在一處辦公。由四科派毛視察員順生兄駐台北照料，這樣前前後後花了很多時間，才算定妥。當年為兒童讀物找編輯人員，找辦公處所，是我遭遇到最棘手難以解決的問題之一，後來有了毛視察駐台北工作，我才鬆了一口氣。我變成人在台中，遙控台北的局面。現在台灣書店兒童讀物編輯部還有一位黃雲霞女士，她是我們辦公地點、編輯人員找好後才進來工作，不過她算是唯一的「老人」，經歷過當年創業時代的白頭宮女了。後來，台大要收回辦公地點，我們又搬到台北師範的特殊教育啟智班的教室去辦公，直到台灣書店新址完成，才有機會遷回台灣書店辦公，那時我已不在其位了。我之所以不憚冗長，細述此一經過，表示凡事都是創業唯艱，教育廳兒童讀物小組，能有今日局面，其前面走過來的路程，是相當艱辛的。

至於印製的工作，當年為保證做到盡善盡美的地步，對於印刷廠商的選定、督導，都有規定，而且限制很嚴。印製成品，另組織一評鑑委員會，請師大工教系印刷小組許瀛鑑等五位專家，專事評鑑工作，稍有不合格地方，即取消其承印資格。因為有此一品質管制的組織，負責印製的廠商，的確不敢有所怠忽。不過聯合國兒童基金會對於「招標」一事，均採合理

標，不依最低標。所以出來的成品，均能保持一定的
水準。

　　我個人雖是此計畫的原始構想人，但能做成這
事，是多少人共同參與的結果，取名為「中華兒童叢
書」，是林海音的提議。每冊前有「廳長的話」，亦是
林海音的手筆。教育廳長已經換過很多任，換了廳長
書本就換上廳長的名字，但「廳長的話」依舊是原來
的文章。剛開始時，投稿的人並不多，來稿亦不合編
者的意思，都是由林海音、潘人木這些大作家，悉心
批改才成的。潘廳長任廳長時，素知此一人才缺乏情
形。當我從聯合國工作回來做了板橋研習會主任，主
辦教師在職訓練工作，潘廳長就要我對訓練人才之事
多作努力，後來才有「兒童文學寫作研究班」的創
辦。因為連辦了五期這樣的研習班，一時國內幾個兒
童文學獎金如洪建全兒童文學獎，及中山學術獎中之
兒童文學獎等，常為受過訓的人所得，這批當年的小
作家，如今已成為「大作家」。有人寫文章，譽我為
台灣文學點燈的人（邱各容，台灣兒童點燈的人陳梅
生），我亦覺得光榮無比。現在有中華民國兒童文學
學會，林良先生擔任理事長期間，聘我為榮譽理事。
去年我還參加「千歲宴」。說我亦是有功之人。臺東
師院兒童文學研究所研究生吳聲淼先生，還特別來我
家訪問我，為我作了一篇訪問錄，並附我對兒童讀物

所做工作年表，真感覺愧不敢當。（頁241～245）

第三節　出版與編輯的理念

　　兒童讀物編輯小組早期是針對編印兒童讀物而設，其出版目標在於此：

　　一、編印優良兒童讀物，以培養兒童閱讀興趣及能
　　　　力。

　　二、指導兒童閱讀優良讀物，以充實其生活知識，並
　　　　激發其探求新知的心向。

　　三、指導兒童閱讀優良讀物，以陶鎔其情操意志，加
　　　　強其倫理、民主、科學的意識和態度。

　　四、作為兒童求知求新的工具書，以增進其自我學習
　　　　的能力。

　　五、精編精印兒童讀物，激發國內出版業水準之提
　　　　高，以促進國內兒童讀物之革新④。

　　至於編輯理念，擬以洪曉菁〈兒童文學的長青樹——潘人木專訪〉一文為主，試求錄如下：

Q：請問您編輯《中華兒童叢書》的源起？

④學生訪問時索取的資料。

A：一九六四年，聯合國兒童基金會和台灣省教育廳合作，成立兒童讀物編輯小組，編輯《中華兒童叢書》。當時缺少健康類讀物的編輯，由於我過去原來曾想學理科，平常也喜歡看科學類讀物，對健康較有概念，於是教師研習中心的陳梅生主任就找我擔任健康類讀物的編輯，我在一九六五年進入小組工作。當時非常缺乏健康類的稿子，於是我就試著自己寫一篇〈吉吉會唱營養歌〉。後來，林海音女士辭去文學類編輯，這個職位就由我擔任，一直當到總編輯。

Q：請問您編輯兒童讀物的理念為何？

A：因為這個編輯小組受聯合國補助，所以他們定了幾個原則：第一個原則就是要創作，不要翻譯；第二就是要經過他們的審查。我的理念是：很多人認為童書必須迎合小孩的興趣，但我認為編輯兒童讀物有兩個方向，第一要有趣味，也就是要看他們要的是什麼；第二就是看應該給他們什麼，他們應該知道什麼，並不是百分之百迎合他們的興趣，因為我們要給小孩的東西是由大人來決定的。

Q：請您談談《中華兒童叢書》的特色。

A：這套叢書的第一個特色就是有前瞻性。例如當時我就預備編一套環保的書，因為我涉獵的書比較多，知道別國發生這個問題，我們也可能發生。我想從低年級編到高年級，因為任何一本書出來，我都有一套的計畫，它並

不是單行本，將來編完了以後都可以成為一套。但我離開以後，這個計畫就沒有了。這套叢書的第二個特色就是我很要求文字的高雅，也就是要合於邏輯、合於文法，文字又乾乾淨淨，我希望小孩讀這套書的時候，能在潛移默化中吸收文字的美。我並不敢說我編的每一套書都是好的，但是每一本都是我的心血。

Q：從資料中我們發現，您在編輯《中華兒童叢書》時審稿非常嚴格，請問您如何審核稿件？

A：是這樣的，只要遇到不佳的稿子，我就大聲念給同事們聽，問他們有沒有問題，通常他們就能發現其中有哪裡不對勁。我改的部分首先是文法，看表達的方式有沒有太陳腐，若有，就想法改。例如形容「高興」，一般人習慣說：「高興得跳了起來」，但事實上，「高興」有許多的形容方式，為什麼一定要「跳了起來」呢？其次要改的是，要把囉唆的句子改簡潔；再就是挑出一些不適合在兒童讀物中出現的字或句子，例如「該書」這個「該」字就不適合出現在兒童讀物中。我自認在兒童文學這個領域裡，我作編輯比作作者勤快，影響也較多。（見《兒童文學工作者訪問稿》，頁30～32）

第四節　兒童讀物編輯小組的發展與現象

　　1985年10月，台灣省政府教育廳兒童讀物編輯小組更名

為台灣省政府教育廳兒童讀物出版部，向行政院新聞局登記為正式出版社，登記證號為：行政院新聞局登記證台業字第三五零一號。但一般仍稱之為兒童讀物編輯小組。

　　兒童讀物編輯小組自1964年6月成立，8月開始編印國民小學兒童課外讀物，至2002年12月底結束，其間歷經三十八年又六個月。這個編輯小組除編輯《中華兒童叢書》外，並編輯出版過：《中華幼兒叢書》、《中華兒童百科全書》、《兒童的雜誌》與《中華幼兒圖畫書》。今就以這些編輯出版品來說明兒童讀物編輯小組的發展與現象：

一、60年代──《中華兒童叢書》

　　1965年9月，第一批《中華兒童叢書》12冊出版，竟一炮而紅，讚譽有加。邱各容在〈四十年來台灣地區兒童文學發展概況〉有云：

> 「教育廳兒童讀物編輯小組」在民國53年6月正式成立。翌年9月推出了《中華兒童叢書》第一批《我要大公雞》等12本。而由於該叢書的誕生，至少圓滿達成三項使命：一為讓每位小學生有機會看好書，二為樹立兒童讀物標準（依內容難易分為低中高年級，再依內容性質分為文學類、科學類、健康類。兒童可以依自己的程度與興趣選擇閱讀，較易培養興趣。）三為培養一批兒童文學作家、插畫家，為以後我國兒

童文學的發展奠立基礎。《中華兒童叢書》曾數度代
表我國參加世界性兒童圖書展覽，由於該叢書的出
版，可說是繼《新中國兒童文庫》之後，又為國內兒
童文學創作點燃了另一盞明燈。（見《兒童文學史料
初稿1945～1989》，頁36。）

　　《中華兒童叢書》可說是編輯小組60年代的代表。雖
然，這套叢書編到第八期（時間是至2002年6月），可是在80
年代以後，它的重要性與影響力已不如從前。

二、70年代──中華兒童百科全書

　　1976年，兒童讀物編輯小組開始籌備《中華兒童百科全
書》，1978年4月出版第一冊；1986年4月，全套14冊出版完
畢。

　　全書自研訂、約稿、改稿、送審、配圖、文圖整合至印
刷，小組建立了有系統的作業流程，期間增聘編輯陸續出
書，內容性質涵蓋語文、社會科學、自然科學、藝術宗教、
健康衛生等五類，為台灣第一套也是唯一的兒童百科工具
書，曾為加印出售的台灣書店創造銷售佳績。雖然，至1986
年才全套出齊，但它的規範是成型於70年代，因此，將它列
為70年代的代表。

三、80年代——兒童的雜誌

　　1986年，兒童讀物出版部規劃編印適合小學一至六年級閱讀的綜合性刊物，按月出刊，以突破時效的限制，掌握並迎合現代脈搏。出版部負責文圖稿件之徵集、審查、編排、打字等編務，其餘印製、發行、廣告、會計工作委請台灣書店以企業方式管理。同年雙十節，《兒童的雜誌》創刊，每月出版一期，以定價出售。雜誌屢獲金鼎獎中小學生優良課外讀物的肯定，至2002年12月止，《兒童的雜誌》共出版195期。

　　《兒童的雜誌》創刊於「兒童期刊」最多的80年代⑤。

四、90年代——中華幼兒圖畫書

　　1993年，在當時教育廳長陳英豪的指示下，更把關心的觸角伸向學前幼兒教育的領域，計畫以三年的時間，出版《中華幼兒圖畫書》15本，首批五本於1994年9月底正式出版，至今已出版22本。

　　其實，《中華兒童叢書》中仍有不少的書可稱為圖畫書，但並不引起閱讀者的喜愛與關注。《中華幼兒圖畫書》標榜：與孩子一起遊戲，一起想像，一起成長；因此，在設計上著重遊戲的功能，這是由國人設計、出版、可以玩遊

⑤見《中華民國台灣地區（民國38-78年）兒童期刊目錄彙編》，頁204。

戲，充滿想像，啟發思考的立體書。

　　又1970年，台灣省社會處有一筆經費，委託兒童讀物編輯為全省農忙期間各地托兒所編輯一套適合幼稚園小朋友閱讀的幼兒讀物，兒童讀物編輯小組於1970年開始籌畫，1973年～1974年間，陸續出版《中華幼兒叢書》，這套書版式為12開正方形，就形式於內容而言，頗具高水準的表現。這是本土性圖畫書的先鋒與指標，可惜未能乘勢編印，反而於圖畫書鼎盛的90年代，才再度投入圖畫書編印的行列。

第五節　小結

　　兒童讀物編輯小組的成立，正是「驚蟄」的那一聲「春雷」，它是官方系統對台灣兒童文學發展奠定具有帶動作用的火車頭。當時具有相當超前的現代兒童編輯理念，至今仍為人們所津津樂道。可是，綜觀其整個發展的過程，似乎在80年代以後，這部火車頭已然雜病叢生。基本上它和台灣地區兒童文學的脈動不搭，已然不具火車頭的帶動作用。反之，卻似在後頭苦苦追趕的小火車，它是趕不上且不接軌的尤里西斯（Ulysses），它是有心人心目中的最後觀光列車。

第 叁 章

兒童讀物編輯小組的
組成與運作

有關兒童讀物編輯小組的組成與運作，主要是依據下列要點：

台灣兒童讀物出版資金管理委員會設置要點。

台灣省兒童讀物出版資金管理委員會約聘僱遴用及待遇要點。

教育部兒童讀物出版資金管理委員會設置要點。

教育部兒童讀物出版資金管理委員會約聘人員聘僱用要點（草案）。

教育部兒童讀物出版資金管理委員會徵求第七期「中華兒童叢書」文稿及插圖審查程序簡則。

教育部兒童讀物出版資金管理委員會八十八下半年及八十九年度工作計畫。

台灣省政府教育廳中華兒童叢書金書獎實施要點。

台灣省政府教育廳中華幼兒圖畫書金書獎實施要點。（詳見附錄）

第一節　兒童讀物出版資金管理委員會

台灣省政府為辦理長期編印兒童讀物及有關出版資金之籌集，保管及運用等事宜，設立台灣省政府兒童讀物出版資金管理委員會。這個委員會由台灣省教育廳長兼任主任委員，並核聘有關委員，早期的組織成員為：

　　一、教育廳長、副廳長、主任秘書、四科科長、會計主任、總務主任、編輯小組總編輯。
　　二、台北市、高雄市教育局長、第三科長。
　　三、台灣省、台北市、高雄市國小校長若干名。
　　四、兒童讀物專家、學者二名。

委員會每半年開會一次、負責資金之籌集、管理、運用等事項。

其後，民國82年12月7日八二省八一字第八七八六號函的〈台灣省兒童讀物出版資金管理委員會設置要點〉，規定委員十七人至十八人，台灣書店經理亦為當然委員。並規定置秘書一人，由教育廳第四科科長兼任，綜理委員會幕僚業務，並置幹事二人協助，由教育廳現有人員調兼之。且改每三個月召開會議一次。

兒童讀物編輯小組歸屬教育部後，委員會委員為39人，

主任委員由教育部次長兼任，副主任委員由教育部中部辦公室主任兼任。每半年召開委員會會議一次。

綜觀其設置要點，要皆以現有行政人員或行政主管為主體，其中真正與兒童讀物相關人員即是所謂「兒童讀物專家二人」，分別由林良先生與何政廣先生代表。

第二節　兒童讀物編輯小組

台灣省兒童讀物出版資金管理委員會為編輯兒童讀物，設置兒童讀物編輯小組。是以兒童讀物編輯小組是編印兒童讀物的工作單位。其工作單位成員的組成，訂有「台灣省兒童讀物出版資金管理委員會約聘僱遴用及待遇要點」：

一、本會為編印兒童讀物，設置兒童讀物編輯小組，其編輯及約僱人員之任用及待遇，以及本辦法之規定辦理。

二、兒童讀物編輯小組置總編輯一人，編輯九人，編輯助理一人，均為專任職。

三、兒童讀物編輯小組約僱雇員九至十人辦理兒童讀物財務之處理、資料之管理，及配發等工作。

四、遴用資格：

㈠專任編輯（含編輯助理）應具有大學獲專科以上學校畢業資格，並且有文學修養及編輯工作

　　　　　　經驗者；美術編輯應具有美術修養及編排設計

　　　　　　能力者。

　　　　㈡雇員應具有高中高職以上畢業資格者。

　　五、遴用方式：

　　　　㈠編輯人員及約僱人員均已公開甄選方式辦理，

　　　　　　由承辦業務單位陳請主任委員核定聘用或雇

　　　　　　用，並送請兒童讀物出版資金管理委員會及本

　　　　　　廳人事室備查。

　　　　㈡專任編輯初聘為一年，續聘均為二年。

　　　　㈢雇員約僱為一年。

　　兒童讀物編輯小組歸屬教育部後，有關成員任用，另有
「教育部兒童讀物出版資金管理委員會約僱人員聘僱要點
（草案）規範之」。其要點與台灣省時期並無差別。

　　總之，兒童讀物小組並非正式編制的公務人員，皆以約
聘、約僱人員為主。

　　人員最多時，當屬編印《中華兒童百科全書》中晚期。

第三節　業務職責與活動

　　依「台灣省兒童讀物出版資金管理為委員會約僱遴選用
及待遇要點」，約聘者是編輯人員，約僱者是行政人員。

　　約聘者有總編輯者一人，編輯九人、編輯助理一人，均

為專任職，負責《中華兒童叢書》、《兒童的》雜誌、《中華幼兒圖畫書》及《中華兒童百科全書》之企劃、約稿、改稿、校對、配圖、編輯及核發稿費等工作。約僱者有九人至十人，辦理兒童讀物財物之處理、資料之管理，及配發等工作。另由教育廳指派有關業務人員兼辦行政、印刷裝訂之招標及帳務工作。

從業務職責的觀點看，可說職責分明。往好的方面說，是分工合作；往壞的方面說，則是各自為政。編輯小組的總編輯，似乎亦無使力的空間，再加上全部人員皆屬聘僱性質，是以這個單位一直是默默不為大眾所認識。

兒童讀物編輯小組的專職是編印兒童讀物，可是這個小組似乎是與兒童讀物界保持著若即若離的關係。即使是徵求文稿與插畫，亦無所謂宣傳的活動。

與兒童讀物編輯小組相關的活動，或許就是每期「中華兒童叢書」的金書獎活動①，但是其評選過程與活動，亦是少有人知曉，況且這個評選活動，似乎亦是以省教育廳的名義主辦。

除外，與兒童讀物編輯小組或教育廳有關的活動，則是海倫・史德萊（Helen. R. Sattley）與孟羅・李夫（Monro Leaf）的來台講學與活動。邱各容於《兒童文學史料初稿

①詳見台灣省政府教育廳兒童讀物出版資金管理委員會第6期「中華兒童叢書、中華幼兒圖畫書金書獎」頒獎典禮手冊。

（1945～1989）》有記載，史德萊是美國兒童文學家及圖書館學專家，邱氏稱之為「兒童文學的啟蒙者」，邱氏說：

　　民國五十二年教育部修訂師範學校課程標準，在國文科教材大綱中，已列入「兒童文學作品」、「兒童文學寫作法」等項。台灣省政府教育廳也和聯合國兒童基金會合作，成立「兒童讀物編輯小組」，訂定兒童讀物編印計畫，出版《中華兒童叢書》，邀請外籍專家來我國訓練各師專教師研究兒童文學（讀物）的編寫、插畫等專業知識，以便在各該校設置兒童文學等課程。受邀來我國擔任有關兒童文學專業知識講習課程的第一位學者就是美國兒童文學家海倫・史德萊（Helen. R. Sattley）。海倫・史德萊女士之所以應邀來我國，起因於當時社在日本的美國亞洲協會每年都會邀請若干位兒童文學家前往遠東各國訪問，介紹兒童文學。當時擔任台灣省教育廳第四科科長的陳梅生先生從該協會友人處得知史德萊博士曾表示如果我國願意負擔往返機票，則她非常樂意就近來華介紹兒童文學。於是就在因緣際會下，史德萊博士成為第一位來華訪問的外籍兒童文學家。在當時中央及地方教育主管機關全力推展兒童文學的節骨眼上，史德萊博士的適時出現，不啻使我國兒童文學的推展工作向前跨出了一大步。

　　當年史德萊博士下塌台中教師會館，同時省教育廳為配合她的來華也在台中師專設立了「兒童讀物研究班」。「兒童讀物研究班」的講習為期四周。招訓對象包括各縣市教育局督學及各師專擔任兒童文學一科教學的教師。史德萊博士在研究班上曾講解「兒童閱讀心理研究」和「兒童文學研究」兩個課題。這兩個課題後來被編印在研習叢刊第三集《國語及兒童文學研究》中（師校師專教師及國語輔導人員研習會編印，頁191〜193）。

　　孟羅・李夫（Monro Leaf）在1965年夏天來台，他是美國兒童文學家兼畫家，他是應美國國務院邀請前來東南亞各國考察兒童讀物的出版情形，我國是被訪問的國家之一。

　　孟羅・李夫在華期間，除介紹美國文學外，似乎更著重在讀物插畫方面。當時經由省教育廳第四科陳梅生科長的安排，先後在台中師專及台南美新處圖書館發表數場專題演講。邱氏有云：

　　　　曾經在教育廳兒童讀物編輯小組做過了文字編輯的林海音女士在《作客美國》一書中，提到孟羅・李夫在民國五十四年的夏天曾來台灣停留了兩個星期，倒也掀起一陣兒童讀物的熱潮。在台期間，因為人很幽默，所以大家對他說的有關兒童讀物的話，不但有

興趣，而且也都記住了。

　　儘管孟羅・李夫訪華期間是那麼短暫，至少他帶來一些新觀念，提供給本地的兒童文學工作者。我們深信一位兒童文學讀物插畫家所付出的心血並不亞於作家本身。唯有內容（文字）和插畫相輔相成，使小朋友在閱讀充滿「童趣」的文章之餘，同時也能欣賞到充滿「童心」的插圖，進而增益其所不能，相信這也是任何一位兒童文學作家和兒童插畫家長久以來所共同秉持的信念和努力的目標。（頁198）

　　另外，1975年美國新聞處林肯中心舉辦「美國兒童讀物展」，邱氏有如下的記載：

　　　　這一次的「美國兒童讀物展」是由美國新聞處主辦，自二月十五日起為期六天。雖然規模不大，但是所展出的七十七本美國優良兒童讀物，都是美國印刷技術學會（The American of Graphie Arts簡稱AIGA）的數位專家從五百多本兒童讀物當中，根據封面設計、插圖、印刷、裝訂、紙張等五項標準精選出來的，除強調內容的可讀性外，更強調書的印製技術。

　　　　美新處在這一次的「美國兒童讀物展」中，除了會場的布置方面採開放式，供人自由閱覽以外，還刻意印製厚達七十四頁圖文並茂的展覽目錄。觀眾若想

購買這些書籍，可以直接和出版商聯絡或是委請當時設在台北市南京東路一段的美亞出版公司代購。

該展覽目錄為（AIGA Children's Books Show 1973 / 74），書中首先說明舉辦兒童讀物展覽的宗旨、評選標準以及評選委員對入選圖書的評語，最後介紹每一冊入選圖書的作者、出版商、插畫家、版面設計、書的內容、頁數及定價等詳細資料。

據當年曾參與其事的洪宏齡先生（目前任職於美國在台協會文化中心文化科）表示，這項活動是由美國新聞開發總署統籌策劃，由出版商提供圖書在世界各國巡迴展出，以促進美國與各該國的文化交流，台灣只是其中之一站。當時除了在台北展出外，還巡迴在台中、台南、高雄三地的美國新聞處展出。

值得一提的是：這是中美建交以來，美國首次在台舉辦的兒童讀物展覽。對我國兒童讀物的發展產生深邃的影響。因為它不僅給我國的兒童文學作家、插畫家以及兒童圖書出版界一個非常難得的觀摩機會。同時也使社會大眾深切了解到兒童讀物不單單要注重內容，還需要封面設計、插圖、印刷、裝訂、紙張、版式等有關印製技術的密切配合。否則就不能算是優良的兒童讀物。換句話說，兒童讀物是結合作家、插畫家、出版家、印刷廠、裝訂廠、紙廠等各方面的智慧所造就出來的結晶。（頁354～356）

書展結束後，都捐給兒童讀物編輯小組收藏，之前在
編輯小組的辦公室仍然可以見到豐富的外文兒童讀物藏書。
除1975年書展結束的那批書外，還有一些聯合國兒童基金會
的贈書，不過當時已無法分辨1975年的那77本書是哪些了
②！兒童讀物編輯小組撤除後，不知這批書流落何方？

第四節　經營方式

兒童讀物編輯小組是以編印兒童讀物為主的單位，而本
身並無印刷廠，也無銷售發行的措施。早期「中華兒童叢
書」，只是配發各國小，並無印售本（約在1976年以後始有
印售本）。而配發的任務是交由台灣書店處理。

雖然，1985年10月，兒童讀物編輯小組更名為台灣省政
府教育兒童讀物出版部，1986年雙十節創刊《兒童的》雜
誌，雜誌是按月出刊，出版部負責文圖稿件之徵集、審查、
編排、打字等編務，其餘印製發行、廣告、會計工作亦委請
台灣書店以企畫方式管理。

台灣書店前身為日據時代台灣總督府文教局「台灣書籍
株式會社」，座落在台北市重慶南路門市部現址，轄印刷
廠，倉庫各一，全部員工計二百餘人，以印製中小學教科書

②據學生張瑞玲訪問錄。

與參考書為主要業務。

　　1945年台灣光復，由政府接管，改稱「教科書總批發所」隸屬台灣省行政長官公署教育處，業務如昔。

　　1946年6月改組為「台灣書店」，隸屬台灣省教育廳，除保留店址、廠房、倉庫各一所外，所有印刷廠及其設備與人員等，所有印刷廠及其設備與人員等，悉數移交當時的工礦處（及建設廳）接管；書店業務範圍縮減。旋因事實需要，又陸續購置機器，重建印刷工廠開始營業。

　　台灣書店原有之徐州路倉庫一座基地540坪，倉庫建坪計420坪，為日據時代建造，容量不大，且場地狹窄；教科書數量逐年增加不敷應用，乃於1970年在中和市購地1181坪，建地440坪，倉庫一座與員工宿舍7戶，並於1972年竣工使用。

　　書店印刷廠因設備陳舊，廠房簡陋，奉令於1978年7月1日歸併台灣省政府印刷廠，所有工人均與資遣。

　　1976年11月將座落台北市忠孝東路之印刷工廠廠址興建六層大樓　，於1979年8月竣工，同年10月遷入新址辦公兼營業門市業務。

　　又為應業務拓展之需，重慶南路門市大樓予以改建，新工程自1990年9月20日動工，於1992年10月29日全部完工，並於1993年11月24日開幕營業。

　　精省之後，台灣書店於1999年7月1日起改隸教育部，並將於2003年底結束營業，進而走入歷史。

　　台灣書店主要的業務，是供應配發中小學教科書，供應配發特殊教育（啟智、啟聰、大學體）教材，成人教育教材、補校教材，職校稀有類科教材等。這是獨門壟斷的行業，因此，長期以來似乎沒有行銷的概念。這種壟斷的局面終於被打破。自1991年起，國小藝能科活動科開放民間編輯，採審定制，自1996年起，逐步全面開放民間編輯。

　　雖然，台灣書店前標榜他們的經營理念是：服務大眾化、經營企業化，利潤合理化、績效品質化。雖然，他們也銷售各種類別圖書，兒童讀物，並接受同業出版品之承銷或代銷，尤其是經銷中小學已開放後之各版本教科書。而事實證明，雖然良好的機會已參與，卻未能把握與洞察先機，如今，只能嘆聲時不我與！

第五節　小結

　　為出版兒童讀物而設置兒童讀物出版資金管理委員會，並成立兒童讀物編輯小組。基本上，它是件不朽的事業。可是卻犯有體制不良之症。所謂文化事業，卻由走馬燈似的行政官員來主導，不因循舊例又能如何？又編輯小組的成員皆屬約聘、約僱。所謂約聘、約僱，簡言之，非編制之內，隨時可結束。歷任兼任管理委員會委員，未能健全體制並使其合理化，再加上台灣書店的獨行壟斷的老大行銷心態。於是乎隨著1987年台灣解除戒嚴，並開放大陸探親，1988年報禁

解除，1990年又台灣人李登輝當選總統，可說是台灣正式告別舊社會的里程碑，也是社會體制重構的時代。

　　舊制度解體，新價值體系建立，當然不是短期的事。自解嚴以來，到90年代中後期，台灣整個大環境仍是在重構新體制、新價值的階段，它承續90年代初期，台灣社會剛解構重建的餘緒，躁急不安、求變求新依舊是此階段的特徵。最後，終於在政黨輪替的驅力之下走向終結之路。

第 肆 章

中華兒童叢書

　　一九六四年六月，教育廳兒童讀物編輯小組正式成立，由彭震球出任總編輯職務，編輯群包括文學類編輯林海音、健康類編輯潘人木、科學類編輯柯泰、美術類編輯曾謀賢，均是一時之選。一九六五年九月推出第一批《中華兒童叢書》─《我要大公雞》等十二本，由於內容與形式突破以往傳統編輯方式，加入新的編輯創作理念，因此，一推出立即受到各界的矚目與肯定。洪文瓊在《台灣兒童文學史》中提及：

> 由於經費充足，加上兒童基金會派有專家指導，兒編小組在當時可說擁有相當超前的現代兒童讀物編輯理念。大膽使用照片、強調空間留白，以及採用近乎正方形的20開本和全面彩色印刷，在在是台灣兒童讀物出版界所少見。台灣的兒童讀物編印，真正有比較大幅度的提昇，確實起於省教育廳兒童讀物編輯小組。（頁26）

　　一九九九年七月，由行政院文建會主辦，國立台東師範學院兒童文學研究所承辦的「台灣（1945４～1998）兒童文

「學100」評選活動，經兒童文學民間團體會員、教授兒童文學課程者以及圖書館界相關從業人員的票選與評審，決選出一九四五年至一九九八年之間，共一百零二本代表台灣各個年代優秀的兒童文學創作。由兒童讀物編輯小組所出版的《中華兒童叢書》，共有十本叢書分別入選其中各個類別，書單如下表列：

《中華兒童叢書》入選「台灣（1945～1998）兒童文學100」書目

類別	書名	作者	繪圖	出版年月
圖畫故事類	我要大公雞	林良	趙國宗	1965.09
童話類	小鴨鴨回家	林良	陳英武	1966.05
童詩類	童話城	王蓉子	趙國宗	1967.04
童詩類	螢火蟲	羅青	羅青	1987.04
兒童散文類	爸爸的十六封信	林良	呂游銘	1971.10
兒歌類	顛倒歌	華霞菱	廖未林	1970.05
兒歌類	鵝追鵝	林武憲	郭國書	1990.04
兒歌類	逗趣兒歌我會唸	馮輝岳	陳明紅	1996.04
兒童戲劇類	水晶宮	陳玉珠	黃淑和	1980.10
兒童戲劇類	親愛的野狼	曾西霸	鍾易真	1997.10

　　部分《中華兒童叢書》出版年代距今已久遠，仍能通過兒童文學專業人士的評選，顯示這些早期的本土創作，在兒童文學發展歷程中，一樣能經歷時代的淘鍊，歷久而彌新，展現其不可磨滅的文學價值。自一九六五年九月，第一期

《中華兒童叢書》出版，到二〇〇二年六月最後一期出版工作結束為止，歷經三十七年來，共出版九百六十五本《中華兒童叢書》，其中不乏可流傳久遠的本土創作，具有反映時代之意義與特色，尤其以第四期《中華兒童叢書》取材與主題有著明顯的變化。本章將針對各期《中華兒童叢書》的文圖內容作廣泛的觀察與探討，第一節主要探討第一期至第三期叢書，第二、三節則接續探究其餘各期叢書。本章著重於文學類叢書的研究，其他非文學類的《中華兒童叢書》，僅作概略性介紹，不逐一作細部的探究。同時，進一步分析入選「台灣（1945～1998）兒童文學100」評選活動的十本具有特色及代表性《中華兒童叢書》，配合其他相同類型或性質的文本，作分析研究，以歸納早期兒童讀物編輯小組於各階段分期出版的《中華兒童叢書》，其世代性與時代性的特色為何。

第一節　第一期至第三期《中華兒童叢書》

一、數量與種類

　　一九六五年九月，第一批十二本《中華兒童叢書》出版，到一九七〇年十月為止，第一期一百六十五種《中華兒童叢書》全部出齊，其中文學類七十九種、科學類六十種、健康類二十六種。五年計畫成果良好，接著續約五年，自一

九七一年十月至一九七六年一月止，繼續出版第二期《中華
兒童叢書》一百三十五種，第三期《中華兒童叢書》出版時
間自一九七六年八月至一九八一年六月，共有一百種各類叢
書出版。此時期出版數量較前兩期減少，可能因經費減少而
有所限制。由於兒童讀物編輯小組最初成立之時，經費主要
來源係自聯合國兒童基金會（UNICEF）的贊助，其工作服
務對象是兒童，對兒童的健康與衛生都很重視，所出版的兒
童讀物必須符合科學、兒童文學及營養與健康三方面的計畫
規定，所以，編印《中華兒童叢書》的文類，主要分為文學
類、科學類、健康類三大類，再依內容程度分為低、中、高
三個年段。以下將第一期至第三期《中華兒童叢書》的數
量、種類和分佈年級作一簡表，俾能更清楚明白：

類別 數量 年級	第一期			第二期			第三期		
	文學類	科學類	健康類	文學類	科學類	健康類	文學類	科學類	健康類
低年級	29	20	11	20	17	6	13	16	7
中年級	24	21	8	20	21	7	20	10	5
高年級	26	19	7	26	12	6	20	6	3
合　計	79	60	26	66	50	19	53	32	15
總　和	165			135			100		

就以上統計觀察，前三期《中華兒童叢書》均以文學類
佔多數，其中包含童話、民間故事、小說、神話、傳記故

事、兒歌、童詩等等多種文體。每一期《中華兒童叢書》全部出版之後，兒童讀物編輯小組都會出版一本《中華兒童叢書簡介》，概略介紹當期每一本叢書的內容，並附上封面彩色書影及相關出版資料等，不僅呈現每一本叢書簡要的文圖內容，也是了解各期《中華兒童叢書》大致樣貌的重要參考書籍。

　　《中華兒童叢書》以特約撰述與公開徵求方式進行徵稿，採二十開本，每冊頁數及套色，都有一定的規定，因為經費關係，不能使用全彩印刷，只能有部分比例的頁數是彩色的。高年級每冊以八十四頁為準：包括四色封面封底四頁，四色版十頁，單色版七十頁；中年級每冊以四十四頁為準：包括四色封面封底四頁，四色版二十頁，單色版二十頁；低年級每冊以四十頁為準：包括四色封面封底四頁，四色版二十頁，二色版二十頁①。低年級叢書內容文字較少，彩色印刷與插畫佔較高比例，適合運用圖畫書的形式來表現，以符合兒童的身心發展及接受程度，提昇其閱讀興趣。中、高年級因字數、頁數多，圖畫的空間不夠，且彩色印刷的預算相對有限，多數以插畫的形式來表現。

①見許佩玫著《兒童讀物插畫表現技法之創作研究》，國立台灣師範大學美術研究所碩士論文，頁17。

二、內容介紹

前三期入選「台灣（1945～1998）兒童文學100」的六本《中華兒童叢書》中，文學類四本，另外兩本屬健康類叢書。在此以此六本入選叢書為主軸，配合其他同類型的叢書，進一步析探其內容與特色。

㈠童話類──《小鴨鴨回家》

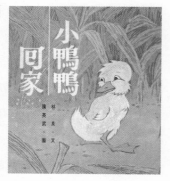

本書是第一期低年級文學類《中華兒童叢書》，由林良撰文，陳英武插畫。內容大意是描述一隻淘氣的小鴨子，趁媽媽不在家的時候，偷偷溜出了門，到外閒逛嬉戲，途中遇到了許多危險狀況，險些喪失性命，最後才被主人意外發現，把牠送回母親與兄弟身邊，享受親情的團聚。有了這一次教訓，小鴨鴨決定以後要聽媽媽的話，再也不敢亂跑出去了。文字內容以詩的形式來發展，文句簡潔而富有節奏，故事情節簡明易懂，適合低年級兒童閱讀。而主旨傳達給小朋友「以後一定要聽媽媽的話」、「不要單獨跑出去玩」的教育意涵，極為明顯。插畫也能與文字內容契合，將文字作者想表達的故事情節描繪出來，利用有限的色彩表現變化，延伸了故事的趣味感，特別是小鴨鴨的表情神態尤其生動可

愛，能吸引孩童的目光。

　　同樣藉由故事化的情節內容，傳達給小讀者重要的教育意義，在低年級的文學類叢書中可明顯觀察到。例如：華霞菱的《一毛錢》內容主旨為「一毛錢沒有多大用處，不過許多個一毛錢積起來，就很有用，可以買你喜歡的東西。」教導孩童節儉儲蓄的好處；《家家酒》故事告訴大家玩遊戲守次序的重要，強調遵守紀律；《小皮球遇險記》、《小籃球達達》故事則是告訴兒童要聽話守本分，不要到處遊蕩，否則容易遭致危險等等。《蕙蕙的藍帶子》主題是對長輩應付出關懷，《洋娃娃逃跑了》故事主旨是盡本分做應該做的事，《小白楊》書中則闡述自我價值，只要努力，一定能發揮力量貢獻人群。《玩具的假期》故事主旨也是幫助需要的人等等。而在健康類《中華兒童叢書》方面，如《十隻小貓咪》利用和孩子親近的小動物角色，教導兒童日常生活的安全知識；《三花吃麵了》藉著主角小動物因偏食而導致體力衰弱，告訴兒童正確的飲食觀念，啟發其衛生保健的知識。《吉吉會唱營養歌》闡述營養的知識。上述教育性、知識性類型的叢書內容，在早期出版的《中華兒童叢書》中，所佔比例不少。利用童話故事的人物、情節，或與孩子性格行為相仿的擬人化動物來呈現主題，傳達兒童讀物應富有的教育意義及功能，《小鴨鴨回家》、《流浪的小黑貓》、《阿灰奇遇記》、《小來富》、《家家酒》等書，都是顯而易見的例證。如此傾向，亦可視為台灣童話長期發展以來，所形成的

一個顯著傳統②。觀察早期《中華兒童叢書》故事內容，可以視為其中之代表。而除了主題明確的童話之外，第一期高年級文學類叢書出現幻想型的童話故事──嚴友梅《玻璃海》，故事內容不刻意宣揚主題，小主角夢境中的海上探險，經歷了許多新奇有趣的事物，認識了一些熱情可愛的朋友，全書呈現想像力和虛幻奇境的飛揚奔放。

㈡童詩──《童話城》

本書是第一期高年級文學類叢書，是王蓉子特地為小朋友寫的童詩集。全書分三輯，共有二十首詩，其中一、二輯為短詩，第一輯取材都是兒童們日常生活常見的事物，如小木馬、大母雞、小白兔等。第二輯則是歌頌大自然的小

詩，像是海水、星星、月亮、太陽等。第三輯則為童話詩，除了一百二十行的〈童話城〉之外，還有一首〈童話湖〉。內容描述甜甜和淘淘兩姊弟，來到了美如仙境的夢中城市，看到了許多奇幻新鮮的事物，受到城內朋友親切的招待，更

②張嘉驊撰〈台灣童話的詩性話語〉一文中，主要針對台灣近半世紀以來本土創作童話作分析，本書《小鴨鴨回家》涵蓋於討論文本之中。收錄於林文寶主編《台灣（1945～1998）兒童文學100》論文集，頁115。

感受到友愛和善良，最後帶著滿滿的祝福與禮物，快快樂樂
地離去。內容充滿幻想性與趣味性，能貼近兒童的生活經
驗，配上筆觸簡單活潑、樸拙可愛的插圖，部分版面並刻意
留白，圖文內容配合，呈現童詩清新的面貌與獨特的韻味。
林武憲評論道：

> 《童話城》可說是台灣出版的第一本兒童抒情詩
> 集，也是第一本童話詩集。……童話城有抒情詩，有
> 童話詩，從六行的小詩到一百二十行的長詩，有多方
> 面題材和寬廣的視野，語言清麗，有甜美的韻律，表
> 現了可愛的、充滿生命力和色彩的大自然，也顯現她
> 不凡的功力與魄力，實在是一本很精彩的童詩集。
> （詳見林武憲著〈《童話城》書評〉，收錄在《台灣
> （1945～1998）兒童文學100》，頁137。）

　　除了《童話城》，在第一期《中華兒童叢書》中，也看
到林良個人的第一本兒童詩集──《動物和我》、鍾梅音
《不知名的鳥兒》等詩集。隨後二、三期叢書中陸續出版了
林良的《今天早晨真熱鬧》、林武憲《怪東西》、謝武彰《天
空的衣服》等童詩作品集，這些詩集的文字創作者都是當時
活躍的詩人，他們特別為兒童寫詩，配合精美的插畫表現，
列入《中華兒童叢書》系列中，做為全省各國小學生的課外
參考讀物，不僅在台灣兒童詩史上享有高度的評價，對兒童

詩的提倡與發展，影響深遠。

（三）兒歌──《顛倒歌》

　　這是一本兒歌集，屬於第一期低年級文學類叢書。全書只有一首兒歌，就是「顛倒歌」。利用兒歌的形式寫動物的習性及生活形態，前半部描寫一些與事實相反的事物，來引發孩子的興味，例如「……兔子騎上獵狗背、駱駝游泳過大河、小雞啄了鷹翅膀」，後半部以兒童的立場，將正確的事實敘述出來：「……獵狗追兔跑得快、駱駝專走大沙漠、老鷹要捉小雞去」，透過一反一正、一前一後的描述方式，先把正確的事反過來說，而後再逐一將顛倒的事物轉換過來，讓兒童在相互比較對照中，發現了周遭事物的特點，也加深對動物世界的認識。配合造型滑稽、誇張可愛的插圖，呈現趣味性十足的畫面，表現手法很創新，突破以往寫作的方式，頗能引起兒童閱讀的趣味。本書的形式大小為十二開本，比一般《中華兒童叢書》二十開本還要大，文字敘述淺顯明白，富含韻味的文字，讓低年級兒童閱讀時能朗朗上口。版面編排配合插圖作不同曲線的變化，不再只是傳統直式或橫式排列，圖畫色彩鮮明，用圖來表現、突顯主題的意義尤為明顯。

㈣圖畫故事——《我要大公雞》

　　本書是林海音擔任首任《中華兒童叢書》文學類編輯時，所編的第一本文學類叢書。由台灣兒童文學的前輩作家林良執筆，以童詩的句法排列敘述，配合押韻，文字簡潔口語化，內容呈現了淺語的童趣，非常適合國小低年級兒童閱讀。插圖部分，限於當時經費限制及印刷條件，採兩頁彩色，兩頁單色（淺藍色）輪流呈現，繪者使用水彩的技法，不使用複雜的顏色，運用大小和位置的變化，強調空間的留白，來表現遠近、主體與故事性，充分達到了以圖輔文的效果③。在六〇年代之初，經費、印刷等技術的缺乏，加上對兒童讀物的插圖，並不是非常重視，圖片不多見，兒童讀物中的插畫常常僅是「配角」的地位，也沒有專以「圖畫書」之名出版的兒童讀物。而首批第一本《中華兒童叢書》——《我要大公雞》，生動流暢的文圖內容，深具創意的表現手法與技巧，可以視之為台灣本土第一本圖畫書創作。

㈤兒童散文——《爸爸的十六封信》

③楊隆吉撰〈我要大公雞書評〉，收錄在《台灣（1945～1998）兒童文學100》，頁201。

本書在第二期出版的《中華兒童叢書》中，被歸類為高年級健康類叢書，部分內容曾被選錄為國中一年級國文課本教材〈父親的信〉，伴隨許多人在求學階段的成長。內容原是作者林良寫給女兒櫻櫻的書信，以淺白的文字，散文的

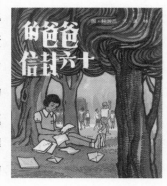

筆法，將生活經驗和兒時的回憶融入文字敘述中，以同理心和孩子討論成長過程中可能遭遇的問題，談交友、談學習態度、談人際關係等等，運用生活中的「淺語」，讓小讀者彷彿聽見街坊鄰居「大朋友」說話一樣的貼心自然，沒有教訓式的刻板語氣，字裡行間充滿父親對子女的瞭解關懷之情。

馮輝岳在〈散文選集友情樹編選說明〉文中提及「一九八〇年以前我國的兒童散文作品（指成人寫給兒童看的），可謂寥寥無幾。……這段時間，沒有兒童散文家，幾乎可說是沒有『兒童散文』的時代。」然而「台灣省教育廳出版的中華兒童叢書，至一九八〇年止，約出版了四百多本，可喜的是，其中有三本散文選集，這似乎是該叢書出版小組的一項創舉……。」（詳見《彩繪兒童又十年》，頁38～39。）第二期的《中華兒童叢書》中，包括《青青草》、《永恆的彩虹》、《祖母的柺杖》三本散文選集，內容都是以「回憶」為題材，分別邀請當代十多位著名作家抒寫童年、故鄉的回憶及難忘的人物等，集合成一篇篇動人的散文，使小讀者藉

由作品的閱讀，瞭解時代的變遷及當時社會生活的樣貌。雖然是成人專為兒童寫的散文選集，但由於各個作家語言文字的風格互有差異，其中幾位作家從來未寫過兒童文學的作品，在語言運用上難免出現不適切的詞彙，再加上題材離兒童的生活經驗差距頗大，恐較難引起小讀者的共鳴。

㈥兒童戲劇——《水晶宮》

　　本書在「台灣（1945～1998）兒童文學100」兒童戲劇組的評選結果中，位居得票最高的前三名作品之一，成為八〇年代兒童戲劇的代表作品。然而，在第三期《中華兒童叢書》中，卻被歸類為健康類，而書本封面上明白標示定位為兒童歌舞劇，顯示部分《中華兒童叢書》在分類的判準上不甚適當，兒童文學的型態與範疇仍待進一步研究。

　　故事敘述水晶宮內原本是海底生物們寧靜快樂的家，卻因為小烏龜惡作劇搗蛋，破壞和諧的氣氛，還讓「橫行」霸道的小螃蟹被大夥兒誤解。最後，小烏龜良心發現，勇於承認自己的錯誤，才讓大家明白真相。在小螃蟹的帶領之下，大家一起通力合作，把水晶宮打掃清潔，恢復往日的樣貌。內容淺白，充滿趣味化的情節，對閱讀年齡層中年級的小朋友而言，是非常適合的。曾西霸對此書的評論為：

水晶宮的獨特之處，在於作者把劇本處理成徹頭徹尾的歌舞劇。這個傳統與民國初年的黎錦輝之《葡萄仙子》一脈相傳，可謂自成一格，所以在這個兒童劇中對話少歌唱多，而且歌詞由擅寫童詩的作者以押韻的要求進行創作，不但替代了對話推展劇情的功能，又比一般劇本更行朗朗上口，方便小朋友記憶。作者又為演出考慮，發揮了她的另一專長，把全劇中的唱詞全部配妥歌曲（旋律），我們幾乎可以這樣說：想要演出《水晶宮》，只要進行歌舞劇最後一部分工作——排練舞蹈——也就大功告成，得以輕鬆地將之呈現在舞台上了。（詳見〈《水晶宮》書評〉，《台灣（1945～1998）兒童文學100》，頁165。）

《水晶宮》內容充滿了娛樂性、趣味性，以兒童喜愛遊戲的天性為基礎，編寫成的一齣熱熱鬧鬧的兒童歌舞劇，擺脫了早期傳統兒童劇團作為制式教育的宣導工具，不再只是偏重民族精神與道德教育的灌輸。

此外，在第三期叢書中，有一些明顯主題頗值得觀察析探。中年級文學類出現了一系列有關國劇的叢書，乃為配合當時各國小正在提倡國劇之風氣。高年級的二十本文學類叢書中，內容關於傳統文化或歷代志士先烈的故事特別多，如《中國的名臣賢相》（上、下）、《中國歷史上的英雄國士》

（上、下）、《中華民國》、《烈士們》等書，內容多敘述歷代名臣賢相、英雄國士、先賢先烈們對國家民族的影響與貢獻。由於民國六、七十年代政治、外交局勢的逆轉，正是強調民族精神教育與發揚傳統固有文化的時代，透過國劇劇情多半表現忠孝節義的情節，也間接傳達教忠教孝、愛國忠君的思想。由此說明了七〇年代的整體局勢對兒童讀物的主題、思想產生一定的影響。

　　另外值得一談的是低年級文學類「汪小小」系列，這是《中華兒童叢書》第一次以一個固定人物為主題發揮的故事。根據張嘉驊〈台灣童話的詩性話語〉文中的研究，此系列文本，是由周菊（潘人木）《汪小小學醫》（1976.10.31）、《汪小小尋父》（1976.10.31）、夏小玲（潘人木）《汪小小養鴨子》（1978.08.31）、嚴友梅《汪小小照鏡子》（1980.06.30）、和林良《汪小小學畫》（1978.06.30）等五篇構成，這是一種企畫性主題，多人（而且均為台灣童話重要前輩作家）的集體創作，規模雖不大，但卻是台灣童話五十年來絕無僅有的個例。他認為：

　　　　「汪小小」系列透露了一些具有中國傳統色彩的
　　　　價值觀，如「孝順」（《學醫》、《尋父》）、「與人為
　　　　善」（《尋父》、《照鏡子》）、「鏟奸除惡」（《照鏡
　　　　子》、《學畫》），等等。這些現象在在指出，「汪小
　　　　小」系列文本是建立在「中國傳統價值符碼」的運作

之上，當然也顯示了潘人木、嚴友梅和林良等台灣童
話前輩家受到傳統因素影響的一面。（見〈台灣童話
的詩性話語〉，《台灣兒童文學100研討會論文集》，
頁121。）

　　林海音、潘人木、華霞菱、林良等台灣兒童文學發展史
上的前輩作家們以及其他兒童文學工作者，除了在文學類叢
書的突出表現之外，也在一些健康類和科學類叢書中，運用
文學的筆法，以故事化的方式，呈現知識性、教育性及趣味
性的兒童讀物內容，使《中華兒童叢書》整體更貼近兒童的
生活經驗，適合其身心接受程度，也利於生活與健康的指
導。內容著重引導啟發，以兒童為本位，摒棄以往兒童讀物
單向教條式的灌輸方式，藉以引發兒童的閱讀興趣。

三、編輯特色

　　兒童編輯小組成立之後，陸續邀請兒童文學專家抵台，
指導兒童讀物的編寫與插畫等專業知識。一九六五年八月，
美國圖書館暨兒童文學專家海倫・史德萊博士來台，省教育
廳特別在台中師專設立為期四週的「兒童讀物研究班」，請
海倫・史德萊講授「兒童閱讀心理研究」和「兒童文學研究」
兩個課題，召訓對象為各縣市教育局督學及各師專擔任兒童
文學教學的老師。並且於八月十三日在台中教師會館舉行兒
童文學座談會，海倫・史德萊博士在會中講述美國兒童讀物

現況，共有文化界、教育界、和國小教師一百多人參加。另一位美國兒童文學家孟羅‧李夫訪台期間，曾參與在教育部會議室舉辦的座談會，參加台視「藝文夜談」節目，表演「用粉筆與兒童談話」，以及到台中師專作專題演講。（見洪文瓊《兒童文學大事紀要》，頁30～31。）

　　海倫‧史德萊在講習中針對兒童閱讀心理，闡述了許多寶貴經驗：「不同年齡的兒童，喜歡不同性質，不同程度的讀物。所以剛開始時，給以簡單的讀物，必較複雜的更能引起兒童的興趣。」「編寫兒童讀物，要以培養兒童的興趣為主要目的……」，「『基於兒童的經驗』，是寫故事的原則」等兒童文學創作觀念，也介紹許多關於圖畫書觀念。談到「低年級兒童讀物寫作之編寫」時，介紹兒童喜歡這類「故事簡單，字母簡單及圖畫多」的書，為低年級兒童寫故事，應用簡單有韻的字彙與句子。兒童讀物中，插畫及文字位置的設計安排，應配合適宜。……（詳見《國語及兒童文學研究》，頁82～87。）兒童文學家孟羅‧李夫以圖畫書創作者身份，講解插畫畫面的「連續性」概念④。這都是當時台灣兒童讀物編輯所缺乏的觀念。這些新的創作、編輯理念的傳遞與影響，無疑的，為台灣現代兒童文學的萌芽、成長，注入新的源頭活水，也為兒童讀物發展帶來新的契機。

④有關孟羅‧李夫（Monro Leaf）與海倫‧史德萊（Helen. R. Sattley）來台演說及課程詳細內容，可參考邱各容《兒童文學史料初稿（1945～1989）》，頁192～199。以及《國語及兒童文學研究》，頁81～96。

　　《中華兒童叢書》的編印與創作，是本土兒童讀物發展上劃時代的表現，早期叢書的創作者，許多是隨政府來台的學術、教育、文化界人士，他們也是早期兒童文學園地的拓荒者，對兒童文學發展與兒童讀物的出版，扮演了舉足輕重的角色。也讓《中華兒童叢書》的編輯出版，注入更多兒童性、教育性、文學性、遊戲性的現代兒童文學觀念。此套兒童讀物名之為《中華兒童叢書》，是兒童讀物編輯小組第一位文學類編輯——林海音的提議，她也是早期台灣兒童文學的奠基者之一，對於兒童文學創作、編輯與出版不遺餘力。由她所執筆的第一期《中華兒童叢書》書序「廳長的話」中，可以看出當時編輯《中華兒童叢書》的理念：

　　　　小讀者們：

　　　　　　這套書，是台灣省政府教育廳、台北市政府教育局和聯合國兒童基金會合作，並得到教育部國民教育司的指導為你們編寫的。

　　　　　　編寫這套書的目的，是想讓你們知道我國文化的偉大，和現代科學的進步，並且能引起你們的學習興趣。將來你們長大了，有豐富的知識，好為我們的國家多做一些有益的事情。

　　　　　　　　　　　　　　台灣省教育廳廳長　潘振球

　　此外，她進一步為文闡述：

　　自從教育廳兒童讀物編輯小組公開向外徵稿以
來，投稿人非常踴躍。但他們——幾乎百分之八十要
求寫一本甚至一套中國歷史上的偉人、英雄、外交家
……的傳記，彷彿咱們的國家未來主人翁，各個都非
偉人英雄不可似的。孩子們固然應該知道自己國家的
歷史重要人物，但時代畢竟太遠了，……我們孩子首
先要知道的是在現代生活中，一個普通人起碼做人的
條件是什麼，而不是做英雄的條件是什麼。即使是英
雄，他也曾是一個普通的好孩子吧！（見林海音〈給
孩子一個親切的世界——讀「讓路給鴨寶寶們」後的
一些話〉，收錄於《兒童讀物研究》，頁125。）

　　此段話正說明了兒童讀物編輯小組最初的編輯理念，無
非是希望摒棄六○年代以前，台灣兒童文學處於交替停滯時
期，兒童讀物多半富教訓意味，強調民族英雄功蹟或偉人傳
奇故事等較為傳統刻板的類型，擺脫教訓主義，轉而重視以
兒童為主體，從兒童熟悉的生活事物、周遭經驗出發，以期
能符合兒童真正的興趣與需要。林海音擔任文學類編輯期
間，於一九六五年應美國國務院邀請，赴美進行四個月訪
問，其中一項重點是採訪美國兒童讀物的發展，以為國內參
考。此時以菱子為筆名，發表第一本創作《金橋》，其後陸
續在兒童讀物編輯小組工作期間，出版《蔡家老屋》、《我

們都長大了》、《請到我的家鄉來》等作品，內容呈現不同時代多樣的兒童形象，也蘊涵作者的教育觀。

由於當時真正能寫兒童讀物的人並不多，曾經在竹師附小幼稚園教書，後來也從事兒童讀物創作者——華霞菱，與《中華兒童叢書》的淵源，就是經由他人介紹給當時文學類主編林海音，而後走向兒童讀物編寫創作之路，曾經以《小糊塗》和《五彩狗》兩度獲得「中華兒童叢書最佳寫作金書獎」。林武憲曾指出：「第一期已出版的叢書，作者約九十三位，其中教師有三十三人，教師作者佔了三分之一強，也是本叢書的特點。」（見〈簡介中華兒童叢書〉一文，收錄於《兒童文學與兒童讀物的探索》，頁169。）教師作者佔多數，作品教育意義與功能隱然蘊含在其中。

除了文字內容之外，《中華兒童叢書》的插圖表現，在當時一般的兒童讀物中，是相當突出的。由於諸多環境因素的限制，當時圖畫創作者，仍舊是少數。因為首任美術編輯曾謀賢的欣賞，曹俊彥受邀為《中華兒童叢書》插畫，第一本插畫作品《小紅計程車》（1966.05），是第一期《中華兒童叢書》健康類讀物。後來他接任第二、三期的美術編輯工作，回憶當時編輯小組為叢書尋找插畫人才的情形：

民國六十年我開始擔任中華兒童叢書的美術編輯，除負責版面的編排和印刷品質的控制之外，更重要的工作是為文稿找尋適合的繪圖人選，找最好的圖

畫演出方式。……但當時國內的兒童讀物，除了教育
廳出版的這一系列「中華兒童叢書」之外，民間出版
的很少。雖然有許多教育工作者、作家、畫家深切了
解兒童讀物的重要，關心兒童讀物的發展，但是能夠
實際投入心力、從事兒童讀物編、寫、繪工作者寥寥
無幾。編輯工作因為人脈的不足，進行起來頗為吃
力。……每年夏天，各校美術科系的畢業展，我都不
放過，但所展出的作品，大都偏向於商業美術，很少
有插畫作品，兒童讀物的插畫更是絕無僅有。（詳見
〈推動台灣兒童圖書插畫的手〉，收錄於《洪健全兒童
文學創作獎──十五年的回顧與展望》，無頁碼。）

　　為了帶動國內的兒童讀物出版，兒童讀物編輯小組舉辦
中華兒童叢書「金書獎」的頒獎，除頒發獎牌和獎金獎勵圖
文創作者，對於參與《中華兒童叢書》製作編印的最佳印刷
獎及其優良獎之得獎廠商，獲頒獎牌一面，獎勵其共同提升
兒童讀物品質的用心。兒童讀物印刷、裝訂品質的提高，影
響國內兒童圖書的出版水準，對日後本土兒童讀物發展，尤
其具有重要的啟迪作用。林武憲於〈簡介中華兒童叢書〉一
文中，談到第一期《中華兒童叢書》編印以來所發生的顯見
影響：

　　　⑴刺激和提高出版社、報社等兒童讀物的印製水

準，並且抑低售價。（本叢書的印行發售部分，
以略高於成本的價格發售。）

(2)促進國小教科書的編印，叢書的開本和插圖都可
說是改進教科書編印的實際榜樣。

(3)出版讀物所影響的範圍和所得的經驗，可以給其
他亞洲地區的國家參考，好的讀物可加以翻譯，
供其他國家使用。聯合國文教組織有這種翻譯翻
印的計畫。（《兒童文學與兒童讀物的探索》，頁
171～172。）

　　隨著每一期《中華兒童叢書》的編印出版，陸續挖掘了
許多藝術家、漫畫家及圖畫創作新秀加入了本土兒童讀物插
畫創作的行列，也培養出台灣第一批兒童插畫人才，如曹俊
彥、趙國宗、洪義男、呂游明、鄭明進等人，他們持續地長
期投入兒童讀物的創作，也影響日後台灣圖畫書的發展。

　　兒童讀物編輯小組引進新式的編輯觀念，開始重視圖片
與文字內容的編排、插圖技巧的表現等等。部分作品巧妙地
運用了拼貼、水彩、紙雕、撕紙等技法，力求呈現圖文融
合、賞心悅目的視覺效果。當然也有一些叢書插圖與文字的
配合度不夠，筆觸粗糙簡單，比例大小偶有失當，缺乏藝術
性。圖與圖之間的連續性不足，較少有延伸的趣味或暗示；
有些則是圖、文內容重疊，使插圖常淪為說明文字的工具，
少能突顯插畫獨特之風格，並非每一本《中華兒童叢書》都

稱得上是「圖文並茂」。然而，如同賴素秋論文研究指出：
「……雖然以嚴格『圖畫書』定義檢視之：語言或許仍不夠
精簡，『圖』、『文』之間的配合及相互說明亦不足，但多
樣技巧所呈現的視覺效果，及用『圖』說故事的程度，已相
當進步，題材及使用的技法，相較於近幾年國內所出版的圖
畫故事書，更是毫不遜色，所差者，多導因於印刷技術的落
後。」（見《台灣兒童圖畫書發展研究》，頁34。）置身於早
期台灣兒童圖畫書尚在起步的孕育階段，兒童讀物編輯小組
編印出版《中華兒童叢書》，致力於提升文、圖品質的表現
與創作水準的提升，對本土兒童讀物的編輯出版，仍具有開
先河的示範作用。

第二節　第四期、五期《中華兒童叢書》

一、數量與種類

　　第四、五期《中華兒童叢書》出版時間分別自一九八二
年十月至一九八六年六月，接續一九八六年十一月到一九九
一年六月為止。與前三期最大的不同是增加了藝術類叢書的
出版。其數量與類別的分佈，以表格整理如下：

類別 數量 年級	第四期				第五期			
	文學類	科學類	健康類	藝術類	文學類	科學類	健康類	藝術類
低年級	12	5	1	1	25	3	8	2
中年級	15	15	3	5	25	14	4	7
高年級	17	14	5	7	20	16	7	12
合　計	44	34	9	13	70	33	19	21
總　和	100				143			

　　第四期新增十三本藝術類叢書的出版，主要以中、高年級為主，為低年級設計了《線上間上來回跳》有趣的音樂書；中年級是以歷史上畫家與當代得獎的小朋友畫家作品介紹。《皇帝出遊》則敘述故宮博物院所收藏六幅描繪古代皇帝出遊的畫，透過本書讓小讀者了解古代繪畫的成就。《玩泥巴的藝術──陶瓷》和《陶的世界》則是帶領小朋友暢遊陶瓷的藝術世界，教導基本的作陶方法和技術。高年級的藝術類叢書，以介紹傳統中國的玻璃、銅鏡、漆器、印章等藝術的表現，配合豐富的圖片說明，讓小讀者欣賞傳統中國藝術之美。兒童讀物編輯小組第一次出版的藝術類叢書數量雖不多，但內容相當深入，多為介紹較專門的傳統藝術、文化領域的知識，部分文字敘述過於冗長艱澀，取材超過兒童的智識範疇與生活經驗，對大部分小朋友而言，適讀性可能不如預期。

二、內容簡介

第五期《中華兒童叢書》中，有二本入選「台灣（1945～1998）兒童文學100」，以下分別就其內容與形式加以分析介紹。

㈠兒童詩──《螢火蟲》

本詩集屬於中年級文學類叢書。詩人羅青為小朋友寫《螢火蟲》詩集，內容包含十四首長短詩，光從題目就可以感受到特別的趣味感呈現──如〈臭老貓〉、〈北斗七星游泳記〉、〈我發明了一種藥〉等。這是一本想像豐富，充滿奇幻 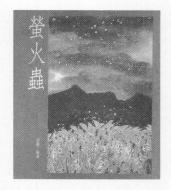 趣味的童詩。取材自日常生活周遭的事物，運用擬人化手法，寫螢火蟲、寫臭老貓、寫蝸牛、寫枯樹、寫農夫……，他寫螢火蟲：「螢火蟲，真頑皮／飛到東呀飛到西／飛到天上下不來／只好變做小星星／外表裝得很文靜／心裡急得，眨，眼，睛」；看他描述小朋友愛喝的飲料──汽水：「跟你握握手／你就冒氣／請你脫脫帽／你就生氣／乾乾脆脆／一口把你喝下去／看你還敢不敢／亂發脾氣」描寫蝸牛「蝸牛蝸牛真闊氣／背著房子臭神氣／不裝電話叫人氣／上前敲門不吭氣／一天到晚只知伸出兩支天線看電視／膽

子志向通通都小得／唉呀！叫人搖頭又嘆氣」語言鮮活有
趣，構思巧妙，筆觸清靈躍動，呈現豐富多變的趣味，十足
的童趣與情趣的顯現，每一首詩都配有他自己繪的水墨畫，
美上加美，相得益彰，是名副其實的詩畫連作。透過作者妙
筆生花，獨具創意的敘述手法，好似以孩子們天真的眼睛來
仰望這多彩的世界。林武憲評論：「**實在是一本培養想像
力，使腦筋更靈活，使心靈更美好的詩集**」。（見〈《螢火蟲》
書評〉，《台灣兒童文學100》，頁151。）

　　除了《螢火蟲》，在第五期《中華兒童叢書》中，詩人
葉維廉也首次為兒童寫下《孩子的季節》詩集，寫青山綠
水、花草樹木、春夏秋冬……，詩裡的童心處處可見。配上
楚戈先生繪製的插圖，恬淡清雅，圖文並茂，充滿童趣。

(二)兒歌——《鵝追鵝》

　　《鵝追鵝》是一本包含十七首
可愛動物兒歌的童書，主要以兒童
較為熟悉的動物為取材描述的對
象，如小蜻蜓、小猴子、小蝸牛、
小白鵝、小金魚、老虎等。透過簡
潔淺白的文字，配上以多種雲彩
紙、粉彩紙剪貼而成的各式圖案，

色彩鮮明，造型非常可愛，有頑皮好動的小猴子、威風凜凜
的小老虎、悠遊自在的小金魚和大鯨魚等等，文圖搭配適

切，拼貼圖案具有美感與創意，版面設計極富變化，生動活潑地表現每一種小動物的型態及特性。洪志明評論道：

> 這本兒歌集最大的特色，就是能用有節奏感、有韻腳的語言，充分把握住動物形狀、樣子，讓兒童在有韻味的聲調中，有趣味的小情節中，了解各種動物的習性。此外，兒歌所用的語句，不但句法簡單、文字淺顯，每一句的字數至多也只有三五個字，非常適合低幼的兒童閱讀。（見〈《鵝追鵝》書評〉《台灣兒童文學100》，頁123。）

七○年代後期，隨著政治環境的衝擊變化，本土化創作意識的萌生和自我意識覺醒，也影響了八○年代以後出版的第四、五期《中華兒童叢書》的題材內容。早期《中華兒童叢書》，內容較少取材自台灣在地的鄉土民情，大部分描繪大陸山川風貌，著眼於傳統文化、歷史文物的介紹。第四期《中華兒童叢書》則增加了許多台灣本地之民情風物的報導與介紹。例如：高年級文學類十七本叢書中，以本土題材取向為主題發揮的，即佔了八本，將近一半的比例，顯示其受重視的程度。例如：出身龍潭的作家鍾肇政，由他來介紹自己土生土長的家鄉──《茶香滿地的龍潭》，既深刻又富有感情。李魁賢的《淡水是風景的故鄉》，詳盡描述淡水的人文風情。林鍾隆著《可愛可敬的楊梅》，以生動而富感情的

筆調，娓娓道來一段可歌可泣的抗日歷史。鍾鐵民《月光下的小鎮美濃》，介紹高雄縣一個純樸客家農村小鎮，包括當地流傳的神話、美濃的歷史，先民冒險犯難，克勤克儉，樸素的精神與堅毅的性格等。陳千武《富春的豐原》介紹豐原的古往今昔，包括歷史、地理、名勝古蹟、動人的傳說。白慈飄《樹影泥香》則是描述中部小鎮埔里的故事，對照生動逼真的攝影圖片，讓人有身歷其境的感覺，十分親切。「一個人怎麼能不知道自己的故鄉呢？」黃春秀在《海的故鄉》中，基於一份對故鄉的情懷，著手撰寫關於澎湖群島的自然景觀、人文歷史和開發過程，配上精美的插圖，將地理景觀與人文風貌生動地呈現在小讀者眼前。一系列《中華兒童叢書》取材於本土，介紹許多台灣各地的歷史沿革、地理景觀、傳說人物與故事、風俗民情以及古往今昔的變化等。著名的作家鄭清文，曾以散文發表〈新莊——失去的龍穴〉於台灣時報，而後由省政府教育廳兒童讀物編輯小組編入第四期《中華兒童叢書》，名為《新莊——失去龍穴的城鎮》，內容主要是作者童年往事的雜憶，以主觀的「我」來敘述一個城鎮的樣貌，甚至用自己私密的身世當作開端，介紹一個城鎮的緣起與發展、歷史背景、及當時農業社會的特色等等，他在為讀者導讀《新莊——失去龍穴的城鎮》時說道：

> 人在長大以後，甚至到老年，心中總是保存著三樣最珍貴的事物，就是童年、故鄉和親情。我是把這

三者連結在一起的，那就是新莊。（頁4）

　　這些在地的作家，開始從本土出發，為兒童撰寫生動有趣且近身相關的鄉土誌，使兒童讀物內容更為充實，與讀者的生活周遭熟悉的事物相契合，不再是離兒童經驗太遙遠，遙不可及的「神州故土」。如此顯著的變化，說明了兒童讀物編輯小組一系列計畫性邀稿中，開始重視台灣在地的取材，所編輯的《中華兒童叢書》，內容與題材也逐漸走向更多元化、本土化。

　　第五期的《中華兒童叢書》低年級文學類內容包含有童話、兒歌、童詩、圖畫書、生活故事等等，大部分內容取材都儘量以孩童的生活周遭經驗及事物為主，如《布偶搬家》利用兒童最感興趣的玩具布偶，以童話超現實、擬人化的筆法，將布娃娃的幻想世界和兒童現實遊戲的世界結合在一起，充滿趣味感，也擴展小讀者的想像力。另外，利用漫畫的方式呈現趣味化的故事情節，如《愛心傘》、《奇妙的魔術瓶》、《頑皮貓》等書，透過逗趣誇張的插圖及幽默淺白的文字對話，傳神的描繪出漫畫故事奇妙趣味之處。《上元》一書，曾獲得一九九一年中國時報開卷專刊之最佳童書（圖畫故事書類），作者曹俊彥選擇了小時候做燈籠過上元節的經驗，以連環圖方式來表現傳統燈籠工藝及民間習俗，全書以彩色的漫畫式圖框出現，完全摒除了文字說明，圖畫書式的內容讓讀者想像的空間更開闊。很可惜受限於《中華兒童

叢書》版型大小的統一，無法如坊間大開本圖畫書一般發揮，可能限制了某些插畫的表現。

中年級文學類叢書，則加上了頗具深度的中國古典寓言故事——《呂氏春秋》、《列子》等故事。並且延續第四期《中華兒童叢書》注重本土的、在地的取材方向，推出一系列關於台灣早期開發的歷史叢書，包括雲嘉南、花東、澎湖、宜蘭、桃竹苗等地，分章節介紹地理環境、歷史沿革及墾殖情形，配合地圖說明，印證先民開拓台灣篳路藍縷的艱苦歷程。特別值得一提的是，第五期《中華兒童叢書》中《水牛和稻草人》一書，由許漢章撰文、徐素霞繪圖，以暖色系的黃、橘色水彩，描繪台灣鄉村的田園風貌，淡雅清麗的構圖，烘托出故事內容溫馨動人的情懷，成為台灣首度入選「義大利波隆納國際圖畫書原作展」的作品。至於高年級文學類叢書，以小說內容居多，如《風雨之夜》、《銀光幕後》等，也有介紹中國古典寓言故事系列——《戰國策》、《韓非子》、《莊子》等書。《飛禽詩篇》及《走獸詩篇》兩本書，則是屬於詩評的理論性叢書，透過新詩創作介紹自然界飛禽走獸的生態習性，再逐句分析說明，顯現作者的原始創作意念和詩中隱含的各種意象。但由於這些詩作並不是詩人專門為兒童而寫，內容意境頗為深遠，用字淺詞並非以兒童接受程度為基礎，詩評理論敘述過於艱深，內容偏向專門化、學術化，可視為一般人欣賞現代詩的入門叢書，對學齡兒童而言，則超乎其認知範疇，而顯得過於深奧。

　　中、高年級科學類叢書主要也以台灣本土自然環境及生態保育為主題，各種生物如水鳥、螃蟹、珊瑚礁、昆蟲的生活型態成為叢書主要內容。有些以圖鑑方式呈現，對兒童認知學習上很有助益。低年級健康類叢書，大都以漫畫形式，配合活潑逗趣的動物角色，教導年幼孩子基本的健康常識和衛生習慣，如漫畫家劉興欽《烤肉記》、劉宗銘《大肚蛙遊記》、《當我們同在一起》等書。藝術類叢書主要以中、高年級佔絕大多數，中年級包括音樂、卡通、美術、陶藝、書法、紙雕等內容；高年級則是以「中國文化系列」為主題，呈現傳統中國的建築與民俗文化之美。另有三本介紹台閩地區古蹟之旅的叢書——《歲月的腳步》、《先民的遺跡》、《歷史的痕跡》，內容以報導文學的寫作方式，配合許多珍貴的資料和圖片，介紹具有歷史價值的文化遺址和古蹟。內容相當深入考究，包括地理位置、地形景觀、建築特色、歷史背景、民間傳說、考古發現等等，可作為古蹟巡禮重要參考工具書。

　　第四、五期《中華兒童叢書》內容更加多元化，取材也愈趨於生活化。不管是文學、科學、藝術等各類別的叢書，不拘泥於單一表現方式，呈現多元的內容與文體類型表現。而且隨著印刷技術的進步及多位專業圖畫創作者的投入，叢書插畫的品質有越來越提升的趨勢。一些插畫作品色彩鮮明，筆觸細緻清新，如《上元》、《會飛的雲》等低年級叢書，與其他出版社的圖畫書相較，並不遜色。中、低年級的

叢書，尤其重視插畫的表現，越來越多作品以漫畫、圖畫書
方式呈現故事內容，充滿童趣。同時，主題式、專題系列的
策劃，讓《中華兒童叢書》內容知識性、教育性價值更為提
高。無論是自然生態保育或人文社會的關懷，都儘量以台灣
在地的民俗風情與鄉土文化為主要方向，以本土為出發點，
顯現兒童讀物創作本土化意識的提升，《中華兒童叢書》編
輯取材的顯著轉變，是一個很好的趨向。

第三節　第六期至第八期《中華兒童叢書》

一、數量與種類

　　九〇年代以後，兒童讀物編輯小組陸續出版第六、七、
八期《中華兒童叢書》，並增加社會類叢書，類別由原來的
四類變成文學、科學、健康、社會、藝術等五類，內容及題
材亦涵蓋更廣泛。各期仍以文學類叢書佔多數，但就其他各
類別叢書分佈數量而言，稍顯不均，不同年段著重於某些文
類的出版。而因應未來兒童讀物創作出版網路化、視聽化之
趨勢，兒童讀物編輯小組首次利用第七期《中華兒童叢書》
的部分文本內容，加入了網路電子書的設計，這一項新的嘗
試，也呼應了時代潮流與整體兒童文學的發展趨勢。

類別 數量 年級	第六期					第七期					第八期				
	文學類	科學類	社會類	藝術類	健康類	文學類	科學類	社會類	藝術類	健康類	文學類	科學類	社會類	藝術類	健康類
低年級	17	3	1	1	17	15	10	0	1	13	2	0	0	0	3
中年級	10	18	8	10	11	17	7	0	19	9	2	1	0	3	1
高年級	27	10	7	7	3	22	15	7	7	8	3	1	4	2	0
合　計	54	11	16	18	31	54	32	7	27	30	7	2	4	5	4
總　和	150					150					22				

二、內容介紹

　　兒童讀物編輯小組後期出版六、七期《中華兒童叢書》，有一本低年級文學類和一本高年級健康類叢書分別入選為「台灣（1945～1998）兒童文學100」代表作品。文學類叢書中，陳璐茜、林煥彰、謝武彰、張嘉驊等兒童文學作家分別發表作品在其中。

㈠兒歌──《逗趣歌兒我會念》

　　本書是利用傳統的連鎖、對口技法所創作的兒歌集，共有十七首。作者費盡心思，用各種連結技巧，將文句加以變化組合而成，轉折的如此生動有趣。部分插畫運用色鉛筆技法，使畫面呈現柔和細緻的感覺。兒童可以在兒歌中讀到「太陽對小草問好，小草轉身對車子問好，車子載著小狗去

洗澡，小狗跟著白雲賽跑……」等
接連不斷的連鎖情境，既可默默閱
讀，更可以琅琅上口。洪志明評論
此書：

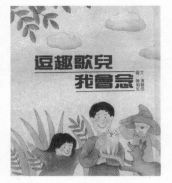

　　這樣把文字當作鍊鎖，
　　把所有的情節連成一串的兒
　歌，叫做「連鎖歌」，《逗趣歌兒我會念》這本兒歌
　集中的兒歌，全都是這種連鎖兒歌。……這本連鎖歌
　並無意表現真實情況，透過想像力的捕捉，作者力圖
　表現「逗趣」的情節。藉著種種好笑的、荒唐的、出
　軌的、不可能的情節，博「小孩子」一笑。……整本
　兒歌集讀起來，不但變化十足，而且十分有趣。（見
　〈《逗趣歌兒我會念》書評〉，《台灣兒童文學100》，
　頁127。）

　　兒童詩歌的魅力，藉由文圖的合作，生動的畫面組合，
躍然於扉頁之間。

㈡兒童戲劇——《親愛的野狼》
　　本書是第七期高年級健康類叢書，故事大意描述一位國
中生遭到少年混混綁架，所幸小主角運用童軍課所學到的野
外求生技巧，化解彼此對立的緊張關係，最後終能化險為

夷。作者將整起綁架事件的經過，
透過劇情鋪衍，場景的營造、文字
敘述和劇中人物的對白，在本書一
一呈現，是一篇反應現實狀況的社
會寫實劇。兒童對目前社會環境紊
亂、綁架事件頻傳的狀況，可能不
甚了解，透過劇本的敘述，看到整

個事件發生的來龍去脈，無形中就像自己親身經歷了同樣的
考驗一般，留下深刻的印象。故事內容避免流於教訓式直接
灌輸的方式教育兒童，而是透過相似的情境設計，讓兒童自
己去經歷、去感受，去了解，在潛移默化中培養自己臨危不
亂的經驗與能力。

　　其他第六期低年級文學類叢書文體多樣，包含童話、童
詩、圖畫書以及運用漫畫方式表現的故事，如《小豬農
場》、《積木馬戲團》等書，都是以圖畫表現為主，生動有
趣，書中更進一步鼓勵小朋友仔細觀察各種不同的形狀，以
及與其相互關聯的事物，表現手法非常富有創意。至於高年
級文學類叢書，以兒童小說形式居多，《永遠的記憶》是一
本極具張力的短篇科幻小說，作者以極細密的思維，縝密的
構思與文字表現技巧，把科學觀點、民間信仰與歷史事件緊
緊扣住，是一本耐人尋味的科幻類叢書。另外，出版以中國
文學為主軸的一系列相關叢書，作者將一部中國文學史精簡
濃縮為《中國文學的故鄉》上、下兩冊，對於每個朝代的文

學形式、時代背景、具有特色的文學家和最具代表性的作品，都有重點的介紹。並配合出版一系列中國歷代文人的故事，包括《一代文豪歐陽修》、《韓愈》、《柳宗元》、《王安石》、《李白》、《王維》等人，對歷史背景、人物性格和代表作品做詳盡的介紹，深入淺出的敘述，遣詞用字精鍊優美，文學性頗高，可作為領略中國文學之美的入門參考書籍。

第七期低年級文學類叢書有幾本探討人生哲理的義理性叢書，《流浪漢的故事》講一個發人深省的小故事：一個人如果不懂珍惜，將帶來更大的失望與不滿，因為「物質有盡，慾望無窮」，一顆「永遠無法滿足的心」是不可能有平靜的一天。《山山和爺爺是同一國》，描述小主人翁山山在一場意外中燙傷了臉部，從此他封閉了自己，不願意與外界接觸。爺爺的耐心和愛心逐漸讓山山敞開心扉，重新接納自己和別人。另外有一些探討兒童身心發展的叢書，如高年級健康類叢書《沙漠之歌》，以故事題材探討十一、二歲的孩子們，正處在青澀不安的階段，應學習如何尋求生命本質，能尊重、欣賞異性之間相異個體的過程。《你想當國王嗎？》書中運用許多小故事，與小朋友談論處理情緒智慧（EQ）的秘訣，希望藉由這些生活中遇到的小人物、小故事，提醒小朋友快樂、幸福、自由自在的過生活。隨著外在生活環境及社會型態的變遷，現代兒童在生理、心理方面，都比以前的孩子早熟許多，常常必須被迫提早面對複雜多變的現實世

界，尤其正要進入青春期的孩子，雖然絢爛的聲光媒體，可以滿足一時的快樂，但內心的苦悶困擾，卻常常無法尋獲一個適時抒解之途徑。此時期《中華兒童叢書》部分內容，探討深度與廣度擴大，針對兒童的身心發展狀況，進而有探究人生哲理、生命意義的作品出現，適時適度地反應了時代變遷與社會的需要。《中華兒童叢書》編印方向由早期強調知識性、教育性內容為主，逐漸有反映時代或探索生命的哲理性作品出現的趨勢，取材方向與表現手法愈趨符合現代社會多元互異的樣貌。

　　隨著網路學習時代的來臨，資訊媒體的運用，成為拓展生活視野與充實知識的便捷途徑，閱讀的方法，也有了全新的改變。九○年代出版的第七期《中華兒童叢書》，除了傳統紙本叢書的編印出版，也開始有了電子書網頁的設計。兒童讀物數位化之計畫，由教育部國教司擬議，經提「兒童讀物出版資金管理委員會」討論通過後實施。由教育部中部辦公室委託台中縣私立明道中學、高雄縣私立高英工商以及台北縣私立莊敬高中三所學校，分別將第七期低年級、中年級、高年級部分的《中華兒童叢書》製作成電子書網頁，並事先徵得原作者與繪者同意，取得圖文使用授權⑤。兒童的

⑤每個學校分別負責不同年級的二十本叢書，電子書網製作亦呈現不同特色，相關書目與網站內容，請參見教育部中部辦公室中華兒童叢書網站。

　網址為：http://smail.mingdao.edu.tw/kidbooks

的閱聽習慣將因網路新世代來臨而有所改變,《中華兒童叢
書》電子書網的設計,內容有一些缺失仍待克服,雖不是非
常完善精美,卻是符合網路時代來臨的新嘗試。承製單位若
能作成效評估,廣納大小讀者意見,檢討改善之後,提昇製
作水準,讓《中華兒童叢書》電子書網更加多樣豐富,為將
來設計更精彩的「互動式」電子書作準備。

再看看第六期其他類別叢書之內容特色,兒童讀物編輯
小組針對中年級學生編輯設計一系列賞鳥的工具性叢書,配
合台灣各地環境,介紹了各種分佈於不同地區的鳥類生態,
作者以攝影精美的圖片,文圖並茂的呈現每一種鳥類的特徵
和習性,宛如一本本小巧精美的鳥類圖鑑。高年級的科學類
叢書則介紹生物、數學、科技等知識,對喜歡探索神秘事物
的讀者,提供一個神秘而又令人驚喜的世界。新增的社會類
叢書,有一系列有關於國家公園探索紀行的主題叢書,如
《玉山行》、《探訪雪霸》、《太魯閣之旅》、《墾丁旅行日
記》、《烏鴉鳳蝶阿青的旅程》(介紹陽明山國家公園),文
字敘述方式雖互有差異,但都能詳盡介紹了台灣各個國家公
園的動植物生態和自然景觀等特色。此外,延續第五期台灣
早期開發系列叢書,本期將總論和高屏地區的開發歷史改列
為社會類叢書,在分類上較為妥切。高年級的部分,則以人
文社會系列為主,《中國大地》、《傳統中國》、《近代中國》
等書,聘請專家為小朋友介紹中國歷史、地理及文化的知
識,深入淺出的敘述方式,分別從縱向及橫面描繪了傳統中

國的輪廓，掌握了清晰的歷史脈絡，重點介紹了近代史事的全貌。有別於以往的年代裡，兒童叢書中隱含「漢賊不兩立」的傳統史觀，客觀的呈現國共鬥爭以及大陸政權的轉變歷程，海峽兩岸從此各自以不同方向發展之事實，帶給小朋友重新認識歷史的機會，也間接反映了九〇年代以後的時代趨勢與思想潮流。

　　健康類叢書以中、低年級佔多數，兒童讀物編輯小組針對中、低年級學童，出版一系列生活禮儀叢書，如《赴宴記》、《看電影》、《吃得更愉快》、《咕咚王子穿新衣》、《我的房子我的家》、《都是拖鞋惹的禍》等書，小讀者可以從中學習用餐、穿衣禮儀，出門旅遊、居家環境的相關注意事項，內容取材自兒童熟悉的生活事物，以漫畫或圖畫書的形式表現，較容易引起年幼的孩子對圖像表現產生興趣，引發閱讀興味。「小胚胎」的故事系列有三本，透過專業婦產科醫師的撰文、繪圖，詳盡地為小朋友解說生命形成的奧秘。至於高年級健康類叢書《神奇的遺傳》，述說近代生物科技中最重要的關鍵科技──遺傳工程技術，介紹生命的本質及遺傳特性、遺傳基因DNA的複製等科技新知，是一本專業的生物科技知識叢書。中、高年級藝術類叢書則介紹一系列台灣前輩美術家──顏水龍、陳進、楊三郎、廖繼春等人的作品，詳細描述畫家們生活的時代背景，習畫、作畫的創作歷程，配合各時期不同風格的作品，讓小讀者認識這些在本土藝術工作上，堅持努力不懈的創作者。高年級叢書，

則除了介紹簡明的中國繪畫史，以及國畫大師《張大千傳奇》、《傅心畬傳奇》的個人傳奇性故事之外，也以西洋歷史中的文藝復興時期為主要題材，介紹義大利文藝復興時代社會文化，以及當時的重要藝術家及其作品，讓讀者了解各個藝術家的生平事蹟以及創作風貌。中西繪畫相互交流，彼此對照輝映，顯現其藝術的獨特價值與特色。

隨著教育部政策的宣布，兒童讀物編輯小組於二〇〇二年底被裁撤，《中華兒童叢書》編輯出版工作也告一段落。最後出版的第八期《中華兒童叢書》自二〇〇一年十二月三十日至二〇〇二年六月為止，共有二十二本。低年級叢書《十隻小青蛙》寫的是以青蛙為主角的故事兒歌，配上漫畫的造型，塗鴉似的率性，溫暖柔和的色調，是一本充滿童畫趣味的小書。中年級文學類叢書《台灣文學家系列——賴和與八卦山》，描繪早期台灣本土作家賴和的生平及作品風格。高年級文學類《花卉詩篇》中，透過視覺與聽覺的轉換，詩人將花擬人化，表達出喜怒哀樂，使讀者和花更為接近。科學類《引水思源——台灣的水土資源》內容延續前幾期關心在地的環保議題之風格，強調水土保持、資源保育的重要性。陳璐茜的《分一點點給我》屬於低年級健康類叢書，談的是「分享」的主題，引領小讀者懂得和別人分享快樂和痛苦的經驗，「你可以和家人、朋友、地球上的每一個人分享什麼？」饒富哲學興味。插圖以半抽象圖案呈現，亦頗具創意，以兩頁不同背景、內容來表現不同心境和差異，

色調明亮，筆觸清新，尤其吸引人。中年級健康類叢書《城市農場的四季》，作者觀察附近台糖公司「糖業研究所」附屬的試驗蔗田，佔地約一百公頃，後來土地卻一塊塊被釋出用來蓋公園、大樓、加油站，作者憂心農場未來可能會消失，決定為農場書寫觀察心得，並留下記錄。高年級文學類叢書《台灣名山》作者從山名的由來開始，引導小朋友認識台灣名山，進而介紹台灣五大山脈，甚至火山和惡地形，為親近山、與山對話留下點滴記錄。同樣描繪台灣本土風貌，台灣第四大河——曾文溪，全長一百三十八點四七公里，是滋潤嘉南平原的大河，《嘉南平原文明之河——曾文溪》一書，藉由作者書寫、攝影曾文溪，帶領小朋友完成一趟曾文溪之旅，也了解居住在這塊土地上的人們，與河流的情感與因緣。

第四節　小結

四、五〇年代的台灣社會，物資極度缺乏，生活條件普遍不理想，亟需仰賴外援，若論台灣兒童讀物的發展，可謂大都是因陋就簡。早期兒童讀物編印，大致沿襲傳統，不特別講究編排，內容許多是來自國外翻譯或改寫的故事。在官方支持之下，教育廳兒童讀物編輯小組成立之初，致力於《中華兒童叢書》的編輯出版工作，在叢書內容編排上，以相當創新的現代兒童讀物編輯理念，配合文字敘述，使用攝

影照片或多樣的插圖表現，並嘗試文本空間留白，以及採用近乎正方形的二十開本，部分或全面彩色印刷的方式，在當時兒童讀物出版界，是少見的革新創舉。而這一種由官方帶動編輯理念的革新，直到七○年代以後，才逐漸普及民間。這一波經由官方系統帶動的創新，一方面為台灣的兒童讀物開啟彩色時代，台灣兒童讀物製版技術也因《中華兒童叢書》的開發而進入照相分色階段，傳統的手工分色逐漸淘汰。一方面則為台灣的兒童文學界引入西方系統的創作理念與編輯觀念⑥。

就前幾期的《中華兒童叢書》大致內容而言，普遍強調知識性、教育性的功能，中、高年級部分尤偏重歷史文化、文學藝術的題材，側重知識方面的介紹。每一本叢書最後一頁均附有「指導頁」單元，針對叢書內容提出相關的問題來讓讀者思考。每一期上百本叢書中，不乏圖、文豐富的優秀代表作品，可看出創作者精心編繪設計的文圖內容，能真正切合兒童的興趣與需要，兼顧文學性及趣味性。《中華兒童叢書》的編印目標，一方面針對台灣早期課外讀物匱乏的問題，進行補救；另一方面，也為培養兒童的閱讀興趣，並配合學校課程的發展，和教科書相呼應，拓展孩童的生活經驗與知識領域，無形中補充了課本內容之不足，或作為教師教學參考。此外，藉由編印圖文並茂的《中華兒童叢書》，更

⑥詳見洪文瓊著《台灣兒童文學手冊》，頁71。

希望能為台灣兒童讀物出版，興起一股優良的示範性作用，提升兒童讀物的水準，激勵在地的文、圖創作者及出版業，為兒童編印更好的兒童讀物。

在林海音及後續接替編務的潘人木等人主持下，兒童讀物編輯小組陸續網羅了許多名作家及畫家為兒童撰寫各類兒童讀物，擴展編輯觸角，專題系列、漫畫系列、自然保育、人文社會、營養健康、藝術文化等層面，內容及插圖方面，普遍具有一定的水準。隨著時代環境變遷，擴展叢書題材內容，本土議題受到重視，參與的作家、學者和文圖作者也愈來愈多，不僅提供了本土創作者發表的空間，也培養了許多優秀的創作人才，影響日後台灣兒童圖畫書的發展。

八〇年代以後，民間出版力量勃興，出版品質與量逐年提升，官方力量漸趨式微，兒童讀物編輯小組的影響力與《中華兒童叢書》的重要性不如從前。兒童圖書出版市場愈趨激烈競爭，出版量逐年大增，激盪出更多創意十足的本土優秀作品，尤其許多國外精美圖畫書的譯介引進，更成為出版市場的寵兒，擄獲了不少大小讀者的目光。而《中華兒童叢書》限於內容形式需經審查的規定，表現手法不見太大的突破，部分內容缺乏革新變化，便容易落入窠臼，越來越少有精彩創意的作品呈現。有些叢書一味側重知識的傳達，主題與內容過於艱深，往往超乎國小學齡兒童的智識範圍與接受程度；或為符合規定的字數，作者只是將文字內容精簡濃縮，與真正的兒童文學的理念與表現技巧相距甚遠，讓叢書

淪為參考工具書的性質。除了「適讀性」的問題之外，《中華兒童叢書》也有一些很好的題材與主題，若能好好發揮，應該能受到校園裡廣大的小讀者喜愛。可惜較少能營造充滿故事氛圍的情境，缺乏了兒童讀物應該「好看」，能吸引人閱讀的基本原則，而無法受到閱讀主體——現今的兒童所青睞。兒童讀物編輯小組維持「一貫」風格的結果，在兒童讀物出版市場上，逐漸失去獨特性與創意，而不受到重視。

第 伍 章

中華兒童百科全書

　　一九七八年四月四日，由兒童讀物編輯小組策劃編纂，第一套由國人自製的兒童百科全書——《中華兒童百科全書》第一、二冊出版，立即受到各方矚目，獲得各界的好評。一九八六年四月，全套《中華兒童百科全書》出齊，包括總索引共有十四冊，費時八年完成。依照內容性質，題則涵蓋語文、社會科學、自然科學、藝術宗教、健康衛生等五大類，為當時台灣第一套，也是唯一專為學童編排設計的兒童百科工具書，曾經多次再版，為加印出售的台灣書店創造銷售佳績，也曾榮獲圖書出版「金鼎獎」的殊榮。它不僅是本土兒童讀物出版史上的新紀元，也是出版界邁出的新里程。

第一節 計畫緣起

　　一九七一年退出聯合國之後，聯合國教育科學文化組織隨後結束在台業務。缺少了兒童基金會的外援資助，一切得靠國人自立自強，此時兒童讀物編輯小組仍堅持繼續正常運作，為出版本土優良兒童讀物而努力。當時擔任兒童讀物編輯小組編輯工作的潘人木，因緣際會之下，決定開始籌畫，專門為兒童編纂一套百科工具書──《中華兒童百科全書》。潘人木在《兒童文學工作者訪問稿》中，談到此一計畫的緣由：

　　　　有一次我去美國朋友家作客，看到朋友的小孩只要一有問題，就搬出百科全書來查，要什麼資料書中都有。當時我在想，美國的小孩真幸福，我們何不為台灣的孩子也編一套百科全書呢？於是我就提出這個構想，擬定計畫，並向教育廳申請批准。當時的教育廳長是許智偉先生，因為這個經費很龐大，這麼大的一套書，全部都要用彩色，是一套革命性的出版物，內容和外觀都是革命性的，也是一個革命性的計畫，申請上去，一直很擔心，想不到他很快就批准了。可是那時候整個編輯小組只剩下我和曹俊彥兩個人，我管文字部分，他管插圖和設計，我們不久就做成了樣

本書，送到教育廳，當時教育廳有一位視察先生，認為組裡沒有一個總編輯不行，於是屢次地要我當總編輯，可是總編輯的責任很大，所以我就一直推。後來因為整個計畫與構思都是由我自己提出的，無總編輯不能推動，最後還是接下總編輯的工作。（見《兒童文學工作者訪問稿》，頁34。）

擔任兒童讀物編輯小組美術類編輯的曹俊彥，在〈我所知道的「潘先生」〉一文中，也提到相關事宜：

　　在找尋參考資料的時候，我們深深的感覺到，能滿足日本、美國的小孩求知慾的工具書真是又多又齊全。我們常常在聊天中提及，我們的小朋友需要有圖鑑、百科全書這一類的圖書，如果我們能編，那該多有意義呀！於是我們開始一起做一件大膽的傻事：向教育廳遊說，當時的第四科王科長，和我們有同感，便協助我們向上呈報。（見《文訊》第四十三期，頁110。）

在國外，很早就有各式各樣專門的百科全書，我國的兒童，卻一直沒有一部屬於自己的百科全書。兒童讀物編輯小組早期即擁有為數眾多的藏書，國外兒童讀物精美的圖畫與清楚完整的知識傳達，促使編輯小組架構了以國小四、五、

六年級和國中一年級學生自我學習為基礎的兒童百科全書。
有了初步的構想，就在一九七五年開始籌畫編纂《中華兒童
百科全書》的工作，這個出版計畫最重要推手——潘人木，
原來擔任早期兒童讀物編輯小組營養健康類編輯，繼林海音
辭去文學類編輯之後，就接任該職務，而後繼彭震球先生之
後，擔任兒童讀物編輯小組總編輯長達十幾年，接續主持四
百餘冊《中華兒童叢書》的出版工作，潘先生最為人所稱道
的，是她在擔任兒童讀物編輯小組總編輯期間，策劃編纂了
國內第一套純自製的兒童百科全書——《中華兒童百科全書》
①。

第二節　編輯成員

　　為兒童編輯百科全書，在物資不甚充裕的七○年代，是
一項艱鉅浩大的希望工程。曹俊彥曾參與第一冊《中華兒童
百科全書》美術編輯工作。他回憶當初兒童讀物編輯小組最
初參與《中華兒童百科全書》編輯的工作情形：

　　　　當時正好有很多位編輯另有高就離職了。新的編
　　輯一直沒有補足，只有由潘先生一人兼任主編、科學
　　編輯和文學類編輯，加上一個美術編輯——我，兩個

① 見邱各容撰〈四十年來台灣地區兒童讀物出版概況〉，《兒童文學史料
　初稿（1945～1989）》，頁248。

人每年要負責編出涵蓋小學低、中、高三個年段的兒童讀物三十三本。我相信，我們兩人應該都會感受到那股工作壓力的。……《中華兒童百科全書》的預算編出來了，潘先生和我都很興奮，因為這將是第一套中國人自己編給孩子看的百科全書，是創舉呀！但是，令人啼笑皆非的是：竟然沒有增加人員的預算！就這麼兩個人，除了原有的叢書之外，還要編百科？『做了再說吧！到底是有意義的事呀！』向廳裡反映意見之後，潘先生就這麼兩句話，然後便開始規劃這一套書的規格和體製，埋首編排、勾選題則，四處約請專家學者幫忙撰稿審稿，反正事情都需要有個起頭！（詳見《文訊》第四十三期，頁109～110。）

　　《中華兒童百科全書》就在人力與物力受限之困境中，相關工作人員投入無限熱忱，大家齊心協力合作之下，逐步地誕生了。由於經費和人手不足，不能夠在短時間內將全套兒童百科全書出齊，原計畫分年分期進行，每年約兩冊，預定於一九八六年六月可完成全套兒童百科全書的編印工作。

　　《中華兒童百科全書》編印過程中，兒童讀物編輯小組曾陸續增補各類編輯與相關工作人員，然也因某些因素而時有所變動更迭，現將各冊編輯人員名單表列如下：

《中華兒童百科全書》各冊編輯人員表

職務與姓名		冊　別	備　註
總編輯	潘人木	1、5、6	
	何政廣	7、8、9、10、11、12、13、14	冊8稱主編
美術編輯	曹俊彥	1	
	劉敏敏	5、6、7、8、9、10、11、12、13、14	
	洪幸芳	5、6、7、8、9、10、11、12、13、14	
	劉伯樂	5、6、7、8、9、10、11、12、13、14	
	李美玲	8、9、10、11、12、13、14	
文字編輯	王庭玫	1	
文字編輯	計嘉麗	1	
	陳文聰	5、6	列為編輯組長
	曹惠真	5、6、7、8、9、10、11、12、13、14	
	張依依	5、6	
	周密	5、6、7	
	金鈴	8、9、10、11	
	張秀綢	8、9、10、11、12、13、14	
	楊肅獻	8	
	郭淑儀	9、10、11、12、13、14	
	崔蕙萍	9、10、11、12、13、14	
	邢禹倩	11、12、13、14	
特約助理	林武憲	1	
總校訂	何容	1、5、6、7、8、9、10、11、12、13、14	
校訂	李劍南	1、5	

說明：
1.第2、3、4等三冊未列編輯人員。
2.潘人木任總編時期，文字編輯稱「編輯」，另設有編輯組長。
3.第7冊編輯人員只有列出主編、編輯、總校訂等三項。

策劃、出版、編輯、審查、校訂等等把關的工作，攸關兒童讀物品質的良窳，在有限的條件下，兒童讀物編輯小組負責編纂兒童百科全書的工作，更是肩負重要的使命。林武憲於〈兒童文學的「掌門人」〉一文中提及：「兒童讀物編輯小組的編輯，都是經過筆試、考試招考來的，潘先生拒絕人情的介紹，她這個堅持，建立了很好的制度，這也是值得記一筆的。」（見《文訊》第43期，頁108。）然而，第七期《中華兒童百科全書》編印之前，潘人木離職了，後續繼任者是否依此制度執行，就無法得知了。

第三節　內容與形式

一、編印目的

作為兒童求知求用的工具書，兒童讀物編輯小組編輯這一套《中華兒童百科全書》的目的是：

　　㈠配合教科書教材，編輯參考資料，以幫助兒童課業預習，及解答作業上有關問題。
　　㈡提供兒童豐富的資料，促進兒童對現代生活中事物的了解和探討研究。
　　㈢培養兒童應用工具書及自我學習的能力。

㈣協助教師充實講授課業的內容②。

此外，在《中華兒童百科全書》第一冊最前頁書序的部分，闡述了當時的擔任省教育廳長梁尚勇的期許：

親愛的小朋友：

在你們求學的過程中，我想一定會常在書本上，日常生活上，接觸到很多新鮮的知識和新鮮的事物，因為一時找不到滿意的答案，而感到很不滿足。

教育廳為了幫助你們，解決這種困難，使小朋友能夠隨著自己的興趣和愛好，自動自發的去尋找那些新知識，新事物的答案；來滿足追求新的知識，了解新的事物的慾望，特別編印了這部「中華兒童百科全書」。

這部書是請了許多專家學者，不辭辛勞的找資料、編寫、繪圖、審查和校訂，花費了很多時間、心思和財力，才編輯而成的。我很高興我國有了第一部屬於兒童們的百科全書；也希望你們能夠喜歡、珍視，並且能夠時常的查閱、運用。使自己成為一個知識豐富、懂事的好兒童，將來成為一個最有用，堂堂

②見林來發撰〈中華兒童百科全書編印旨趣〉，《台灣教育》399期，頁13。

正正的好國民，替國家和社會做很多大事情。

<div style="text-align:right">台灣省政府教育廳廳長梁尚勇</div>

<div style="text-align:right">中華民國六十七年四月</div>

　　和其他百科全書一樣，這套書的內容包羅萬象，天文、氣象、生物、理化、史地、政治、法律、文學、藝術、宗教、體育、醫學等各方面知識都有。重點在於為孩子提供豐富多樣的參考資料，讓兒童了解所處的世界，人類的理想和價值觀念，並幫助他們課業學習與課外閱讀，培養主動求知的興趣與能力，亟具有教育意義與價值。

二、內容分類

　　《中華兒童百科全書》共計十四冊，依末冊總索引來看，全書分為總類、哲學、宗教、自然科學、應用科學、社會科學、歷史、地理、語言/文學及藝術十大類，另又分有心理學、數學、音樂等四十九小類。詳細內容如下表列：

中華兒童百科全書分類一覽表
（數字代表第十四冊總索引中的頁數）

三、編印要點

全套《中華兒童百科全書》於一九七六年四月三十日出齊。形式為十六開本，內文採一百磅雪面銅版紙彩色印刷，

每冊約三百八十餘頁，內文文字用新五號宋體字印刷，封面
封底為紋面充布皮，布面字樣、圖樣皆精裝燙金。橘黃色版
是教育廳配發本，出版後由台灣書店免費發送國小四、五、
六年級和國中一年級每班一冊，草綠色版是印售本，由台灣
書店借版加印對外銷售。因為常常用到數字和英文，所以文
字採由左至右橫排。

　　《中華兒童百科全書》內容編排，採用題則撰寫方式，
按注音符號及其字音次序編排。這種編排方式，也是類似一
般外國兒童百科全書以英文字母為序的方式。雖然關係密切
的題則，可能有次序顛倒的情形，但對兒童而言，查閱較方
便，並可配合正文後面的「參看」和「索引」補助。每冊書
後面均附完整的索引以供查閱利用，包括該冊內容的總索引
和分類索引，並舉例說明使用方法，提供讀者參考。

　　題則的擬定，主要是先由編輯小組根據國語辭典、國小
和國中課本，各科基本常識書籍、以及外國百科全書等，按
題則範圍作初步的選擇，選取題材以適合兒童身心接受程度
為標準，並顧及提高兒童程度的進展性。題則擬定後，送給
各科編審委員圈定或增列補充應列未列的題則。題則內容，
以常識範圍內重要的人、事、物、地以及學理、學說、著作
為範圍，並不是有聞必錄的辭典。題材的選取，注重事物的
具體說明，及知識性的闡述，不做字、詞的抽象解釋。

　　題則圈定後，就開始約稿，分請各科學者、專家、作
家、教師們撰寫，或從外國兒童百科全書蒐集資料改寫。寫

稿方式，原則上都儘量以淺近的白話文撰寫。如果某一題則
範圍較大，下面就有附屬題則，另用較小的字體標示標題。
接下來就要定稿插圖，題則從撰寫人處收齊，經過整理、繕
寫，送請文字校訂文稿後，再分請藝術家、攝影家配圖。插
圖的幅數、大小，以配合主題需要而定。所配的圖，有繪畫
的圖片，也有拍攝的照片，其中有很多照片，是兒童讀物編
輯小組的工作人員，隨時把握機會拍攝而來的。當時負責美
術編輯的曹俊彥，回憶起編輯《中華兒童百科全書》過程的
辛苦：

> 因為當時我們編的是綜合百科，以ㄅㄆㄇ為索
> 引，例如：ㄅ的相關發音，會牽涉到比如說音樂、動
> 物等各層面，……這樣一來，一個編輯會疲於奔命，
> 在不同的領域裡不停得跳來跳去，的確很辛苦，辛苦
> 到任何時間你看到任何東西都會敏感的要將它記錄下
> 來，說不定哪天就會用到。所以照相機都要一天到晚
> 背著，比如看到一個電子錶，當時認為不重要不拍，
> 等到有一天編的書中提到它時，外面卻已經看不到電
> 子錶，就無從尋找這種圖像了。（見胡怡君《曹俊彥
> 與台灣圖畫書研究》論文訪問稿，頁118。）

文圖配妥後，再送請各類科編審諮詢委員做最後的審
查，然後經過美術編輯編排，送印刷廠製版印刷。茲就《中

華兒童百科全書》編輯過程簡要整理如下：

　　討論及研訂綱目題則→分類交編審委員→蒐集資料及圖片→撰寫題則文稿→彙交兒童讀物編輯小組→主編審閱→編審委員校訂→題則定稿→配圖→編審委員審查→修正→編排→付印

　　整個編輯過程自研討、約稿、改稿、送審、配圖、文圖整合至印刷，兒童讀物編輯小組逐步建立了有系統的作業流程。本套書第一冊的前面幾頁，詳細敘述關於這套兒童百科全書的編印說明，並教導讀者如何運用百科全書的方法，包括查每本書後的一般索引或是分類索引，或可按題則的第一個字的注音去查，就能很快的找到所要的答案。藉由主動翻閱參考，無形中擴展孩子的知識領域，培養其主動求知的動機與能力。

　　為了增加小讀者親手製作，實地體驗的樂趣，進而產生濃厚的研究興趣。有些題則後面，附帶有「自己動手做」專欄，說明文字另用有顏色的框框圈起來，以別於正文部分。而和題則有關聯的小故事、統計數字、紀錄、名言等，則用底色的方形套印出來，另名「方塊文章」。

　　為方便對照瀏覽，在此將《中華兒童百科全書》全套十四冊內容標題與出版年代整理成表格，以供參考。

《中華兒童百科全書》各冊內容標題與出版年代簡表：

冊別	內容標題	出版年月	頁數	售價
第一冊	ㄅㄚ → ㄅㄨㄟ	1978.4.4	1～362	250
第二冊	ㄅㄨ → ㄇㄧ\/	1978.4.4	364～782	250
第三冊	ㄇㄧ\/→ ㄅㄠ\	1979.06.30	784～1094	250
第四冊	ㄅㄡ\/→ ㄊㄤ\/	1979.12.30	1096～1460	350
第五冊	ㄊㄤ\/→ㄌㄧㄡ\/	1981.06.30	1462～1824	350
第六冊	ㄌㄧㄡ\/→ㄍㄨㄥ	1981.12.30	1826～2188	350
第七冊	ㄍㄨㄥ → ㄐㄧ	1982.09.01	2190～2552	350
第八冊	ㄐㄧ →ㄒㄧㄠ\/	1983.04.30	2554～2916	350
第九冊	ㄒㄧㄠ\/→ ㄔㄤ\/	1983.11.30	2918～3280	350
第十冊	ㄔㄤ\/→ ㄖㄣ\/	1984.04.30	3282～3644	350
第十一冊	ㄖㄣ\/→ㄙㄨㄥ\	1984.11.30	3646～4008	400
第十二冊	ㄚ → ㄧㄣ\	1985.04.30	4010～4372	400
第十三冊	ㄧㄣ → ㄩㄥ\/	1985.11.30	4374～4736	400
第十四冊	索引	1986.04.30	1～202	300

說明：
1.各冊末頁均附有索引，而索引不列入頁數計算，
2.第十三冊再版時，始列有初版日期。

第四節　小結

由於科技發展日新月異，在知識遽增的時代裡，培養主動求知的精神，尤其顯得更為迫切。僅依賴學校教科書的教材與教師所傳授的知識，已不足以適應時代的需求，必須講求學習方法的改進與創新，使兒童在接受國民教育的階段中，就能夠應用自我學習的方法，擴充知識的領域。兒童讀物編輯小組基於編輯出版兒童讀物的經驗，遂擴展編印《中

華兒童百科全書》，作為兒童求知求新的工具用書。

　　歷經兩位前教育廳長——許智偉先生及梁尚勇先生的創意和經費籌措，加上兒童讀物編輯小組總編潘人木的精心擘畫，一九七八年四月四日，我國出版史上第一部屬於兒童的百科全書，《中華兒童百科全書》第一、二冊第一版正式公開發行了。對兒童讀物編輯小組以及所有參與的相關工作人員而言，大家的辛勞，總算有了代價。誠如此書前頁書序〈送給你一個小世界〉文中所言：「……我們負責編輯的工作人員只有五人，但是幫助我們的卻有一、二百人。他們寫稿、繪圖、審查、校訂，都十分辛苦，而且不計酬勞的菲薄……更值得感謝的是，教育廳在財源並不寬裕的情況下，妥籌經費，並且得到省議員的支持和有關行政單位的合作，才使這套書能夠順利出版。前教育廳長許智偉先生和第四科科長王紹楨先生，都是最初籌畫的人……。」打開扉頁，可以看到本套百科全書編審委員會的名單，包含文、史、哲、理、工、醫、農等各領域專家學者，陣容可謂相當堅強，由於大家的通力合作，這套涵蓋語文、社會科學、自然科學、藝術宗教、健康衛生等五大類，內容包羅萬象的《中華兒童百科全書》才得以順利出版。

　　一部成功的兒童讀物，應該是作者、編者、出版者等密切結合，通力合作，才能締造出版讀物的品質與水準。特別是知識性的、科學性的兒童讀物，幾乎都是「科技整合」的結晶。《中華兒童百科全書》的出版，結合了學術界各領域

的學者專家之專業智識，與兒童文學工作者、編輯出版者合作，共同為兒童編寫出版適合其程度的學習工具書，學術界和出版界通力合作，讓《中華兒童百科全書》成為「科技整合」的代表性兒童讀物③。

當然，圖書的出版少能做到完美無缺的地步。因負責撰稿的人數眾多，每一位執筆者的觀點可能有所差異，文字風格、語法習慣互有不同，以致產生前後內容筆調不統一，文字深淺各異，文白夾雜、輕重不均的情形，編輯者已於前言說明，這是力有未逮，要努力改進之處。除了文字統一性、流暢性的問題，相關數字資料等，也應不斷再版修訂，以保持百科全書內容的準確性與公信力，符合時代腳步的推移轉換。同時，在每一題則下可以附上參考書目，以便讀者需要進一步研討某一問題時，可供作延伸閱讀，討論參考之用。主編和撰稿者的責任重大，可說是整套百科全書的靈魂人物，計畫是否縝密周全，題則的選擇、資料重點陳述是否平均，內容的準確性，文字描述的深淺，是否適合的讀者接受程度，諸多問題都是影響一套兒童百科全書權威與否的因素。

七○年代的台灣，本土兒童文學發展正值追求自我，力圖努力突破的成長期之時，在人力、物力並不充裕的情況下，一群人默默為孩子們出版知識性的兒童讀物盡心盡力，

③詳見邱各容撰〈四十年來台灣地區兒童讀物出版概況〉，《兒童文學史料初稿（1945～1989）》，頁103。

其用心仍是值得肯定的。以現今的立場來看，當初編印這一套富有教育意義與教育價值的兒童百科全書，可以說是相當具有前瞻性的構想與創舉，也突現出兒童讀物編輯小組的創見與眼光。《中華兒童百科全書》更被譽為「台灣百科全書的先鋒」④。對帶動日後本土知識性、科學性兒童讀物或系列套書的出版，發揮了影響作用。

④見林武憲撰〈兒童文學的「掌門人」〉，文訊第四十三期，頁107。

第 陸 章

兒童的雜誌

　　八〇年代的台灣社會變遷迅速，知識訊息倍增，兒童讀物編輯小組繼《中華兒童叢書》、《中華兒童百科全書》編印工作之後，於一九八六年規劃編印出版適合國小學生閱讀的綜合性刊物—《兒童的雜誌》，每月定期出刊，突破時效的限制，期能掌握並迎合現代社會發展的脈動。由於兒童讀物編輯小組已於一九八五年十月正式向行政院新聞局登記為「台灣省教育廳兒童讀物出版部」，因此《兒童的雜誌》編印工作，便由隸屬於兒童讀物出版部的編輯人員，負責文圖稿件之徵集、審查、編排、打字等編務，其餘印製、發行、廣告、會計工作，則委請台灣書店以企業方式管理，由台灣書店發行。一九八六年十月十日，《兒童的雜誌》創刊，創辦人為當時台灣省教育廳廳長林清江，編輯人員包括總編輯何政廣等共十一人。雜誌每月一日定期出版一號，並發送至各公私立國小每班一本，每校一本置於圖書室，也由負責發行的台灣書店以定價發售。自創刊以來，數度榮獲行政院新聞局頒發之公辦優良雜誌「金鼎獎」及入選第四屆「小太陽獎」雜誌類獎項。由於官方系統的支持，一直位居兒童期刊市場上之主流地位。

　　《兒童的雜誌》自一九八六年十月十日創刊發行，至二〇〇二年十二月隨著教育部兒童讀物出版資金管理委員會裁撤，兒童讀物編輯小組結束了出版工作而宣告停刊，總計共發行十六年又二個月，共有一百九十五本期刊。《兒童的雜誌》不僅是兒童讀物編輯小組在八〇年代後期迄今的重要代表出版品，在本土兒童期刊的發展歷程中，也具有相當的指標性意義。

《兒童的雜誌》創刊號　　第100期《兒童的雜誌》　　第195期《兒童的雜誌》停刊號

第一節　緣起與發展

　　八〇年代是台灣兒童兒童期刊發展日益興盛的階段，不僅創刊家數大幅成長，量數與類別都有相當的擴增。《兒童的雜誌》的創刊，就是在這樣一個競爭激烈的時代氛圍之下。想要進一步探究其時代背景，應該先對《兒童的雜誌》創刊之前，台灣整體兒童期刊的發展概況做一回顧。其次並

介紹《兒童的雜誌》自創刊出版以來，各期相關編輯成員變動增減情況，最後，並整理《兒童的雜誌》歷年大事紀要，以了解整體發展概況。

一、創刊背景

一九四五年台灣光復到一九四九年國民政府遷台這一段時間裡，由於大環境動盪紛擾，文化事業猶如一片沙漠。台灣的出版業，包括兒童讀物的出版，都還是屬於逐漸起步的時期，兒童期刊屬於兒童讀物的一環，期刊的出版發行，尚處於萌芽的階段。

光復後創刊最早的兒童刊物，以一九四九年二月由台中市政府教育科資助，而後由全市各公私立國民小學聯合發行的《台灣兒童》月刊為代表。有鑑於當時兒童讀物缺乏，實有出版定期兒童刊物的必要，由服務於台中市政府教育科的陳德生與國語日報社的鄭洪初，共同著手策劃「台灣兒童月刊社」，共推當時台中市長林金標為發行人，由陳德生任社長，鄭洪初擔任主編並綜理刊務，出版《台灣兒童》月刊。此一本土首創的兒童刊物，形式為三十二開本，彩色封面，每期約三十二至三十六頁，屬於綜合性的兒童期刊。多位活躍於二、三十年代的女作家如謝冰瑩、蘇雪林、孟瑤等人，不時有作品出現於《台灣兒童》月刊中，日後並輯集印行成冊，出版兒童故事叢書第一集《冬瓜郎》。

光復初期，兒童期刊的發展尚在起步萌芽的階段，《台

灣兒童》月刊的印行出版，為後續台灣兒童期刊的發展，點
燃了一絲希望的火花。

經過萌芽期的等待與醞釀，以及整體政治、經濟、社會
等大環境的成長變革，台灣兒童期刊的發展正式進入了另一
個新的階段。洪文瓊在《台灣兒童文學史》書中，將一九四
九年至一九八九年台灣兒童期刊的發展分為兩個階段，分別
是傳統兒童期刊時代及現代兒童期刊時代：

> 從歷史的角度來觀察台灣四十年來的兒童期刊，
> 大體可分為兩個階段四個時期。民國六十年五月《新
> 生兒童》周刊停刊是兩階段的分水嶺，在此之前為傳
> 統兒童期刊時代，屬舊文化的延續階段，是官方系統
> 主導時代；之後為現代兒童期刊時代，屬台灣新文化
> 形成與傳遞階段，是民間力量活絡的時代。第二階段
> 的台灣兒童期刊，編輯轉趨活潑、插圖或照片大膽使
> 用，版式呈多樣化，大版本逐漸流行。本土化自覺意
> 識也在此階段萌生，而美國文化對台灣的影響也因留
> 學生次第回國逐漸顯現。整體的兒童期刊市場，也因
> 經濟大幅成長，而有較成熟的環境。（見《台灣兒童
> 文學史》，頁127。）

關於傳統兒童期刊時代之特色，洪文瓊進一步為文說
明，在一九五〇年至一九七一年中，有六十七家的兒童期

刊，可以觀察有兩條明顯發展的主軸，一是官方系統所發行
的刊物，代表延續台灣新統治力量的文化（中原文化），以
《台灣兒童》、《小學生》、《小學生畫刊》、《新生兒童》、
《正聲兒童為代表刊物；另一是民間系統，延續具有濃厚日
本色彩的本地舊文化，以《學友》、《東方少年》、《王
子》、《幼年》為主要代表刊物。（見《台灣兒童文學史》，
頁128。）

　　第二階段自一九七二年之後，屬於現代兒童期刊時代，
以一九七二年《兒童月刊》的創刊揭開序幕。此刊物由留美
學生回饋本土集資支持的，當時以發行試刊號的做法，引起
了不小的震撼，具帶頭革新的示範作用，可惜後因資金不足
而失去了預期的影響。卻也因而加強本土化自覺意識的產
生。隨著《小樹苗》、《幼獅少年》、《少年科學》等刊物陸
續創刊，專屬的幼兒期刊、少年期刊出現，而專類的兒童科
學期刊，在此時期也有較成熟的市場，台灣的兒童期刊開始
展現多元的面貌。隨著經濟的大幅成長，八〇年代開始，一
些民間大財團開始加入台灣兒童期刊市場的競爭行列，包括
永豐餘財團支持的信誼基金會、聯合報系創刊的《民生兒童
天地》週刊、新學友書局創刊的《巧兒園》和外商福武書店
創刊中文版的《巧連智》等，都是大財團介入台灣兒童期刊
市場的例子。此外，由於民間出版社的力量抬頭，官方系統
的領導力量已不明顯，除了救國團支持的《幼獅少年》，省
教育廳兒童讀物編輯小組創刊出版的《兒童的雜誌》，以及

重新復刊的《新生兒童》等。民間系統的兒童刊物,其發展聲勢已逐漸凌駕官方系統之上。

就兒童期刊創刊發行數量而言,根據洪文瓊的觀察統計,兒童期刊創刊家數到了八○年代以後,有比較顯著的成長。以下是各年代兒童期刊發行家數的統計表,透過簡表,我們可以更清楚明瞭其變化:

兒童期刊在一九四八年～一九八九年間各時期的發行家數

年代	1948～1950	1951～1960	1961～1970	1973～1980	1981～1989
期刊家數	7	37	33	43	82

（見《台灣兒童文學史》,頁122。）

四十年來兒童期刊創刊的家數約有兩百多家,到了八○年代才見大幅成長,尤其以一九八八年台灣報禁開放以及解嚴後第一年,創刊了十四家最多,並出現了日報型的兒童期刊,這也說明了兒童期刊出版和社會大環境發展是息息相關的。雖創刊家數多,但存活期皆不長久,常常是創刊後幾年就停刊的,較具歷史性、發行量較大的,幾乎都是公家單位或機構所支持,而不是純民營的兒童期刊。例如:台中市教育局支持的《兒童天地》、救國團支持的《幼獅少年》等。根據洪文瓊保守估計:「台灣這些幾近公營性質的兒童期刊,在四十年代、五十年代至少佔台灣全部兒童期刊市場的二分之一,六十年代、七十年代則差不多占四分之一。然而

官方系統和傳播媒體所支持的這些兒童期刊家數，不過是占百分之十多一點而已……。」（見《台灣兒童文學史》，頁124。）這些訊息，反映了台灣兒童期刊市場狹小，生存困難，多少還是得靠政府機構獲特殊單位來支持帶動，才得以延續經營。

　　《兒童的雜誌》創刊於一九八六年，正處於台灣兒童期刊發展過程中的現代兒童期刊時代，此時期由於民間出版力量的抬頭，整體兒童期刊的發展，逐漸蓬勃興盛，益趨競爭激烈。由於官方系統的支持，《兒童的雜誌》全刊採高級雪銅彩色精印，印刷精美，出版後直接配送至全省各國民小學，每期配發數量六萬多份，發行量居首位，和一般兒童期刊市場激烈的競爭相較，《兒童的雜誌》明顯較無經濟來源與銷售數量的壓力，其行銷對象、策略亦有所差異。

二、編輯成員

　　《兒童的雜誌》創刊於一九八六年十月十日，發行人為省教育廳廳長林清江，總編輯是何政廣，編輯群包括文字編輯刑禹倩、張秀綢、郭淑儀、曹惠真、崔薏萍五人，美術編輯有李美玲、劉敏敏、劉伯樂、洪幸芳四人，加上編輯助理黃雲霞，共計十一人，隸屬於台灣省教育廳兒童讀物出版部編輯小組，共同為這本具有官方色彩的兒童期刊催生。至二〇〇二年十二月，一百九十五期停刊號出版為止，長達十六年又兩個月的時間裡，編輯群很少變動，只有減少，並沒有

增加或變更人員，因此編輯風格能維持一貫性，和一般坊間的兒童期刊編輯變動頻繁的情形相比，確實是穩定多了，這是本期刊的獨特之處①。

《兒童的雜誌》創刊號～195期停刊號各期編輯人員一覽表

職別 期別	總編輯	文字編輯	美術編輯	編輯助理
創刊號～ 36號	何政廣	邢禹倩、張秀綢 郭淑儀、曹惠真 崔蕙萍	李美玲、劉敏敏 劉伯樂、洪幸芳	黃雲霞
37號	何政廣	張秀綢、郭淑儀 曹惠真、崔蕙萍	李美玲、劉敏敏 劉伯樂、洪幸芳	黃雲霞
38號～ 139號	何政廣	郭淑儀、崔蕙萍 張秀綢	李美玲、劉敏敏 劉伯樂、洪幸芳	黃雲霞
140號～ 153號	何政廣	郭淑儀、崔蕙萍	李美玲、劉敏敏 劉伯樂、洪幸芳	黃雲霞
154號～ 195號	何政廣	郭淑儀、崔蕙萍	李美玲、劉敏敏 劉伯樂、洪幸芳	已無編輯助理。

三、《兒童的雜誌》歷年之大事紀要②

1.一九八六年

在台灣省政府教育廳林清江廳長的指示下，教育廳兒童讀物編輯小組策劃編輯《兒童的雜誌》，於一九八六年十月十日發行創刊號，為適合小學一至六年級學童閱讀的綜合性

①陳靜婷撰《台灣兒童期刊中的創作童話研究—以兒童的雜誌為例》，頁26。

②見一九五期《兒童的雜誌》（停刊號），頁2～3。

月刊。

　　教育廳長林清江為發行人，指導委員包括：郭為藩、施金池、方炎明、陳漢強、羅旭升。社務委員包括：教育廳副廳長及科長、各縣市教育局長三十三人。

2.一九八七年

　　九月，陳倬民接任教育廳長。發行人由陳倬民廳長擔任。

3.一九八八年

　　獲台灣省第八屆省政府新聞獎「優良公辦雜誌」特優獎。

4.一九八九年

　　獲行政院新聞局七十八年「公辦雜誌」金鼎獎。

5.一九九○年

　　獲行政院新聞局七十九年「公辦雜誌」金鼎獎。

　　十月，《兒童的雜誌》出刊革新號，配合國小兒童在校學習科目和進度，每月適時推出國語、數學、社會、自然科學、健康教育、生活與倫理、音樂、美術等科的相關內容，成為學習教材參考讀物。

6.一九九一年

　　獲台北市分類圖書展第六梯次文學與美術類圖書雜誌展覽「優良圖書」。

7.一九九二年

　　獲行政院新聞局八十一年金鼎獎評審委員會評定為「優

良出版品」。

　　十一月，陳英豪接任教育廳長。發行人由陳英豪廳長擔任。

8.一九九三年

　　一月，《兒童的雜誌》恢復綜合性內容，定位為國小學童課外讀物。

　　獲行政院新聞局八十二年金鼎獎評審委員會評定為「優良出版品」。

9.一九九四年

　　獲台北市分類圖書展第九屆兒童類圖書雜誌展「優良圖書」。

　　獲行政院新聞局八十三年金鼎獎評審委員會評定為「優良出版品」。

　　十二月二十四日，教育廳兒童讀物編輯小組於台北市美國文化中心舉行《兒童的創刊》一百期慶祝茶會。發行人陳英豪廳長主持盛會，向來賓和作家致意。中正大學校長林清江在慶祝茶會中致辭。

10.一九九五年

　　一月，《兒童的雜誌》出版創刊一百期特大號，內附一至一○○期目錄索引。

　　獲行政院新聞局八十四年金鼎獎評審委員會評定為「優良出版品」。

11.一九九六年

　　獲行政院新聞局八十五年「公辦雜誌」金鼎獎。

12.一九九八年

　　三月，林清江接任教育部長。

　　十二月十日舉行《兒童的雜誌》十二週年酒會及第六期「金書獎」頒獎典禮，兒童讀物界五百多人參加盛會。教育部長林清江，也是《兒童的雜誌》創辦人，正逢行政院院會期間，由教育部政務次長李建興代表出席，會中致詞指出：林部長指示，兒童讀物編輯小組工作，於精省後由教育部接續辦理，《兒童的雜誌》永續發行。

13.一九九九年

　　七月，精省後，兒童讀物編輯小組業務由教育部中部辦公室接續辦理，教育部長為楊朝祥。發行人由楊朝祥部長擔任。

14.二○○○年

　　二月，獲行政院新聞局第四屆雜誌類小太陽獎。

　　六月，曾志朗接任教育部長。發行人由曾志朗部長擔任。

　　八月，獲行政院新聞局八十九年「公辦雜誌」金鼎獎。

15.二○○一年

　　八月二十四日，曾部長提倡兒童閱讀運動，主持教育部兒童讀物出版資金管理委員會會議，公開裁示教育部兒童讀物出版資金管理委員會及兒童讀物編輯小組繼續維持運作，《兒童的雜誌》持續出刊。

16.二○○二年

　　二月，黃榮村接任教育部長。發行人由黃榮村部長擔任。

　　四月，黃榮村部長指示裁撤教育部兒童讀物編輯小組，教育部兒童讀物編輯小組編輯業務運作至九十一年十二月三十一日結束。

　　獲行政院新聞局九十一年金鼎獎評審委員會評定為「優良出版品」。

　　十二月，《兒童的雜誌》出版第一百九十五期，教育部兒童讀物編輯小組結束編輯業務，《兒童的雜誌》走入歷史。同時，教育部兒童讀物編輯小組編輯出版的《中華兒童叢書》亦停止編輯出版業務。

　　《兒童的雜誌》從一九八六年十月十日創刊，到二○○二年十二月底結束編輯業務為止，期間歷經四任教育廳廳長：林清江（創刊號起）、陳倬民（第十二號雜誌起）、陳英豪（第七十四號雜誌起）、王宮田（第一百五十號雜誌起）。經省後相關業務由教育部中部辦公室接續辦理，接任三位教育部長分別是：楊朝祥（第一百五十四號雜誌起）、曾志朗（第一百六十五號雜誌起）、以及黃榮村（第一百八十五號雜誌起），他們在職務任內分別擔任《兒童的雜誌》發行人。在創刊一○○期特大號的《兒童的雜誌》中，內容專訪前三位發行人，發表對《兒童的雜誌》的期許與祝賀。林清江認為：辦雜誌其實肩負很大的社會責任，特別是針對兒童看的

雜誌，它如同一位老師般，要有前瞻性的教育理念、並且懂得活潑引導兒童接觸多方面的知識和資訊。陳倬民也表示：這本雜誌因為是教育廳出版，比較沒有市場壓力，所以在他擔任廳長的任內，力主《兒童的雜誌》與兒童的學習生活要相符合，並且幫助兒童快樂成長。於是增加配合學校學習課程的內容，介紹一些新的教學方法。而創刊一○○期時擔任教育廳長的陳英豪則表示：這本雜誌給人的第一印象，是充滿了歡樂的氣氛。它色彩豐富，內容多元，深入看，更發現它包羅萬象，有自然的、人文的、文字呈現相當均衡，並非只偏重文學，很生活化……。（見《兒童的雜誌》100號，7～14頁。）

　　從上述各任發行人的談話和編輯小組歷年來編印出版雜誌的發展過程來看，《兒童的雜誌》創刊出版之初，教育主管機關所投入的心力與其受重視的程度，就是希望能為小朋友辦一本內容豐富，題材多元，適合兒童閱讀的優良刊物。

第二節　內容與分期

一、編印目標

　　《兒童的雜誌》採取有系統、有計畫的編輯方式，編印適合國民小學一至六年級兒童閱讀的雜誌。每年度預作十二個月的內容規劃，由總編輯何政廣及編輯小組各成員負責策

劃、約稿等工作，文圖稿件的審核、取捨、編排，由編輯部聘請專家予以指導。雜誌內容以文字為主，圖片為輔，各類題材均合出現，屬於綜合性課外讀物。其編印目標為：

(一)提供兒童優良的課外讀物，以充實其生活知能，陶冶其情操意志，增進學童對我國固有文化的認識，培養其倫理、民主、科學的精神。

(二)培養兒童閱讀的興趣與自我學習的能力，並引導其探討新知的心向。

(三)培養兒童良好的生活習慣，並熟悉做人做事的方法。

(四)重點配合教科書，協助教師充實講授各科課程內容。

(五)徵求優良作品及插畫，精編精印兒童讀物，帶動兒童讀物的革新。③

在雜誌創刊號中，發行人林清江發表「廳長的話」，表達《兒童的雜誌》編輯理念：

我相信你看過《中華兒童叢書》和《中華兒童百科全書》，這些書都是台灣省政府教育廳為你們精心

③見《教育部兒童讀物出版資金管理委員會第一次委員會議資料》，頁54。

編印的兒童讀物。

　　兒童讀物，是你們成長過程中不可少的精神食糧。優良的兒童讀物，不但能充實學校的教育內容，也可以豐富你們的生活經驗，培養你們的想像力，美化你們的心靈。為了能夠多提供你們一份好的兒童雜誌，在《中華兒童百科全書》整套的編印工作完成後，本廳又與台灣書店共同策劃編印了這本內容豐富、插畫生動、印刷精美的兒童雜誌，每個月和你們見一次面。

　　你知道有些地區的小朋友划船上學嗎？見過人類的第三隻手嗎？《兒童的雜誌》會告訴你許多你不知道的事情，許多你想要知道的事情，知識的、生活的、趣味的，一樣也不少。這是一個完全屬於你的世界。想進去，你得通過一扇門。這扇門，我們已經為你準備好了，就等你去開它。裡面的世界，包羅萬象，五采繽紛。請你用眼睛去看，用腦子去思考，用心去體會。

　　為小朋友編書，是一件愉快又重要的工作。希望你在看這本雜誌的時候，也能分享我們的快樂。但願你喜歡它，並讓它陪伴你生活，陪伴你成長，成為堂堂正正的中國人，為國家、社會做許多有益的事情。

　　由編輯理念及編印目標可以看出，兒童讀物編輯小組希望藉由每月定期出版的《兒童的雜誌》，發揮兒童期刊教育性、知識性及娛樂性的功能。最終目的使兒童經由可讀性高的期刊內容，充實課外知識，拓展其視野，培養正確的觀察和思維方法，不但認識中國傳統文化，更能配合時代的腳步，瞭解科學新知與技能。特別的是，《兒童的雜誌》和一般兒童期刊顯著不同的地方，就在於「重點配合教科書，協助教師充實講授各科課程內容」，負有「充實學校的教育內容」的使命，因為教育主管機關的支持，官方色彩濃厚，發行的管道是直接配發至全省各國民小學，尤其強調與教學課程的配合，教育性、知識性的意味濃厚，也影響了歷年來雜誌面臨改版變革時，內容的編排與設計。

二、改版與分期

　　《兒童的雜誌》的編輯成員很少流動改變，但在版面的編排及內容設計上，歷年來有多次作不同程度更動改版，根據陳靜婷碩士論文《台灣兒童期刊中的創作童話研究—以兒童的雜誌為例》的研究，《兒童的雜誌》內容和形式配合時勢或政策等因素，前後經過六次改版④，分別呈現不同階段的特色與風格。因此，可依此改版概況作為觀察其發展的分期。

④陳靜婷撰《台灣兒童期刊中的創作童話研究—以兒童的雜誌為例》，頁27～28。

《兒童的雜誌》內容歷年來六次改版之概況

改版概況 刊號	封面	目錄的編排	內容	封底
創刊號～12號	彩色印刷，以插圖或照片做為封面圖案	按內容相關專欄來編排目錄	兒童心理、語文、美術、生活環境、學校簡介、史地、音樂、益智遊戲等綜合性內容。內文全部加注音。	彩色印刷，以插圖或照片做為封面圖案，配合短文，介紹「紙的遊戲」等系列專題。
13～48號		標明分級閱讀的符號， ○：低年級 △：中年級 □：高年級	內容分齡分級內文部分加注音符號。	
49～53號		按學校授課科目來編排目錄	革新版，內容配合學校課程	
54～75號			取消配合教科書課程	
76～137號		小幅度調整目錄編排形式		
138～195號		不標示分級閱讀的符號	內容取消低、中、高年級分級閱讀的形式	

　　其中最大的變革是第四十九號～第五十三號的革新版，強調《兒童的雜誌》內容配合國小課程來設計，分成國語、數學、自然科學、社會、健康教育、生活與倫理、音樂、美術等科目，再針對每個年級上、下學期的課程分散到各期雜誌內容裡，成為參考書之外，另一種「學習輔助教材雜誌」。洪文瓊在《台灣兒童文學史》中，提出他的看法：

　　省教育廳兒童讀物編輯小組負責編印的《兒童的雜誌》，自七十九年十月起調整為跟學校教材相配合的學習輔導雜誌。該雜誌是目前台灣發行量最大雜誌，也是代表官方的雜誌，教育當局時下常呼籲不要增加學生的課業壓力，自己辦的雜誌不加強文學感性教育，卻反而走學習輔助教材的路，這是十分惋惜也令人不解的事。想化解校園乖戾氣息，卻不重視文學感性教育，如何能期待下一代更有人性。教育廳這種辦雜誌的心態，豈不就是當前父母購買兒童讀物的心態。而此種心態也是長久以來，國內兒童文學創作無法提升的重大原因之一。（見《台灣兒童文學史》，頁93。）

　　的確，只強調知識性的灌輸，缺乏趣味化、生活化的雜誌內容，當然難以吸引兒童讀者的興趣，市場反應也不佳，僅僅維持五個月的「革新版」，便改弦易轍，重新調整編輯內容。

三、內容簡介

　　《兒童的雜誌》版面編排，按各類專欄設計一至三類樣式，由美術編輯負責每期的版面設計，力求活潑、美觀，並求風格的獨特與統一。紙張和印刷方面，封面採用一百八十磅特銅紙；內文採用一百磅雪銅紙，全本彩色印刷，封面用

PVC樹脂上光。開本為26×19（十六開本），一百零八頁左右（含封面）。內容編排上採文字為主，圖片為輔，各類題材均合出現，文字採電腦排版，內文部分加注音符號。

　　《兒童的雜誌》創刊時，主要內容包括許多單元，如環境與生活、科學新知、輔導信箱、益智遊戲、自己動手做、人物傳記、童話、小說、校園介紹、習作園地等等。「作文教室」、「林叔叔信箱」、「圖畫苗圃」都是提供小讀者們自由發揮的園地。「兒童樂園」則介紹全國各地學校的特色，促進城鄉之間的了解與交流。「小天空」報導各個學校的戶外活動，讓兒童在有趣的活動中，吸取廣泛的知識。「寵物飼養」、「自己動手做」等單元，協助家長帶領孩子「從作中學」，豐富日常的生活經驗。而隨著出版時間延續及社會腳步的推移，《兒童的雜誌》除保留反映熱烈，頗受好評的專欄之外，也配合時事作不同程度的更換變動，增闢新的專欄或特別專輯，重新設計新穎的主題，以達求新求變，從兒童熟悉的事物和生活經驗出發，引發其閱讀興趣。試以《兒童的雜誌》一九九九年至二〇〇〇年編印計畫內容為例，觀察各期雜誌主題要點與特色⑤。

㈠專輯：

　　包括旅遊筆記、寰宇重心、國語文趣味、春夏秋冬、自

⑤見《教育部兒童讀物出版資金管理委員會第一次委員會議資料》，頁55
　～62。

然之旅、綠油油的愛、車車車、花之禮讚、美味當前、我的學校、動物博覽會、西班牙風情、閱讀的樂趣、小兒疾病、機械小神通、天方日譚、版畫創作、認識肝臟……。由上述內容可以看出《兒童的雜誌》專輯主題涵蓋人文、自然、藝術、風土民情、醫藥保健等各領域知識，分散於各期雜誌內容中呈現，在內容取材上豐富多樣，無形中擴展了小讀者的知識眼界。

㈡分科專欄（以下為各期專欄的概略內容）

　　1. 語文部分：

　　　　甲、給兒童的話：請名家為小朋友撰寫立志性短文，作為閱讀雜誌的開端，提升兒童身心品德，建立樂觀進取的人生態度。（追隨、心情、美麗的約定、淨土、海邊、愛的傳奇、鷹揚千里……）

　　　　乙、兒童文學創作：本土創作的童詩、童話、小小說、生活小故事，如「每月故事」、「我的生活」等，以及世界各地童話選譯。（看流星雨、我們的秘密基地、家庭作業、吃冰淇淋、奇奇的房子、狐狸的新家、超級偶像、最喜歡的事等等。）

　　　　丙、童話俗語：用童話方式，闡述諺語俗話。（來福、最厲害的動物、小田鼠遊學、張大叔和小寶、狼的提議……）

2. 科學部分

　甲、科學園：運用科學童話的方式，融入各種科學
　　　原理、動植物生態等知識，以及各種生活科技
　　　新知的介紹。（如太陽公公的回信、火爆的外
　　　星人、太陽受傷了、露營與拔河、好吃的雨
　　　傘、肥皂水的秘密、小心貓來了、海風和木麻
　　　黃、無辜的開水壺……。）

　乙、網路新世界：每期以主題相似的中、外網站各
　　　一個，作比較性的介紹。（我的家鄉真可愛、
　　　打開通向世界的窗戶、叫他們世界第一名、仙
　　　樂飄飄處處聞、向歷史古蹟致敬……。）

　丙、網路夢工廠：逐期介紹實用、易操作的中、外
　　　網站。（凱蒂貓網站、會動的漫畫、遨遊網站
　　　不迷路、進入網路遊樂園、快樂的網路兒童俱
　　　樂部……。）

3. 社會部分

　甲、關懷台灣：以關懷的心情，報導台灣本土各地
　　　區特殊的人、事、物等。（台灣阿嬤的拿手絕
　　　活、喜憨兒烘焙屋、舊山線鐵路懷舊之旅、絢
　　　麗多彩的排灣琉璃珠……。）

　乙、思考教室：利用日常生活中發生的事情、話
　　　題，輔以實例，運用深入淺出的分析、歸納，
　　　引導兒童認知正確的觀念，建立理性的世界

觀。（談九年一貫課程中的幾何領域、星座算命、「美」與「醜」……。）

丙、老照片說故事：藉著一張張古早時代的老照片，訴說台灣早期開發歲月裡的點點滴滴，讓孩子們認識並了解他們生長的這塊土地。（尋找平埔族、養鴨人家、有「人力車」的市街等等。）

丁、旅遊筆記：對國內風景區、國家公園、保護區做知性的介紹。（八通關古道、天母古道、清水斷崖、台灣大河——濁水溪、月世界、古戰場——牡丹鄉、台灣的鐵道之旅……。）

戊、環境保護：介紹環保團體及環境保護成功的實例。（大甲溪環境保護協會、荒野保護協會、二結鄉王公廟改建始末、螢火蟲的復育、台灣鱒的再生、台灣的老樹、台灣的溪魚等等。）

己、鄉間綠道巡禮：介紹台灣鄉間的行道樹、水圳、綠色隧道、腳踏車道等。（農村的生命之泉－水圳、消失的綠色隧道、山上的梯田……。）

庚、走進世界裡：經由旅者之眼，將世界各地的風土民情，輔以精美圖片，呈現在小朋友眼前。（住在浮島的人、北歐之旅、黃石國家公園、尼泊爾奇旺國家公園……。）

4. 音樂與藝術

甲、音樂窗：中西音樂家的故事、名曲欣賞、簡易樂理、音樂主題，以及區域性音樂世界的介紹。（屬於鐘聲的音樂、美麗新世界、音樂中的大吹牛家和大說謊家……。）

乙、臺上臺下：有關戲劇的一些基本概念、各類劇種的介紹，並配合內文設計互動活動。（等不到果陀的時候、亞瑟王的寶座、我的小王子－角色扮演的練習題……。）

丙、藝術家的世界：讓小朋友知道藝術家的生活態度、創作理念，引導他們進入藝術的世界，發揮兒童的想像空間和創造力。（羅門和蓉子的燈屋、張永村的藝術世界……。）

丁、生活放大鏡：將世界各地生活環境中有趣的設計，藉由作者文章、攝影及有趣的插畫，妝點出嚴肅的空間藝術規範。（新蜘蛛人、變形的房子、山頂洞人的地下道、五彩繽紛的地下道……。）

戊、攝影元素：從攝影最基本的構成元素來談攝影藝術。（紋理、粒子、色溫、解像力、測光表、拍力得……。）

己、街頭藝術：介紹街頭藝術表演活動，讓小朋友了解到原來藝術也可以這麼自由多樣，藉由藝

術表演放開自我，大膽參與。

庚、動物日記：藉作者有趣的動物造型和強烈的色
彩組合，以架構幽默的真意。（在游泳池裡、
玩呼拉圈、獅子王、拜訪朋友……。）

5. 休閒娛樂

提倡正確的休閒育樂活動，介紹單項體育人物和活
動。

甲、休閒活動：採集標本、游泳、釣魚、露營、健
行、爬山、烤蕃薯、參加夏令營、街舞……。

乙、體育活動：越野單車、滑板小子、風火輪－直
排輪鞋、溜冰、攀岩、各項田徑、各項球類運
動……。

6. 健康部分

甲、我的秘密：介紹以「我」為主題的生活知識。
（我從那裡來、你長大了、為什麼會生病、免
疫力、怎麼吃最有營養……。）

乙、醫療保健：介紹一般醫藥常識。（認識細菌、
受傷了怎麼辦、流鼻血不要慌、心肺復甦術、
牙齒的保健、感冒、發燒……。）

丙、生命列車：介紹群我關係和成長過程的生理、
心理健康。（誰來關心我、我的好朋友、我們
這一班、怎樣保護我自己、告密者、想要逃家
嗎、媽媽還愛我嗎、我是壞學生、我是女生、

我是男生……。)

丁、陳叔叔信箱：為小朋友身心方面的各種疑問解
惑，有信件答覆，也有漫畫解讀，生動有趣，
不落窠臼。（對抗天霸王、爸爸真命苦、麻辣
教師、啊！親密愛人－高矮胖瘦……。)

7. 其他

甲、兒童園地：報導全省各地國民中小學，促進城
鄉之間的了解與交流，讓偏遠地區學校的孩子
也有表現的舞台。（嘉義縣古民國小宋江陣、
屏東縣大社國小……。)

乙、攝影兒童：經由攝影，將孩子日常生活的樣
貌，自然而生動的呈現在小讀者眼前。（餐桌
上做功課、盪鞦韆、書聲琅琅、有小狗的早餐
……。)

丙、逛書店：介紹與孩子關係較密切的相關書店，
鼓勵孩子多接近書，進而喜歡讀書，是引導，
也是不錯的購書指南。（親親兒童書城、東方
出版社、台灣書店、柑子店親子書店……。)

丁、漫畫：配合各類專欄，有生活漫畫、科學新知
介紹、旅遊介紹、趣味漫畫、心理輔導漫畫、
烹飪漫畫、藝術與欣賞漫畫、環境保護漫畫、
賞鳥漫畫、健康教育漫畫、國民生活須知等
等，是小朋友的最愛。

　　戊、小苗圃：開放園地，歡迎小朋友自由投稿。

　　由上述的整理歸納，可以看出《兒童的雜誌》的編輯出版，期盼以平實的風貌，呈現多元豐富內容。以兒童為主體，取材自校園生活、家庭生活與社會環境等周遭事物，多方樣貌擴展孩子的生活觸角。各期專欄主題亦包含教育性、知識性、娛樂性，涵蓋本土題材、人文史地、風俗民情、醫療健康……尤其網路科技和科學新知的介紹，更能切合學習發展，掌握世界潮流。藉由每月定期的發行，配發至台灣區公私立國小每班一本，每校圖書室一本，學齡兒童可以在《中華兒童叢書》之外，又多了一份閱讀食糧。

　　而針對《兒童的雜誌》內容進一步深入探究，陳靜婷在論文中提及，在一百多本《兒童的雜誌》豐富多樣的內容中，童話佔有相當重要的地位。童話的相關專欄逐年成倍數的成長，甚至連「科學園」這種以介紹科學知識性質為主的專欄，也全部用童話的方式來呈現，童話創作比例愈來愈高，且偏向以短小、精簡的形式來表現，以符合兒童期刊篇幅長短或內容設計等要求。童話作品的主題傳達及題材選取上，均以「關心兒童的身心發展」及「現實生活的經驗」為最多，童話作者擷取兒童生活周遭所熟悉的經驗為題材，更能貼近小讀者的生活，也符合雜誌編印的宗旨。著名的童書作家，早期也持續在《兒童的雜誌》專欄發表單篇童話創作，而後再集結成冊出版，如管家琪的《捉拿古奇颱風》（民生報）、《複製瞌睡羊》（民生報）、《想躺下來的不倒翁》

（國語日報）等書。（詳見《台灣兒童期刊中的創作童話研究—以兒童的雜誌為例》，頁130～132。）

第三節　小結

　　《兒童的雜誌》創刊發行，屬於八〇年代台灣兒童期刊蓬勃發展的階段歷程之一，也是少數由官方系統支持，專為學齡兒童設計編印，比較沒有市場壓力，存活期較長的兒童期刊之一。除了多次獲得行政院新聞局頒發的公辦優良雜誌「金鼎獎」，也在「行政院新聞局第十七次推介中小學生優良課外讀物」評選活動中，受推薦入圍，榮獲第四屆「小太陽獎」雜誌類獎項。該獎項雜誌類的選評標準如下：㈠讀者定位清楚㈡內容適中不超齡㈢版面構成活潑有致㈣單元設計詳細豐富㈤導讀的有無。《兒童的雜誌》獲得推薦理由，也顯現其優點與特色：

> 1. 這是一份適合國小低、中、高各年級兒童閱讀的綜合性雜誌，內容依年級做了分齡的區隔，此種設計，為各類雜誌中僅見，頗具創意與用心。
> 2. 作者群網羅了國內兒童文學界優秀之插畫家與文字創作者，長期以來，圖文品質整齊而穩定。
> 3. 取材豐富多元，知識性、趣味性、生活化兼見，可讀性極高。

　　4. 公辦雜誌沒有市場壓力，卻能自我要求，始終保持
　　　相當水準更屬不易。

（見《行政院新聞局第十七次推介中小學生優良課外讀
物暨第四屆「小太陽獎」得獎作品》集，頁17。）

　　五〇年代兒童期刊如《小學生雜誌》，內容首重教育，
配合教育政策，針對當時實際需要而創刊。由於屬官方系
統，《小學生雜誌》在內容編排上較為傳統，多為配合政策
走向之作。而今天，同樣是公家機關支持，《兒童的雜誌》
內容編排上，已能顧及各年齡層兒童的興趣與需要，作更多
元的變化，代表由官方支持兒童期刊出版，已能注重兒童的
興趣、能力與需要，符合兒童身心階段之發展與現代兒童文
學觀的注入，不再視政策走向為唯一標的。《兒童的雜誌》
發行，也開闢了本土優良兒童文學單篇創作及插畫發表的空
間，提供了嘗試創作的機會，從而帶動兒童期刊出版品質的
革新。
　　然而，台灣兒童期刊市場早期由於缺乏市場誘因，需由
官方系統主控，到大財團介入，競爭日趨激烈，兒童期刊的
出版業逐漸成為資本密集、技術密集的行業。包括行銷策
略、宣傳手法等等都非常注重。自八〇年代迄今，屬於營利
事業的兒童期刊在市場上嶄露頭角，民間系統的兒童刊物發
展聲勢，已逐漸取代官方系統，如台灣英文雜誌社出版，適
合學齡前小學低年級閱讀的《精湛兒童之友》，即因取材生

動活潑，內容生活化、本土化、多樣化，富文學色彩，編輯用心，製作精緻，編排、印刷、設計俱佳，獲得好評，取代《兒童的雜誌》，榮獲第五屆「小太陽獎」雜誌類獎項。第六屆「小太陽獎」雜誌類獎項則是由牛頓出版社推出的多媒體百科書誌－《小小牛頓21》獲得，以CD、互動光碟、遊戲本及親子月刊組成的多媒體形式，提供多元智慧的學習。面對推陳出新的各類兒童期刊，兒童讀物編輯小組出版的《兒童的雜誌》，是否會和其他出版品一樣，逐漸退出市場主流？其實，洪文瓊早在一九九○年發表〈民國七十年代台灣兒童期刊鳥瞰〉一文，就提出他的觀點：

> 民國七十五年十月省教育廳兒童讀物編輯小組創刊了《兒童的雜誌》，一共印行六萬份，成為行銷數量高居首位的兒童期刊。該刊全部採用雪銅彩色精印，市面一般的兒童期刊也是難望其項背。不過該刊主要行銷對象是國小各班級而非個人，嚴格的說，它是屬於利用特殊管道的行銷方式，並不足以作為市場定位的指標。目前社會日趨開放，利用特殊管道的行銷作法可能並不會被接受，將來在沒有保障的情況下競爭，能否繼續保持優勢將是不無可疑。（詳見《台灣兒童文學史》，頁140。）

雖具有官方力量的支持，沒有競爭壓力，《兒童的雜誌》

能保持一貫的風格與水準，但隨著時代背景與社經環境變遷，未來面對市場機制的挑戰與競爭，似乎是無可避免的。曾經擔任優良兒童讀物雜誌類評選委員之一，林文寶認為：

> 在這多元共生與眾聲喧嘩的時代裡，雜誌猶如報紙，閱讀過後即丟棄。是以雜誌的編輯構思和呈現方式，當是優良雜誌的關鍵所在。申言之，閱讀對象定位清楚，內容適切，版面構成變化有致。外加時間的把握及整體的延續性，是雜誌能否永續經營的指標。（見《行政院新聞局第十八次推介中小學生優良課外讀物暨第五屆「小太陽獎」得獎作品》集，頁10。）

以此觀點來看，《兒童的雜誌》這樣一本綜合性兒童期刊，長期處於官方保護傘下，雖因校園發行量穩定而居銷售首位，較無市場競爭之壓力。但面對大環境變動之趨勢，終非長久之計。應該要及時把握改革契機，思考如何在有限的兒童期刊市場中，不斷突破創新，內容編排與形式設計不落俗套，且能配合時勢潮流作改革更新，展現一定的獨特性，建立自我品牌與口碑。並重新思考定位與營運方向，講求有效率的行銷技術和手法，在逐漸脫離倚靠官方力量支持之餘，還能受到讀者的認同與肯定，而真正居銷售主流地位，發揮兒童期刊的影響力與功效，才能處於競爭激烈的洪流中，立於不敗之地。

第 柒 章

幼兒圖畫書

　　兒童讀物編輯小組發展歷程中，除了編纂《中華兒童百科全書》、編印《兒童的雜誌》及定期分批出版《中華兒童叢書》之外，對於國內幼兒讀物的出版，也曾投諸心力，先後於七○年代和九○年代分別出版《中華幼兒叢書》及《中華幼兒圖畫書》。

　　一九七○年，因台灣省社會處有一筆經費，委託省教育廳兒童讀物編輯小組，為農忙時期全省托兒所編輯一套適合托兒所及幼稚園小朋友閱讀的幼兒讀物，自一九七三年至一九七四年間，陸續出版《中華幼兒叢書》，共計十冊。此套幼兒叢書，版面形式設計較《中華兒童叢書》更大本，為十二開正方形大小，外觀相當顯眼。文字敘述力求簡潔口語化，內容相當淺顯易懂，取材皆能貼近幼兒生活周遭的人、事、物。尤其，為適應學齡前幼小讀者的需要，插圖繪畫成了本套幼兒叢書最重要，也是最強調的部分。因經費直接由省政府社會處專款補助，來源固定，《中華幼兒叢書》每一本皆採全彩印刷，色彩鮮明，格外醒目。以七○年代當時兒童讀物編輯出版條件而言，無論是內容、形式的設計，或創意的表現上，本套幼兒叢書具有水準之上的表現，可以稱的

上是早期本土圖畫書的代表。出版之後，廣受大眾好評，後因故未能繼續再版，第一套由國人創作，專為幼兒編繪的《中華幼兒叢書》在市面上業已絕版，殊為可惜。

九〇年代《中華幼兒圖畫書》的出版，則是教育廳兒童讀物出版部自一九九三年開始的三年計畫，創辦人為當時台灣省政府教育廳長陳英豪，編輯群包括總編輯何政廣，文字編輯張秀綢、郭淑儀、崔薏萍，美術編輯劉敏敏、洪幸芳、劉伯樂、李美玲，加上編輯助理黃雲霞等人，和編印《兒童的雜誌》之工作小組成員是同樣的。這個計畫每年出版五至六本幼兒圖畫書，首批五本於一九九四年六月底正式出版發行，至今已出版二十二本。出版之後，由台灣書店配發，分送至全省已立案的公、私立幼稚園每園一本及每班各一本，並發行印售本。

《中華幼兒圖畫書》以立體書方式製作，利用硬紙版設計立體圖案或小遊戲，激發幼兒的想像力與創造力，特別標榜與孩子「一起遊戲，一起想像，一起成長」，在內容設計上，著重遊戲趣味的功能，讓幼兒經由聽故事、看圖畫、嘗試觸摸、把玩，快樂地進入圖畫書的探索世界。可以說，這是一套由國人自行設計、出版，藉由親師引導，讓幼兒與書本互動，樂在書中玩遊戲的立體圖畫書，希冀能啟發幼兒的思考力與創造力。

七〇年代的《中華幼兒叢書》和九〇年代的《中華幼兒圖畫書》，同樣代表官方力量為本土幼兒圖畫書的出版，所

貢獻的心力及呈現的心血結晶。兩套幼兒叢書出版，時間相距二十年左右，亦表現出不同時代的創作風格與特色，值得進一步分析探究。本章將分別簡介前後兩套幼兒圖畫書的內容與形式之特色、文字敘述與插畫技巧等等，並附上每一本幼兒圖畫書的封面書影，以供對照參考。

第一節　《中華幼兒叢書》

　　《中華幼兒叢書》共出版十冊，除了《那裡來》是取材自第二期《中華兒童叢書》文學類低年級叢書，經改變版型大小，再編成幼兒叢書之外，其餘皆是全新編印的書籍。其相關出版資料整理如下：

書名	作者	繪者	出版日期
那裡來	唐茵	曾謀賢	1973.06
小蝌蚪找媽媽	白淑	王碩	1973.06
跟爸爸一樣	華霞菱	江義輝	1973.06
一條繩子	子敏	曾謀賢	1973.06
小田鼠和小野鴨	羅淑芳	廖未林	1973.12
小紅鞋	林良	趙國宗、瓊綢	1973.12
好好看	馬曼怡	曾謀賢	1973.12
家	林良	邱清剛	1974.08
數數兒	曼怡	陳永勝	1974.09
五樣好寶貝	華霞菱	呂游銘	1974.11

㈠《那裡來》

本書原是第二期《中華兒童叢
書》低年級文學類讀物，原為二十
開本大小，加以改版成為十二開正
方形版面的幼兒讀物。年幼的孩子
經常對周遭的事物感到好奇，而不
斷的「問」問題。本書內容主旨是

為孩子解釋日常生活中，食、衣、住、行各方面的疑問，如
吃的食物、穿的衣服、坐的車、看的書……都是從那裡來？
文字編排採用問答方式，簡短而明白清楚。插圖與文字緊密
配合，右邊一頁是問題，左邊一頁就是用圖畫清楚呈現的答
案，讓學齡前的孩童，即使尚未識字，都可以藉由圖畫明瞭
書中的意思。整體構圖清晰分明，主要以彩色筆表現粗細不
一的線條和畫面，無論是人物造型或背景處理，力求單純不
繁雜，畫面大小比例適當，能扣緊主題發揮。

㈡《小蝌蚪找媽媽》

內容介紹青蛙的成長過程，從
生活在水裡的蝌蚪，慢慢長大，變
成青蛙，成了水陸兩棲的生物。文
中主角小蝌蚪，在尋找媽媽的過程
中，遇到各種不同的動物，彼此產

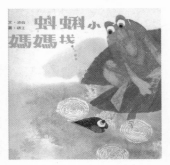

生許多有趣的對話。藉由口語化的文字敘述和栩栩如生的插圖表現，小朋友可以藉此機會認識其他生物的特徵，進而學習分辨不同生物間的特性。部分插圖運用了植物葉片拓印顏色，表現故事角色與水中波紋流動感，造型生動變化，且營造出淡雅自然、出色動人的色彩，畫面相當吸引人。

㈢《跟爸爸一樣》

兒童天性就愛遊戲。書中小主角平平，喜歡模仿農夫爸爸，當爸爸忙著澆水除草，辛苦照顧菜圃，平平在一旁快樂的遊戲玩耍。等到平平發現，爸爸辛苦耕耘，已經有了甜美的收穫，而自己種下去的種子卻遲遲未發芽時，他才了解是自己平時貪玩，疏於照顧所造成的後果，也因此領悟到「勤勞」是成功的要素，故事結尾寓含教育意義在其中。本書插圖線條簡單活潑，筆觸自然，人物、動物、植物等造型都很可愛，畫面極富童趣。

㈣《一條繩子》

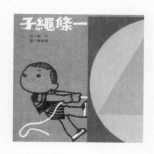

這本書內容主要是向幼兒介紹幾種基本的形狀，配合線條簡單，富有形狀變化的插圖，告訴幼兒「直線」和「彎線」是構成一切形狀的基本觀

念。文句字數長短不一，音節並不統一，但基本形式是兩句一組，互相押韻，所以可以從旁鼓勵幼兒朗誦，欣賞「韻」的和諧

(五)《小野鼠和小野鴨》

幼兒的心靈，對小動物的誕生總是充滿興味與好奇。本書內容敘述自然界生物有許多繁殖方法，主角小野鴨由蛋歷經時間孵化出來的，引導者配合插圖說明，讓孩童更容易明白。故事結尾可再和孩子做延伸討論，例如：利用春、夏時間，幼童可以觀察紀錄周遭自然界鳥類或家禽產卵，孵化出幼雛的過程，不僅可增加幼兒對自然生物接近的興趣，也可滿足孩子的好奇心，啟發他們探索自然的興趣。插圖以水彩和彩色筆來表現，用色柔和淡雅，呈現出恬淡溫馨的畫面，各種動物的造型生動逼真的呈現，不僅是一本精美的圖畫書，也是自然生態教育的好教材。

(六)《小紅鞋》

這是一本用自然口語寫成的小故事，情節簡明易懂，以擬人化的口吻，將遭小主人隨意丟棄的小紅

鞋心聲表達出來，隱含小朋友應培養愛乾淨以及勤儉的好習慣等等教育意涵在其 中。色彩豐富的插圖，對比明顯，以漫畫式筆觸活潑誇張的方式表現，趣味感十足。

㈦《好好看》

　　本書內容主要向幼兒傳達顏色的觀念，進而學習運用正確的動詞來述說事物，如「藍色的汽車開走了」、「綠色的樹葉長出來了」、「白色的雲飄在天上」，簡單的韻文配合顏色鮮明的插圖，圖畫尤其佔每一頁版面很大的比例，能讓孩子留下深刻的印象，也是理解故事的重要工具，部分內容可以進一步延伸說明顏色的千變萬化。插畫者一開始即巧妙的安排構圖場景，在文字之前便開始說故事，使內容主題成為全家出遊的見聞，全書形成一個完整的故事。本書各個情節看似段落各自獨立，實際上卻有一種連慣性，適合引導幼兒根據自己的經驗，發揮想像力去體會、去印證。

㈧《家》

　　本書封面就是一幅溫馨的家。首先以容易和小孩子親近的小動物為主角，來說明小狗、小鳥、小雞、螞蟻等動物的生活，大致分兩種不同的方式：「群居的」跟「家居的」。

文字內容是用無韻的自然語句寫成
的，不刻意強調押韻，卻能注重口
語化的節奏，讓幼兒讀起來朗朗上
口，韻味十足。每一個段落文字敘
述，配合兩頁跨頁的圖畫，完整地
表達文句意涵。插圖色彩鮮明，筆

觸樸拙簡單，部分畫面利用粉彩紙剪貼而成，豐富了版面的
變化。

⑼《數數兒》

　　日常生活中，讓幼兒有機會自
然而然的接觸數字，會比用生硬的
教材及「填鴨式」的灌輸方式來得
有趣。本書運用兒歌的形式，配合
幼兒熟知的可愛動物及人物的圖
畫，教導幼兒數數兒，增加遊戲的

樂趣。書末尾提供了奇數、偶數、倒數的變化，提醒幼兒注
意數字的變化，從遊戲中增加對數字的學習與認知機會，可
收「寓教於樂」的功效。構圖生動有致，文圖合作，同步閱
讀，頗能吸引幼兒注意。

⑽《五樣好寶貝》

　　從孩子熟悉的日常生活環境及周遭事物出發，例如：

「下雨天」、「在河水中」、「吃西瓜」、「聞花香」、「聽火車聲」、「看星星」等經驗，藉由淺顯易懂，詩句般的文字敘述，圖畫與之配合，說明視覺、聽覺、味覺、觸覺、嗅覺等五種感覺器官的重要性。部分插圖以粉蠟筆加強，色彩濃烈，筆觸活潑富有變化。

第二節　《中華幼兒圖畫書》

九○年代的台灣童書出版市場，可謂蓬勃發展，競爭愈趨激烈，尤其自八○年代，幼兒文學抬頭，強調圖像功能的幼兒圖畫書開始受到重視，各出版社紛紛推出一系列本土創作或譯介自國外的作品，企圖搶攻圖畫書的市場。兒童讀物編輯小組也不例外，計畫編繪出版本土自製的幼兒讀物，自一九九四年六月第一期三年編印計畫開始，至今共出版了二十二本《中華幼兒圖畫書》，叢書系列表列如下：

書　名	作　者	繪　者	設　計	出版日期	定價
○□△找朋友	鄭明進	鄭明進	鄭明進	1994.06.30	300
蝴蝶結	曹俊彥	曹俊彥	曹俊彥	1994.06.30	400
神秘的果實	謝明芳	龔雲鵬	蕭多皆	1994.06.30	600
扣釦子	林良	郭國書	郭國書	1994.06.30	1000
影子蛋	陳璐茜	陳璐茜	陳璐茜	1994.06.30	500
昆蟲法庭	小野	龔雲鵬	蕭多皆等	1995.06.30	400
蒲公英兒輕輕唱	王玉	王繼世	王繼世	1995.06.30	200
媽媽的絲巾變！變！變	林純純	林純純	林純純	1995.06.30	200
走迷宮	林鴻堯	林鴻堯	林鴻堯	1995.06.30	600
小不點	施政廷	施政廷	施政廷	1995.06.30	300
四合院	黃華敦、楊毓芬	王達人	蕭多皆等	1996.06.30	550
門輕輕關	李瑾倫	李瑾倫	李瑾倫	1996.06.30	500
水果大餐	崔麗君	崔麗君	崔麗君	1996.06.30	450
匆忙的一天	楊麗玲、賴馬	楊麗玲、	賴馬	1996.06.30	600
小蟲躲躲藏	謝武彰	陳維霖	陳維霖	1996.06.30	600
如如的腳ㄚㄚ	金歐	林傳宗	林傳宗	1996.06.30	500
出去玩	林芬名	林芬名	林芬名	1997.12.01	500
玩什麼	王金選	王金選	王金選	1997.12.01	250
探險	施政廷	施政廷	施政廷	1997.12.01	250
開一盞燈	金玲	賴億華	賴億華	1997.12.01	400
雅美族的飛魚季	洪義男	洪義男	洪義男	1997.12.01	300
伊妹妹撿到一百元	林麗芬	林麗芬	林麗芬	1997.12.01	200

《中華幼兒圖畫書》編印目標為：

1. 充實幼教內容，重視幼兒閱讀習慣之養成。
2. 提供幼兒透過閱讀活動，獲得健全身心的發展、良好的生活習慣和養成自動學習的態度。
3. 編輯製作優良幼兒圖畫書，提昇國內幼兒讀物的水準，並促進國內幼兒讀物的革新。
4. 加強做好學前教育準備。

此外，發行人教育廳長陳英豪也在《中華幼兒圖畫書》首頁發表廳長的話：

圖畫書是世界共通的語言，沒有國界，沒有文字的束縛；圖畫也是幼兒理解周遭環境的重要媒介，兒童經由圖象的認知而了解外在的世界，並進而產生互動。所以，圖畫書可以說是帶引幼兒進入想像、思考領域的鎖匙。

孩子的想像世界是不可限量的，有快樂、有悲傷，有模仿、有創造，但同時也有困惑和挫折。如果，我們為孩子編繪的圖畫書，有寬廣的視野，並適合他們身心的成長和發展，在他們的人格形成過程中，將會因為得到共鳴，而使得他們內在生命更加豐富。

　　《中華幼兒圖畫書》是專為孩子們編繪的圖畫書，目的在幫助兒童成長，兒童經由視覺、觸覺、聽覺，甚至遊戲，逐漸可以體會社會的互動，懂得關懷，知道分享，並進而學習如何思考和判斷。

　　我們期望這一系列的圖畫書，能為孩子們提供更大的想像空間，以及更多的選擇。也希望老師、家長、鼓勵學生、子弟多加利用閱覽。

　　幼兒時期是學習活動旺盛的階段，生活中的一舉一動，都蘊含學習和成長的意義；未來生活的基本能力，也在這一階段逐漸養成。兒童讀物編輯小組繼《中華兒童叢書》、《中華兒童百科全書》、《兒童的雜誌》編印工作後，特別將關心的觸角延伸至學前幼兒教育的領域，希望能藉由優良幼兒圖畫書的出版，強調圖畫書的功能，利用圖畫書引導幼兒學習，關注幼兒的身心發展和情緒經驗，啟發幼兒在遊戲中快樂成長，培養豐富的想像力與創造力，從而帶動國內幼兒讀物的創作革新。以下分別將各期出版《中華幼兒圖畫書》之內容與形式做一概略介紹。

第一期

㈠《○□△找朋友》

　　本書內容主旨乃希望透過一幅幅富童趣的插畫及美術作品，在遊戲般的情節中，引發幼兒對於美的感受及欣賞的能

力。巧妙地運用擬人化的○□△符號，引
導幼兒走進有趣的造形世界，從中發現○
□△可能就在我們的生活四周，在文字、
在玩具、在水中魚兒或街景裡。在美術館
裡，在人物畫中，孩子開始有趣的視覺圖
像尋找遊戲。而從遊戲般的情節中，刺激

幼兒敏銳的色彩觀察力及造形想像力，進而啟發幼兒的創作
能力。

㈡《蝴蝶結》

　　幼兒對許多事物充滿了好奇，只要加
以巧妙設計，任何東西都可以變成新奇好
玩的玩具。本書將蝴蝶結這種玩具化的生
活用具，適切地融入簡短的故事中，各種
大小、顏色不一的蝴蝶結，讓孩子有興趣
去接觸、把玩，累積操作的經驗，成為生

活的能力。本書附有緞帶，除了增加圖畫書立體演出的效
果，也提供家長或老師示範，讓孩子有機會親自動手玩玩
看，訓練幼兒空間概念及靈活的肌肉協調能力。

㈢《神秘的果實》

　　這是一本傳達自然知識的圖畫書，透過趣味的童話故
事，豐富鮮明的插圖設計，帶領幼兒進入想像的世界。設計

者利用截半書頁、立體圖案設計，使得圖
畫書版面活潑生動，不僅提高幼兒閱讀興
趣，也藉此讓孩子認識植物生長過程及地
底下動物，加深學習印象。

㈣《扣釦子》

　　小小不起眼的一顆釦子，可能是孩子
眼中的「神奇寶貝」；「扣釦子」看似平
常的小動作，在幼兒眼中都是學習模仿的
對象。本書以日常生活中「扣釦子」的動
作為主題，將各種不同式樣的釦子集合在
一起，在親子互動時間中，利用書中的材

料，為幼兒示範各種不同的扣釦子的動作，達到書與生活共
通輔助的關係。書的封面特別設計以手工縫製精美漂亮花布
做為封套，小丑圖案的鼻子、嘴巴分別以鈕釦、拉鍊來呈
現，內文中也有許多圖案是用布料和鈕釦來取代傳統的平面
印刷，真實呈現物體的質材，讓幼兒多了
觸摸與實際操作的機會。

㈤《影子蛋》

　　這是一本結合遊戲、教育、觀察和思
考目的而設計的書。利用遊戲的方式，在
反覆的問答中，輔助兒童的認知、數數、

辨色及辨形能力，給兒童開展更大的想像空間。前頁紙偶的
設計，尤其具有創意，可作為幼兒進行角色扮演的遊戲道
具，作者並於書末提供和本書一起「玩遊戲」的方法。插圖
筆觸自然躍動，造型活潑可愛，在色彩強烈對比之下，顯得
鮮明醒目，吸引幼兒的目光。

第二期

㈥《昆蟲法庭》

爬山時，爸爸被鍬形蟲咬傷了，於是
全家人把鍬形蟲帶回家，開了一個法庭來
審判這隻鍬形蟲。全書的設計，分上下兩
部分，上半部利用硬紙版做成一個立體空
間模擬法庭的造型，下半部則是情節的鋪
陳。隨著故事的發展，小讀者可參與法庭
的審理過程，既新奇又有趣。作者於書末傳達他的寫作動
機：「……如何讓孩子在學習中摸索自己和這個社會及環境
的關係，透過它們之間的互動、討論，建立起他們自己和外
在社會環境的情感，是我寫這本書的動機。『大自然的法
則』、『法治觀念』、『尊重彼此生命』都是這本書的重點之
一。」

㈦《蒲公英兒輕輕唱》

一株小蒲公英，蘊含一棵棵生命的種子。從萌芽、抽

葉、開花，到再度散播種子的生命旅程，
猶如人類單純而美好的成長歷程。作者以
豐富的文學想像力，詩意般的敘述口吻，
描述種子與土地和大自然的關係。本書有
精緻鮮明的圖畫，藉著連續開展的畫面，
在小讀者面前展現了小蒲公英的一生。將
它當成一本認識動、植物的自然科

　　學繪本來閱讀，也有另一番收穫。

㈧《媽媽的絲巾變！變！變》

　　故事內容敘述一隻孤獨的小兔寶寶，
沒有伴兒陪他玩，突發奇想利用媽媽的一
條大絲巾，藉由豐富的想像力，動手創造
變化出許多快樂的幻想世界，既動手又動
腦，情節有如小時候每個孩子玩「扮家家
酒」一樣的驚奇有趣，主旨希冀能引導幼
兒在遊戲中學習營造自己的世界和角色之
外，也能學會自處及自娛和獨立思考。

㈨《走迷宮》

　　本書完全以圖取代文字敘述，利用連
續頁的插圖表現方式，鋪出一道長長的地
底迷宮。在通道中，可遇見生活在地底下

的各種動物，並有交通標誌穿插於其中。小朋友可用手指隨著小動物玩進出迷宮的遊戲，一頁一頁翻看，享受翻書的樂趣，也可以整本書鋪展開來，在玩迷宮遊戲中享受閱讀的樂趣。

㈩《小不點》

　　透過本書傳達一個簡單而又抽象的形狀構成的觀念──一切形狀是由點組成。由一個點，延伸為線，展延為面，再由面組成立方體，產生各種形狀，由細微到具體，彼此之間相互都有關連。透過各種圖型變化的遊戲，引導幼兒對形狀與周遭環境的認知能力。全書強調以圖畫為主體，文字居輔助地位，特別以縮小字體呈現，甚至省略不用，不拘泥於文字說明，讓孩子的想像空間更加擴展。

第三期

㈪《四合院》

　　這是一本介紹台灣傳統建築的立體圖書，藉著立體紙板的設計，產生空間多變化的效果，讓小讀者更容易產生強烈的印象與樂趣，每一頁翻開，都是一個驚喜。雖然全

書沒有文字敘述，但藉由每一頁精美別緻的圖案造型，呈現傳統建築的結構與式樣，經由師長介紹，了解它在當時的意義與功能。並鼓勵幼兒利用型偶進行想像遊戲，以加深其印象。

(土)《門輕輕關》

「碰」一聲！本書的主角小狗總是這樣用力的 關門，一直到自己的房子被震壞了，才警覺到自己的關門習慣是不對的。因此，決定痛改前非，重新建造了一棟堅固的房子，更重要的是，籲請親朋好友一起建立起輕輕關門的習慣。故事情節趣味十足，人物造型生動有趣，利用紙張切割、摺疊、翻頁、黏貼等方式，呈現不同的造型圖案，版面設計富變化。

(圭)《水果大餐》

這是一個充滿幻想的故事，插圖色彩明亮鮮豔，頗能吸引幼兒眼光。為滿足孩子的想像空間，本書將小鳥變成水果形狀，帶領孩子一起進入奇妙的水果鳥世界，在欣賞美麗圖畫時，訓練孩子對形狀、色彩的辨識。

㈭《匆忙的一天》

這是一本由兩個故事結合成一個故事的圖畫書。書裡的圖可連接成一幅好長好長的畫，由左邊或右邊讀起都可以。「急著去看病」故事內容鼓勵孩子可以用各式各樣的方法去解決問題；「趕著去探病」則是以迷宮遊戲的方式來呈現，讓孩子在閱讀過程中，對數字和色彩有基本認知。兩個故事巧妙地在中間頁會合，加在一起就是「匆忙的一天」。情節簡單卻充滿趣味，仔細觀察，畫面隱藏的秘密，比文字敘述更令人驚喜。

㈮《小蟲躲躲藏》

本書以擬人化的口吻，簡潔生動的詩句，配合五彩繽紛的立體圖案，加上疊頁的圖形設計，介紹了十餘種自然界的可愛小生物：蜜蜂、天蛾、泡沫蟬、青帶鳳蝶等等，並說明牠們隱藏自己的不同本領，幼兒從朗朗上口的淺顯口語化文句中，逐步對自然生態有所體會與認識。活頁式的翻頁方式，宛如一本圖文並茂的精美圖鑑。

㈯《如如的腳丫丫》

本書主角—愛光著腳ㄚㄚ的如如，在大人眼中是個調皮搗蛋，令人頭疼的孩子。然而，換個角度想，孩子的行為表現，也是基於天生的好奇心，加上想像力與創造力所產生的「生活探險」。活潑有致的人物造型，搭配立體操作的插圖設計，誇張逗趣的動作與表情，令人印象深刻。藉由遊戲書的表達方式，提醒大人，孩子的調皮，必然有他或顯或隱的目的，是一個需要「對症下藥」的問題，並不是一個「管理」的問題。小孩子看完本書之後，也許會恍然大悟：原來小孩子都會這樣啊！成人讀完後，或許可以學習用孩子的眼光，重新省視身邊的一切事物。

第四期

㈦《出去玩》

　　透過書中的主角莫莉的一日遊，小讀者可依循她的活動過程，發現各種顏色的變化，也可以經由與書做遊戲當中，看到顏色生動有趣的一面。立體操作的機關，增加了小讀者與書互動的機會。

㈥《玩什麼》

　　本書主角小維和爺爺，分別代表了兩個不同時代的生活

經驗，兩人玩的東西或從事的活動，雖然
看似大同小異，性質卻有所不同。不過爺
爺懂得用「玩」的心態來工作，所以能在
工作中找到樂趣，自得其樂。文字敘述淺
顯明白，配合兩頁插圖相互對照比較，幼
兒可以更容易明瞭二者的差異。

(尤)《探險》

　　這是一本關於「洞」的探險故事，有
海底深洞、太空中的黑洞等等，設計者將
每一頁中間挖了一個洞，形成洞洞書的設
計，幼兒可以透過書中的洞，和主角一起
去探險，去發現新的世界。

(一)《開一盞燈》

　　主角人物偉偉怕黑，不敢單獨睡覺，
只好在故事聲中入睡。為了幫助偉偉克服
怕黑的心裡，奶奶現身說法，講述自己從
前怕黑，後來自己努力克服的經驗，並為
偉偉買了一盞燈，更幫他在內心深處開了
一盞燈，讓偉偉從此能在黑暗中獨處。本

書利用許多摺頁的設計，配合故事情節進展，將隱藏於背後
的圖案呈現出來，帶給幼兒驚奇的感受，饒富趣味。

㈡《雅美族的飛魚季》

　　本書透過簡單淺白的文字敘述，配合
精美的立體圖案設計，傳達蘭嶼島上雅美
族人的重要節慶－飛魚季的活動內容，以
及日常生活上的細節，讓小讀者認識在世
界上不同角落、不同部族裡，皆有各自珍
貴的、不容忽視的經驗傳承，藉以開拓自

己的視野與心靈。人物與漁船造型栩栩如生，立體而生動，
並附有人形紙偶，提供小朋友玩遊戲。

㈢《伊妹妹撿到一百元》

　　日常生活中，小孩子常常必須聽從大
人的話，「不可以這樣」、「不可以那
樣」、「你應該要……」，孩子們除了被迫
聽從之外，很難去體會其中的道理，本書
主旨就是讓孩子有機會自己作決定，透過
情節的鋪陳，讓他們有機會嘗試、體驗不

同的情境與處理方式。故事內容由伊妹妹撿到一百元，心中
面臨如何處理的抉擇，由此開展三種不同的情節。以漫畫的
方式，配合光碟動畫的效果，讓小讀者了解，不同的情境與
選擇，可能產生不同的結果，進而對作抉擇持更慎重的態
度。

第三節　小結

　　七〇年代兒童讀物編輯小組出版的《中華幼兒叢書》，是早期本土文圖作者專門為學齡前的兒童創作的幼兒讀物，具有相當重要的原創性意義。十本《中華幼兒叢書》以貼近幼稚園孩童的身心發展程度去編繪，文字敘述簡短淺顯，非常口語化，故事題材充滿生活化、趣味化，讓幼兒明白易懂。文字編排與整體插圖巧妙配合，尤其能突顯圖像的表現，不再像一般兒童讀物一味將文字視為主體，卻反而忽略了插畫在兒童讀物的重要角色。從封底與封面圖畫的延伸，展現了畫面的一致性。有些插圖比例佔版面的大半部分，並以連續跨頁的方式來表現，已具備了圖畫書連慣性的觀念。此外，插畫媒材運用豐富多變，如《小蝌蚪找媽媽》、《小野鼠和小野鴨》、《小紅鞋》、《跟爸爸一樣》等書，插圖精緻迷人，色彩鮮明生動，巧妙地運用了蠟筆、水彩、彩色筆、拓印等等媒材與技法加以變化組合，讓此套《中華幼兒叢書》的插圖更加豐富多樣。彩色筆可以說是兒童最常使用的繪畫工具之一，在《一條繩子》書中，主要運用彩色筆和其他媒材搭配，畫出簡單的線條來呈現故事的趣味化畫面，使《中華幼兒叢書》的插畫內容具有兒童畫樸拙純真的特質，非常貼近兒童的生活經驗，吸引孩子的目光。整體而言，雖然文字內容淺顯，文圖密切合作，掌握了圖像閱讀的

焦點、方向、節奏和連續性，營造充滿故事氛圍的情境，使畫面成為演出的舞台。

當然，若與現今出版市場上講究包裝、印刷精美的進口圖畫書相較，《中華幼兒叢書》的印刷與裝訂並非精緻豪華，插圖表現技法也較為簡單樸拙，但以當時的物質條件、印刷技術、編印技巧而言，已屬相當難得，尤其文、圖內容都是由經由國人編繪創作，注重生活化、趣味化，從幼兒的接受程度出發，為早期本土幼兒讀物的編寫創作，留下了美好的一頁。

九〇年代兒童讀物的出版條件較從前更為進步，卻必須面臨更激烈的競爭與挑戰。兒童讀物編輯小組針對幼兒讀物的市場，出版二十二本立體圖畫書—《中華幼兒圖畫書》。就內容與形式而言，也都能以幼兒的生活經驗為基礎，取材自孩子周遭生活簡單常見的事物，將釦子、絲巾、鈕釦、緞帶、布料、硬紙板和穿針紙偶等材料運用在圖畫書的製作上，這些有趣的立體圖案設計，最能引發幼兒閱讀的興趣與接觸書本的動機。藉著與書互動的遊戲方式，引導稚齡孩童動手嘗試、探索，擴展想像力與認知能力。如《扣釦子》一書，對剛剛開始學習自己穿衣服的幼兒，就可以利用書中的設計，讓孩子「玩」不同的扣子，並學習扣釦子的動作。有些故事內容也以人文關懷的精神為出發點，帶領兒童思考一些問題，開展其視野，並產生尊重生命的觀念，如《昆蟲法庭》、《蒲公英兒輕輕唱》等書，立意甚佳，兼顧學習的深

度及廣度，但部分圖書文字內容偏向哲理思考，應考慮幼兒的身心發展與接受程度。且因本套圖畫書內容有許多立體操作的部分，教師及父母親等引導者角色，尤其不能缺乏，才能達到預期的閱讀效果。

　　兒童讀物編輯小組將編輯觸角延伸至幼兒圖畫書製作，也是十足反映了自八〇年代以來，台灣幼兒文學蓬勃發展的情形。在童書的出版多元化、國際化發展的階段，本套書是首次由國人自製的立體圖畫書，結合本土兒童文學文、圖創作者投入心力編繪設計，具有本土的風格與特色。可惜的是，這一系列幼兒圖畫書大都由由政府機關統一配發分送到各公私立幼稚園，或單獨在台灣書店門市販售，和一般童書相較，既沒有市場的競爭與挑戰，宣傳與行銷也就不受到特別重視。其中一些《中華幼兒圖畫書》，封面設計與包裝非常精美，因手工縫製或紙版製作，不易量產，定價比一般坊間圖畫書價格來得高出許多，但就內容特色而言，除了頗具特色的立體圖案設計，似乎缺乏圖畫書吸引人的要素－生動的故事情節與突顯創意的文圖表現，能令人讀之回味無窮，印象深刻。種種因素讓《中華幼兒圖畫書》的出版，立意雖佳，投入諸多經費與心力，卻難以和九〇年代以後童書主流出版社所推出的各式多樣精緻的圖畫書競爭，也較少有機會吸引大眾眼光與兒童讀物專家的評介與討論，這是兒童讀物編輯小組在兒童讀物出版過程中，所隱藏的盲點，也是影響其出版品質高低的因素之一。

第 捌 章

結 語

　　針對「兒童讀物編輯小組」即將裁撤的話題，《中國時報》記者丁文玲在訪問兒童閱讀工作者的意見後，隨即專訪教育部黃榮村，其訪問內容如下：

Q：兒童讀物編輯小組確定裁撤嗎？

A：「裁撤」二字並非教育部對外的發言用詞，教育部的處理方式，與該小組所編輯的刊物內容，也沒有太大關係，最主要的原因還是行政的考量。該小組自民國五十三年以來，一直是非正式編制，十一名約僱聘員也沒有奉報核准，人事預算無法編列。此外，尚未推動九年國民教育前，資源貧乏，課外讀物也少，聯合國的捐助款幫助當時兒童讀物編輯小組結合作家、畫家、插畫家，為學童編雜誌編書，但現在，兒童讀物出版的版圖已經很大，教育部認為，兒童讀物編輯小組可以轉型成「兒童讀物委員會」，找一些全國具有代表性、了解兒童文學與讀物的專業人士，廣徵漫畫、繪畫、心理、教育各方面人才來擔任委員，為全國的兒童推薦好的讀物，而非自己來出版。最近教育部就因應兒童讀物的急需，成立了一個臨時性的選書小組，選出一百本優良的幼兒讀

物送給公立幼稚園。

Q：如何照顧偏遠地區學童的閱讀資源？

A：偏遠地區與弱勢團體所需的讀物，照樣可以從市面上進行挑選，編列跟過去一樣、甚至更多的公共經費來購買，從前的業務並不受影響。

Q：談談兒童讀物委員會的構想？

A：事實上，教育部連台灣書店、國立編譯館這些規模比兒童讀物編輯小組要大得多的官方出版單位，都即將要結束經營，整個大方向傾向官方不必自己製作，而是規劃編列更多預算來協助出版、購買、審查或推薦書籍…等等，希望能夠促進好書流通、將偏遠地區弱勢團體照顧得更好，整個格局更廣。委員會應該座民間因為利益關係而沒做到的工作，但即使這點，教育部也很存疑是否真有政府插手的空間，因為許多賣的不多的世界名著，也都可見出版社在出版。教育部希望今後這個兒童讀物委員會的委員，必須了解文化和出版，與各出版、文學、繪畫、音樂等機構協商合作，擬定鼓勵本土創作的方法，委員會還可配合各偏遠地區、離島、教育優先區、弱勢團體的不同需要，研議編列專款選薦優良讀物。

Q：是否有計畫整理兒童讀物編輯小組過去的出版品？

A：明年兒童讀物編輯小組即將走入歷史，教育部希望在那之前收集、典藏該小組歷年出版的兒童讀物，而該小組

與作家、畫家、音樂家已訂立出版約定，但作品尚未完成的各個契約，也會逐一履行。

Q：談談外界關心的成立相關科系，培養創作者的問題？

A：兒童讀物的對象是一個活生生的、具有無窮發展性與無窮接受性的個體（孩童），創作者必須有彈性、肯動腦筋，創作者不能限定、窄化小讀者們一定要看什麼。關於教育部是否主導成立兒童讀物創作的相關科系，由於大學目前是交由各校視社會需求，自行決定設立何種科系，自行決定設立何種科系，再向教育部申請核准，因此教育部無權指示各校成立何種科系，但新成立的委員會，仍將研議其他方法扶植本土創作。

訪談最後，黃榮村部長特別強調，設立兒童讀物委員會，教育部絕對不存任何成見，會開放各界共同討論如何運作，期盼能夠為兒童重新建設出一個更寬廣的閱讀天空，因為，自由的心靈才能真正地閱讀。（見《中國時報》2002.05.19開卷版）

兒童讀物編輯小組在裁撤前，於2002年12月27日自行辦理「惜別私茶會」，於是乎有38年歷史的兒童讀物編輯小組，就在離情依依與感情激動中走入歷史。這是部長決策，已是無可挽回的事實。

針對「惜別私茶會」部分人士的批評，教育部次長吳鐵雄的回應如下：

　　針對部分兒童編輯小組委員批評教育部長黃榮村，指其為兒童讀物殺手一事，教育部次長吳鐵雄昨晚回應指出，兒童讀物編輯小組本來就沒有「經費」，那是數十年前美援時代美國捐資成立一筆基金，擬以孳息送童書給台灣小朋友。由於當時市面上的兒童讀物不多，教育部才成立編輯小組編書。

　　吳鐵雄說，該小組相關編輯成員因非教育部正式人員，其薪水都是由獲得書的小朋友每人交十五元來支付。前任部長曾志朗覺得此舉不適當，長期由基金支付委員薪水也不是長久之計，因此裁示要討論該小組存廢。黃榮村任部長後，決定解散小組，基金孳息未來將買書給偏遠地區小朋友。（見《中國時報》2002.12.28，14版，記者江昭青報導。）

　　部長承諾照顧偏遠地區學童的閱讀資源。90年度在「全國兒童閱讀實施計畫」下，有童書三百，發送全國717所偏遠及離島地區國民小學，並隨送《童書三百聊書手冊》（低、中、高各一冊，91年9月教育部出版。）91年度則全面送書到全國二千六百多所小學。

　　部長亦允諾成立兒童讀物委員會，並宣稱已請次長范巽綠負責規劃成立「兒童讀物委員會」（見《國語日報》2002.03.15）

　　如今，所謂「兒童讀物委員會」，卻只聞樓梯響，不見人下來。又所謂的選書與採購，亦引人質疑。於是，有關「兒童讀物編輯小組」相關的種種事宜，亦仍值得我們深思。因此，徵得李南衡先生同意，將其當時以電子郵件傳送給教育部的建言，全文引錄如下：

一、關於兒童讀物編輯小組存廢決定問題

　　答案是：不宜廢掉。

　　理由：

甲、社會會文化著想：目前國內民間出版社為求利潤存活，為節省製作成本，寧可進口外國兒童圖書，翻譯出版，而不願投資出版國人的作品。常此以往，對歷史、文化、乃至價值觀念的「詮釋權」，完全落入外國人手裡，是社會、文化的一大危機。

乙、兒童著想：如同電視需要「公共電視台」那樣，「兒童讀物編輯小組」的存在，可以不考慮商業市場，而製作出民間出版社不願意出版、不可能賺錢的、優良的、單本的、平裝的、價廉的兒童讀物。

丙、為本國兒童讀物作家及兒童讀物插畫家著想：如果照目前商業市場取向的出版情況延續下去，台灣很不可能培養更好更多的兒童讀物作家及插畫

家。

二、關於「兒童讀物編輯小組」今後的工作問題

甲、「中華兒童百科全書」應修訂出版

1. 由「兒童讀物編輯小組」編輯出版的「中華兒童百科」內容很好，嘉惠很多當年的兒童。可惜最後一冊出版距今已逾十五年之久。（第一冊出版日期是民國67年4月4日，最後一本則是民國75年4月30日）。許多內容已不合時宜，每過一段時間後就應該出版修訂版，就像外國的各種百科全書那樣。

2. 當年編輯「中華兒童百科全書」從第一冊至最後的第十四冊，出版時間約隔八年之久，似嫌過久。本百科全書的修訂出版，應於三年內編輯印刷完成，即每年完成五冊。

3. 如同當年編輯「中華兒童百科全書」一樣，聘請各領域的專家學者為編輯委員，增加、刪除、修訂百科全書的內容。

4. 重新修訂：減少舊版以「中華歷史文化」為重心的內容，增加以台灣為重心的內容。

5. 「中華兒童叢書」編輯當時，並不太重視智慧財產權問題，當時很多照片都以翻版的方式取得。修訂版的百科全書，每一張照片、圖片都應考慮到版權問題。

6. 本百科全書的書名可更改為「我們的兒童百科全

書」。因該編輯小組一直出版「我們的兒童雜誌」，而該雜誌似可以停刊。

7. 「我們的兒童百科全書」應有3名文字編輯、1名美術編輯，總編輯1名。

8. 稿源：一律約稿。

9. 國小及國中每校贈送乙套，或每年級贈送乙套，或每三～五班贈送乙套，或每班贈送乙套，視經費多寡而定。

10. 分發給各學校之外，也可以考慮零售，以合理的價格供家長選購。

11. 十四冊全部編輯印刷的同時，應出版百科的CD版。

乙、「中華兒童叢書」應持續出版問題

1. 背景：三十多年來，「中華兒童叢書」一直維持相當高的水準，無論是文字或插畫的內容，都居於台灣兒童圖書的領導地位。又能普及發行到每個小學校，嘉惠兒童不分都市與鄉村。目前台灣出版兒讀物的民間出版社，為考慮銷售市場大都傾向出版外國讀物的翻譯本，即使出版國內的作品，也多以套書及精裝書為主，少單本或平裝本書籍，價格當然較昂貴，不是一般家庭所能負擔得起的。「兒童讀物編輯小組」歷年來出版好書，而且可以發送到每個小學裡面，供學童閱讀。提升全國的學童閱讀水準。

2. 「兒童讀物編輯小組」歷年來出版讀物的內容，雖然只分人文及科學二大類，其實都能兼顧人文、自然、藝術、科學，各領域都沒有偏廢。深淺程度分小學高年、中年和低年級，和不定期出版的幼兒圖畫書四種讀物。今後仍應照舊持續出版，且為因應九年一貫教育，應增加為國中生準備的「少年」讀物。台灣目前適合國中生閱讀的讀物最少，非常有必要由編輯小組編輯出版優良的「少年」讀物。

3. 「兒童讀物編輯小組」歷年來培養出許多一流的兒童讀物作家和插畫家，對提升台灣兒童文學的水準，功不可沒。

4. 出版物分發到全國每一個國中、國小的每一班。任何偏遠地區的國中、國小學生都能閱讀到優良的讀物。

5. 除分發給各學校之外，也可以合理價格零售。

6. 舊名稱「中華兒童叢書」名稱可改為「我們的幼年叢書」、「我們的童年叢書」和「我們的少年叢書」。（因為該編輯小組出版「我們的兒童雜誌」）

7. 學前幼兒、國小低年級、國小中年級、國小高年級，每一組應有文字編輯1名、美術編輯1名。國中組編輯2名、美術編輯1名。總編輯1名由兒童百科總編輯兼任。

8. 稿源：約稿和徵稿二種並重。

9. 出版：每組每月出版叢書一冊，大致分為人文和科學

二大類輪流出版，人文包括文學、歷史、地理等；科
學包括自然科學、科技等。也就是說該編輯小組每個
月出版4冊，一年一共20冊叢書。

10. 每一本叢書出版的同時，應出版CD版，以供老師做
補充教材之用。

三、教育部應管理「兒童讀物編輯小組」

甲、該讀物編輯小組應正名為「教育部兒童少年讀物編
輯小組」。

乙、為讓編輯小組工作順利進行，應隸屬於教育部，以
便在台北就近監督管理。

丙、目前由中部辦公室主其事，效率較差。因為編輯小
組在台北，大部分撰稿繪稿者也都在台北，印刷廠
也大都在台北，公文往返費時費力。

丁、該編輯小組的工作人員目前全為約聘人員，每年一
聘。

戊、應由教育部專責單位與原有編輯小組工作人員懇
談，瞭解他們對今後工作內容與工作方式有那些意
見。以他們的豐富經驗，想必有很多很好的想法。
也順便可瞭解他們的去留態度。

參考書目

一、論述專書（依出版時間順序排列）

兒童讀物研究，張雪門等著，台北市：小學生雜誌畫刊社，
　　1965.04。

國語及兒童文學研究，翟述祖主編，台中市：台中師範專科
　　學校，1966.12。

兒童文學週刊合訂本第一輯，馬景賢主編，台北市：國語日
　　報附設出版部，1974.07。

淺語的藝術，林良著，台北市：國語日報社，1976.07。

兒童文學週刊合訂本第二輯，馬景賢主編，台北市：國語日
　　報附設出版部，1974.07。

中華民國台灣地區兒童期刊目錄彙編，洪文瓊策劃主編，台
　　北市：中華民國兒童文學學會，1989.12。

（西元1945～1990）華文兒童文學小史，洪文瓊主編，台北
　　市：中華民國兒童文學學會，1991.05。

（西元1945～1990）兒童文學大事紀要，洪文瓊主編，台北
　　市：中華民國兒童文學學會，1991.06。

中華兒童叢書的管理與利用之研究，高美惠著，高雄市：三
　　民國小印行，1991.06。

中華民國台灣地區兒童文學工作者名錄，邱各容等編輯，台

北市：中華民國兒童文學學會，1992.11。

兒童文學與兒童讀物的探討，林武憲著，彰化縣：彰化縣立
　　文化中心，1993.06。

台灣兒童文學史，洪文瓊著，台北市：傳文文化事業有限公
　　司，1994.06。

兒童文學史料初稿(1945～1989)，邱各容著，台北市：富春
　　文化事業股份有限公司，1999.01。

台灣兒童文學手冊，洪文瓊編著，台北市：傳文文化公司，
　　1999.08。

台灣(1945～1998)兒童文學100，林文寶主編，行政院文化
　　建設委員會，2000.03。

台灣（1945～1998）兒童文學100研討會論文集，林文寶主
　　編，國立台東師院兒童文學研究所，2000.03。

彩繪兒童又十年──台灣（1945～1998）兒童文學書目，林
　　文寶策劃，台北市：幼獅文化事業股份有限公司，
　　2000.06。

陳梅生先生訪談錄，陳梅生口述，國史館出版，2000.12。

兒童文學工作者訪問稿，林文寶主編，台北市：萬卷樓圖書
　　有限公司，2001.06。

二、政府與民間機構出版品

第一期中華兒童叢書簡介，台灣省教育廳兒童讀物編輯小組
　　主編，台灣省教育廳，1971.04。

第二期中華兒童叢書簡介，台灣省教育廳兒童讀物編輯小組
　　　主編，台灣省教育廳，1978.12。

第三期中華兒童叢書簡介，台灣省教育廳兒童讀物編輯小組
　　　主編，台灣省教育廳，1983.05。

第四期中華兒童叢書簡介，台灣省教育廳兒童讀物編輯小組
　　　主編，台灣省教育廳，1986.09。

優良中華兒童叢書簡介，台灣省教育廳兒童讀物編輯小組主
　　　編，台灣省教育廳，1990.11。

第五期中華兒童叢書簡介，台灣省教育廳兒童讀物編輯小組
　　　主編，台灣省教育廳，1991.10。

第六期中華兒童叢書簡介，台灣省教育廳兒童讀物編輯小組
　　　主編，台灣省教育廳，1998.01。

行政院新聞局第三次推介優良中小學生課外讀物清冊，行政
　　　院新聞局印行，1985.06。

行政院新聞局第五次推介優良中小學生課外讀物清冊，行政
　　　院新聞局印行，1987.07。

行政院新聞局第六次推介優良中小學生課外讀物清冊，行政
　　　院新聞局印行，1988.07。

行政院新聞局第七次推介優良中小學生課外讀物清冊，行政
　　　院新聞局印行，1989.06。

行政院新聞局第八次推介優良中小學生課外讀物清冊，行政
　　　院新聞局印行，1990.06。

行政院新聞局第九次推介優良中小學生課外讀物清冊，行政

院新聞局印行，1991.06。

行政院新聞局第十次推介優良中小學生課外讀物清冊，行政
　　院新聞局印行，1992.06。

行政院新聞局第十一次推介優良中小學生課外讀物清冊，行
　　政院新聞局印行，1993.07。

行政院新聞局第十二次推介優良中小學生課外讀物清冊，行
　　政院新聞局印行，1994.06

行政院新聞局第十三次推介優良中小學生課外讀物清冊，曾
　　瑾瑗、王思迅主編，行政院新聞局，1995.06。

行政院新聞局第十四次推介中小學生優良課外讀物清冊，曾
　　瑾瑗、陳淑箴、王思迅主編，行政院新聞局，
　　1996.07。

行政院新聞局第十五次推介中小學生優良課外讀物暨第二屆
　　小太陽得獎作品，王麗婉、蔡美俐、王思迅主編，行政
　　院新聞局，1997.07。

行政院新聞局第十六次推介中小學生優良課外讀物暨第三屆
　　小太陽得獎作品，謝美裕、項文苓主編，行政院新聞
　　局，1998.09。

行政院新聞局第十七次推介中小學生優良課外讀物暨第四屆
　　小太陽得獎作品，項文苓主編，行政院新聞局，
　　1999.10。

行政院新聞局第十八次推介中小學生優良課外讀物暨第五屆
　　小太陽得獎作品，項文苓主編，行政院新聞局，

2000.12。

行政院新聞局第十九次推介中小學生優良課外讀物暨第六屆
　　小太陽得獎作品，項文芩主編，行政院新聞局，
　　2001.12

行政院新聞局第二十次推介中小學生優良課外讀物暨第七屆
　　小太陽得獎作品，劉秋媛主編，行政院新聞局，
　　2002.12。

一九九一優良兒童讀物「好書大家讀」手冊，桂文亞策劃、
　　主編，民生報、中華民國兒童文學學會聯合編印，
　　1993.02。

一九九二優良圖書「好書大家讀」手冊，管家琪主編，中華
　　民國兒童文學學會編印，1993.08。

一九九三優良童書指南，管家琪主編，中華民國兒童文學學
　　會編印，1994.04。

一九九五優良少年兒童讀物指南，曹正芳主編，中華民國兒
　　童文學學會編印，1996.03。

一九九六兒童讀物‧少年讀物好書指南，馮季眉主編，「好
　　書大家讀」工作小組編印，1997.03。

一九九七兒童讀物‧少年讀物好書指南，馮季眉主編，「好
　　書大家讀」工作小組編印，1998.03。

一九九八兒童讀物‧少年讀物好書指南，謝玲主編，「好書
　　大家讀」工作小組編印，1999.03。

二OO二少年讀物‧兒童讀物好書指南，于玫等編，台北市

立圖書館出版，2003.04。

三、學位論文

兒童讀物插畫表現技法之創作研究，許佩玫撰，國立台灣師
　　範大學美術研究所碩士論文，1992.06。

台灣兒童圖畫書發展研究（1945～2001），賴素秋撰，國立
　　台東師範學院兒童文學研究所碩士論文，2002.06。

曹俊彥與台灣圖畫書研究，胡怡君撰，國立台東師範學院兒
　　童文學研究所碩士論文，2002.06。

台灣兒童期刊中的創作童話研究——以兒童的雜誌為例，國
　　立台東師範學院兒童文學研究所碩士論文，2002.08。

四、期刊、雜誌

給孩子一個親切的世界——讀「讓路給鴨寶寶們」後的一些
　　話，林海音撰，收錄於《兒童讀物研究》，頁121～
　　126，台北市：小學生雜誌畫刊社，1965.04.04。

兒童文學研究，石德萊講授，林守為、劉惠光、鄭蕤筆記，
　　收錄於《國語及兒童文學研究》，頁81～96，1966.12。

中華兒童叢書內容的價值分析，吳英長撰，收錄於《台東師
　　專學報》第九期，頁189～263，1981.04。

中華兒童百科全書編印旨趣，林來發撰，收錄於《台灣教
　　育》，第三九九期，頁13～14，1984.03。

推動台灣兒童圖書插畫的手，曹俊彥撰，收錄於《洪建全兒

童文學創作獎——十五年的回顧與展望》，無頁碼，台
　北市：洪建全教育文化基金會，1989.01。

兒童文學的「掌門人」，林武憲撰，文訊第四十三期，頁106
　～108，1989.05。

我所知道的潘「先生」，曹俊彥撰，文訊第四十三期，頁109
　～110，1989.05。

屬於中國兒童的「中華兒童百科全書」，教育廳兒童讀物編
　輯小組提供，收錄於出版界第二十四期，頁20～23，
　1989.08。

台灣兒童文學的建構與分期，林文寶撰，收錄於《兒童文學
　期刊》第五期，頁6～12，台北市：天衛文化圖書有限
　公司，2001.05。

五、網路資源

教育部中華兒童叢書電子書網
　　　http：//smail.mingdao.edu.tw/kidbooks/
台灣書店網站www.tbs.org.tw
http：//www.books.com.tw/exec/publisher/001/taiwan
行政院文建會網站http：//www.cca.gov.tw/book/taiwanmar-
　　　ket/1999-521.htm
台北市立圖書館http：// www2.tpml.edu.tw/opec/per-book.htm

附　錄　一

「兒童讀物編輯小組」的歷史書寫
與徵文活動計畫書

壹、前言

　　一九六四年，聯合國教育科學文化組織為協助中華民國發展國民教育，由聯合國兒童基金會提撥一百萬美金，與教育部簽約，由台灣省政府教育廳執行推動四項五年計畫，包括兒童讀物出版計畫、國教輔導計畫、科學示教車計畫與國民學校兒童就業性向輔導計畫。其中，聯合國兒童基金會提供五十萬美金，協助執行兒童讀物出版計畫，由台灣省政府教育廳配合，向全省學童徵收兒童讀物費，設置兒童讀物出版基金管理委員會，並成立兒童讀物編輯小組。當時，兒童讀物出版計畫係由省教育廳第四科承辦，曾任教育部常務次長—陳梅生，於一九六一年起，擔任台灣省教育廳第四科（主管國民教育）科長，遂成為負責此項兒童讀物出版計畫的重要推手。

　　兒童讀物編輯小組的成立，因應當時社會的需要，自然有其歷史背景之因素。然而，隨著時代發展與因應潮流趨勢，其所扮演的角色與發揮之功能，歷經階段性轉換，已被

迫改變其現況與未來走向。兒童讀物編輯小組至年底可能面臨裁撤或轉型，最後走入歷史的命運，但它所出版的《中華兒童叢書》、《中華兒童百科全書》、《兒童的雜誌》、《中華幼兒叢書》等兒童讀物，卻在台灣兒童文學創作及出版上，發揮了深遠的影響與貢獻。

貳、活動背景

推廣兒童閱讀活動，是一件刻不容緩的希望工程。近年來，不管是政府或是民間，對於兒童閱讀及相關讀書會的活動，皆投入大量的心力，不遺餘力地倡導。除了家長、學校、社會、大眾傳播媒體等等，居中扮演重要的角色之外，課外讀物的「質」與「量」的提升，也是重要關鍵因素之一。而處於整體大環境重構新體制、新價值，社會求新求變的現階段，因應這股日趨興盛的閱讀風氣，九〇年代中後期，台灣兒童讀物出版的潮流又是如何呢？洪文瓊於〈九〇年代中後期台灣童書出版管窺〉一文中，認為「如此時代大環境，深深影響台灣的文化出版事業，特別是與時代脈動息息相關的童書出版上」。他進一步闡述：「……九〇年代中後期，台灣童書出版邁向更多元化、國際化、本土化與視聽化，基本上即是受到台灣內外社會大環境的影響。」

回顧台灣兒童文學發展的歷史，從萌芽、茁壯生長、到現今的生機蓬勃，可以很清楚的看出，本土兒童文學創作與出版，是從無到有，從有到多，再從「量多」到「質精」的

階段。其中，幾項具有指標象徵性意義的事件出現，對台灣兒童文學的發展，具有一定的啟迪作用。一九六四年，台灣省教育廳在聯合國兒童基金會的協助下，成立「兒童讀物編輯小組」，隨後陸續幾年，定期出版各期《中華兒童叢書》，配發送至台灣地區的國民小學各班級，在那個物資極度缺乏的六〇年代裡，曾經伴隨很多小學生在求學階段的成長，更可能是許多人小時候第一次接觸的課外讀物。迄今兒童讀物編輯小組已成立三十八年，出版九百多冊《中華兒童叢書》及一系列《中華兒童百科全書》、《兒童的雜誌》、《中華幼兒圖畫書》等兒童讀物，保留大量早期的本土創作。洪文瓊在《台灣兒童文學手冊》中，曾就兒童文學發展的歷程，選定其中具有深遠影響和對未來具開創性意義的事件，列為重要觀測指標，而省教育廳「兒童讀物編輯小組」的成立，則被列為影響台灣近半世紀兒童文學發展的十五樁大事之一。（頁70）他並於《（西元1945～1990）華文兒童文學小史》書中進一步闡述：「台灣兒童文學創作和編輯理念，跟傳統有比較大幅度的提昇，是在一九六四年以後，一九六四年是台灣經濟開始起飛的第一年，這一年台灣省教育廳在聯合國兒童基金會資助下設立了『兒童讀物小組』，聘請專家來台指導。……編輯小組開啟台灣進入現代兒童文學的先河。」（頁7～8）

　　然而，隨著時代脈動前進，社會發展快速變遷，到了知識愈趨專業分工的二十一世紀，兒童讀物編輯小組和所出版

的兒童讀物，也面臨市場機制開放及政策變遷，重新評估檢
討的考驗。原隸屬於台灣省教育廳的兒童讀物編輯小組，在
歷經一九九九年台灣省政府功能業務與組織調整，實施精省
決議時，曾引發其存廢爭論。當時教育部長曾志朗，極力肯
定兒童讀物編輯小組對推動兒童閱讀的貢獻，以及成立三十
幾年來的出版成就與口碑，決定留存編輯小組，並重新研議
其定位、運作形式等。（《民生報》，文化新聞A7版，
2000.11.04）二〇〇二年四月，新任教育部長黃榮村以「時
代已經改變，沒有存在的意義」為由，決定在二〇〇二年底
裁撤兒童讀物編輯小組。

　　因應當時社會環境的需要，兒童讀物編輯小組的成立，
自然有其歷史背景之因素。然而，隨著時代發展與因應潮流
趨勢，其所扮演的角色與發揮之功能，歷經階段性轉換，亦
可能被迫改變其現況與未來走向。兒童讀物編輯小組在二〇
〇二年年底能面臨裁撤或轉型，最後走入歷史的命運，但它
所出版的《中華兒童叢書》、《中華兒童百科全書》、《兒童
的雜誌》、《中華幼兒叢書》等兒童讀物，卻在台灣兒童文
學創作及出版上，發揮了深遠的影響與貢獻。自一九九九年
起，由行政院文建會主辦，台東師範學院兒童文學研究所承
辦的「台灣（1945～1998）兒童文學100」評選活動中，決
選出一九四五年至一九九八年共一百零二本代表台灣兒童文
學的優良作品，兒童讀物編輯小組所出版的《中華兒童叢
書》，也有十本書獲得入選，廣受好評。《兒童的雜誌》自

一九八六年創刊以來，屢獲金鼎獎及小太陽獎之獎勵，可見兒童讀物編輯小組歷年來所出版的部分優良兒童讀物，即使時間距離久遠，仍能通過時代的淘鍊，顯現出其不可抹滅的文學價值。

現今兒童讀物出版市場逐年蓬勃發展的同時，大量翻譯、改寫自國外的兒童讀物出現在市場上，家長與孩子有更多機會做選擇，但源自於台灣早期本土創作、出版的兒童讀物作品，往往容易成了被忽視的部份。本活動企圖以一九六四年兒童讀物編輯小組成立與發展為基礎，從早期創作的兒童讀物出發，回顧當時台灣物資缺乏，經濟剛起步的年代裡，這塊土地上的兒童文學工作者，如何為孩子們默默的付出，編印優良的兒童讀物創作，這些相關的文獻資料，可以說是台灣珍貴的文化資產。

參、活動目的

一、有助於台灣早期兒童讀物出版相關史料的整理與搜集，進而建構台灣兒童文學重要階段發展之樣貌與輪廓。特別是六〇年代兒童讀物編輯小組的成立，由官方系統帶動的革新，在往後的兒童讀物創作與編輯上，所展現時代意義與價值。

二、有助於保存本土創作的優良兒童讀物，並對台灣兒童文學階段發展有具體認識。《中華兒童叢書》迄今已出版至第八期，共九百餘冊，早期從事兒童讀物編輯，一切物資

條件，包括印刷、編輯等技術，仍屬於相當簡陋的地步，但編輯者及文、圖創作者勇於嘗試創作技巧，一本本平裝，部分彩色印刷的兒童叢書，不乏可流傳久遠的佳作，或具有反映時代之意義與特色。編輯小組其他的出版品，配合時代潮流演進，顯現其重要性和影響力。透過本活動的歸納整理，進而引發大家重視，而努力保存早期本土兒童文學作品之原創性風貌，珍視自我的文化資產。

三、藉此機會回顧與檢視本土兒童讀物的創作流風與軌跡，有助於未來台灣兒童文學史的撰寫。由一系列本土創作兒童讀物之內容，呈現早期台灣社會變遷的種種面貌。也讓身為e世代的新新人類，有機會重新領略早期有心從事兒童文學創作、編輯、出版工作者，其默默為台灣兒童奉獻心力的歷程記錄。

四、在快速的高科技時代，眩目的聲光世界中，古老樸拙的溝通形式─文字和書本，卻重新成為聚光焦點。從英、美到日本、紐澳，各國都在積極推動兒童閱讀運動，新一波的知識革命正悄然開展。當世界各國都在為下一代進入知識世紀做準備時，台灣的教育單位更不能置身事外；同時，更必須關注到文化傳承與開展的事實。

肆、活動方式

以「兒童讀物編輯小組」的歷史回顧及相關徵文為主。相關資料與文獻，請教育部提供第一手資料。

一、出版「兒童讀物編輯小組」的歷史書寫，約為150頁～200頁，內容含「兒童讀物編輯小組」的成立背景、宗旨、發展沿革及其出版品、相關人物的訪談紀錄，及相關資料與照片。

二、徵文

讓社會大眾，尤其是家長、教師，能更關心教育。

㈠主題：

　1.閱讀（或教學）中華兒童叢書的心得或感想。

　2.與中華兒童叢書之因緣。

㈡字數：一千八百字至二千字為原則（歡迎附相關圖片）。

㈢獎金、獎額

　1.入選50篇，每篇獎金壹萬元。

　2.應徵作品如未達水準，得由過半的決審委員決議獎項從缺。

㈣參選規定：

　1.入選作品以「篇」計，參選作品以每人一篇為限。

　2.錄取名額得視參選作品水準而增減之。

　3.參加者年齡限制為十八歲以上學生、社會人士、家長及教師。

㈤收件：即日起至五月三十一日止（郵件需在截止日前寄達），將稿件掛號郵寄「950台東市中華路一段684號國立台東師範學院兒童文學研究所收」（信封上加

註「兒童讀物寫作小組徵文活動」等字樣）。

㈥評審：

　　1. 初審：由承辦單位聘請初審委員評選之。

　　2. 複審：由承辦單位聘請複審委員評選之。

　　3. 決審：由承辦單位遴聘決審委員評選之。

㈦揭曉：預計於七月中旬揭曉。得獎名單將在報紙媒
　　體、國立台東師院兒童文學研究所網站公佈
　　http://www.ntttc.edu.tw/ice，並專函通知。

㈧參選須知：

　　1. 作品需以A4直式，橫書14號細明字體繕打。作品
　　　需列印五份，不得署名、加註任何記號或圖畫，以
　　　便彌封。

　　2. 作品五份需裝訂，並附報名表（如附表）別於首頁
　　　上。

　　3. 參選稿件一律不退稿，請自留影印本。

　　4. 得獎作品之著作財產權為原創作者與教育部共有，
　　　原創作者必須簽署同意書，承諾不對教育部行使著
　　　作人格權。教育部有優先出版權（初版三千冊）或
　　　公布於教育部、國立台東大學網站，不另計稿酬，
　　　再版時可支定價百分之八版稅。如不同意者，請勿
　　　參與徵選。如經主辦單位介紹發表或出版，其稿
　　　費、版稅為作者所有。

　　5. 參選作品以未曾發表、出版或獲獎者為限，且不得

有抄襲、翻譯、改寫之情形；如經證實，除消除得
獎資格，追回獎金、獎狀外，作者並應自負法律責任。
6. 報名表：如附表。

伍、活動宣傳

發文並郵寄宣傳海報給各大專院校、各縣市教育局，請
其發文至各中小學配合推廣閱讀活動。同時在各大報紙媒體
發佈相關新聞稿，並傳播至相關的文化團體，期涵納更多的
創作因子。

利用網際網路無遠弗屆的特性，在兒童文學研究所及相
關兒童網站發佈消息。同時利用電子郵件建立各大新聞、媒
體傳播、全國教育局、中小學校的聯絡網，直接公佈活動消
息。在結合傳統媒體及新興媒體等多管其下的宣傳策略，必
能達到預期的宣傳目標。

陸、活動流程與進度（92年度，時間6個月）

項目 ＼ 進度／月	一	二	三	四	五	六
相關訊息的發佈	▬	▬	▬	▬	▬	▬
收集相關資料	▬	▬				
研讀相關資料，擬訂書寫內容與方式並撰寫之	▬	▬	▬	▬		
徵文收件彌封	▬	▬	▬			
徵文審查				▬		
編印徵文集					▬	▬
活動結案報告						▬

柒、預期效果

一、了解兒童讀物編輯小組成立的緣起背景、歷史沿
　　革、發展現況，及與台灣兒童文學發展的影響與貢
　　獻。

二、了解早期兒童讀物編輯小組成立及所出版的兒童讀
　　物相關文獻資料皆為台灣兒童文學發展重要階段之
　　史料。

三、了解兒童讀物編輯小組所出版的作品—《中華兒童
　　叢書》、《中華兒童百科全書》、《中華幼兒叢
　　書》、《兒童的雜誌》，《中華幼兒圖畫書》，呈現
　　早期本土兒童讀物之特色。並進一步了解兒童讀物
　　編輯小組隨時代趨勢與社會發展變遷，其所扮演的
　　角色與功能之轉變。

四、務實了解兒童閱讀的意義，進而能有歷史記憶，且
　　更具有文化傳承的實際意義，所謂立足本土，放眼
　　天下。

【附表】

兒童讀物編輯小組徵文活動報名表

					作品編號（作者請勿填寫）	
	作品名稱					
作 者 資 料	姓名		性別	□男 □女		
	身份證字號		出生年月日	年 月 日		
	通訊地址					
	詳細戶籍地址 （包括鄰里等）					
	聯絡電話		傳真			
	電子信箱		行動電話			
	版權同意書 （務必填寫）	本人茲同意參加「兒童讀物編輯小組徵文活動」，得獎作品的著作財產權與教育部共有，並同意不對教育部行使著作人格權，教育部有優先出版或公布於教育部、台東大學網站的權利，不另計稿酬。 　　　　　　　　　　　　　　　　　　　著作人：　　　　　　（簽名）				

附錄二

兒童文學工作者訪問稿

爲兒童文學點燈——陳梅生專訪

地　　點：台北市和平東路陳公館

日　　期：一九九九年一月二十三日

時　　間：上午九點～十一點半

訪問者：吳聲淼

左起：吳聲淼、陳梅生

　　提起陳梅生，大家都知道他和台灣兒童文學的發展，有著十分密切的關係。一九四九年他在北師附小任職，從事基層國民教育工作，做過學生對兒童讀物興趣的調查研究。後來調升為國小校長，期間曾主編過兩本兒童雜誌：《中國兒童週報》和《學園雜誌》。一九六一年受命為教育廳第四科科長，稍後負責承辦「國民教育改進五年計畫」，成立了「兒童讀物編輯小組」。一九七一年在國民學校教師研習會主任任內，成立「兒童讀物寫作研究班」。一九八一年在高雄市政府教育局長任內，又率先輔導成立「高雄市兒童文學寫作學會」。這些事，就兒童文學的發展史而言，舉足輕重，關係匪淺。

──聽說您早期曾主編過兒童雜誌，不知詳細的情形如何？

　　我本身也是小學老師，後來當了龍安國小校長，專長是國民教育。年輕時和大家一樣，希望能寫點東西。我和我太太是大陸中山大學教育系的同班同學，到台灣來之後，在北師附小做老師，以前在學校修過圖書館學三個學分，教授是杜定友先生，他現在已經過世了，他發明了杜氏的分類法。我於一九四九年暑假到附小，名義上是教導主任兼輔導研究部主任，發覺圖書館的書有點亂，我就按圖書分類法做整理，一邊整理一邊看書，看了格林童話、安徒生童話等書，開始接觸兒童讀物。

　　在北師附小時，大安區教育會包含有大安國小、龍安國小、幸安國小。大安區教育會的理事提議編雜誌，是給大安

區幾所國民學校小朋友看的兒童雜誌，名為《兒童雜誌》，由我擔任主編。那是一份完全義務性質的工作，沒有稿費，是三十二開本一張報紙的刊物，但只出版了幾期。後來在一九五一年又編了《中國兒童週報》，是由十個人所出資，包括台北師範學校校長唐守謙、台北師範附小校長王鴻年等十人，每個人出五千元，合資一萬元。十人中還有阮日宣，是《聯合報》記者，也是我高中同班同學；羅慧明，師範大學畢業，是一位美術家，創作《大拇指漫畫》；林國樑，師範大學畢業，台北師範教授，是一位國語文專家。當時的《國語日報》是兒童報紙，但《中國兒童週報》則是針對兒童的看法和想法所編的兒童週報，在「國語日報社」印刷的，因為只有那兒才有注音印刷。週報的發行量在十一週內就發行一萬一千份。第一版是兒童國家大事；第二版是童話小說；第三版是小故事和大拇指漫畫，是給低年級看的，第四版是兒童園地。週報賣五毛錢一張，但是沒計算中間商的利潤，沒人願意送，遠地訂戶又收不到錢，所以雖然出版成功，卻因行銷而失敗。然而對我的人生而言，《中國兒童週報》卻是一件很值得紀念的事。

　　當時台北市教育局長吳石山先生，是留學日本的本省籍前輩教育家，他退休之後，和大家合辦了一份《學園月刊雜誌》，亦由我擔任主編，只辦了約半年，每期分上下冊，和課本內容相關，有些課本作業在後面，前面則是兒童故事等。

　　雖然辦了三種刊物，但對我來講都是失敗的經驗，因為我們沒有「錢」也沒有「閒」，銷路是有，但行銷卻都不成功。

——一九六四年先生擔任教育廳第四科科長，編印了《中華兒童叢書》，請問您的作法及依據為何？

　　我在小學擔任四年教師，三年校長，後來到師範大學視聽教育館做課程研究員。在這期間，派我出國進修，在「美援視聽教育」名下拿了碩士學位。當時的省政府教育廳廳長是劉真先生，那個時候要找一位科長，大概因我是小學教師又多了一個碩士學位，也是一九五○年高考及格，蒙劉廳長的青睞請我當教育廳的第四科科長，第四科當時主管三項業務：國民教育、地方教育行政及師範教育。

　　美國在一九六四年覺得台灣的情況已經很好，所以在那年就停止了美援。之後，聯合國中有個兒童基金會（UNICEF），對台灣的兒童有很大的幫助，當年小朋友感染砂眼的情形很厲害，基金會幫助學童防治砂眼的計畫，使罹患率由七四％降至七％，防治工作做得非常成功；還有食鹽加碘計畫，我們台灣的鹽缺乏碘的成分，這樣會使人得大脖子病的。這個計畫的支持人，名叫程怡秋。一般聯合國的人員都不會派駐在他的母國，唯獨他個人例外，他是中華民國的國民卻派駐在台灣，這個人對國家很有貢獻。美援停止後，他曾幫忙衛生處、教育廳的衛生教育計畫，有一天，大約是一九六一年，他問我說：「陳科長，四科有什麼計畫好

合作的嗎?」我回答說:「出版兒童讀物可不可以呢?」沒
想到他竟然回答說:「可以呀!」「那我們就談談看!」他
很用心,回到台北後就打電報到曼谷聯合國遠東區總部主任
那兒,問起:「中華民國要辦兒童讀物,兒童基金會可以不
可以幫助?」這位主任名叫肯尼,自己在美國辦過出版物,
對出版工作有經驗,也極有興趣,所以很熱心,一口便答應
了。

六○年代我國的兒童讀物大都因陋就簡,那時只要有注
音符號就好,要做到世界級的兒童讀物是很辛苦的。因為我
在美國修過三學分的兒童文學,看到他們的兒童讀物印製得
相當精緻,可以代表一個國家的實力。因為印刷條件,包括
紙張、裝訂等,每一樣都跟科技有關,從出版品中我們可以
發現這個國家的科學發展到達什麼程度。例如在美國有一本
「兒歌」,居然有八十七種版本之多,出版的形式相當多樣
化,美國的兒童讀物是各式各樣都有的。我請程怡秋幫忙提
供紙張、印刷油墨、稿費,還有編輯人員工作費用等,也就
是說所有的錢都由他出。第一次計畫總經費是五十萬美金,
是一筆相當大的預算,其中兒童讀物便占了二十五萬美金,
因為兒童基金會工作的對象是兒童,所以當年規定有三方面
的內容,分別是科學、兒童文學及營養與健康三大類,一年
出三十二冊,兒童文學占一半,科學及營養與健康共佔另一
半,每大類都分低、中、高三個年段,完全以七彩印刷,從
全國最好的印刷廠中篩選出最好的十家來幫忙印刷,內容是

完全適合小朋友看的，取名為《中華兒童叢書》。編輯的人員找了五個人：總編輯是彭震球先生，當時他編的《學友》雜誌發行得很廣；林海音、潘人木兩位是大大有名的女作家；美術編輯是畫馬有名的曾謀賢先生；科學方面的專家則找從美援會工作退休的柯泰先生。當年一般外援計畫，有一個現象：美援存在，計畫存在；美援不存在，計畫也便不存在了。當時聯合國也要我們提出「相對基金」，但是我們政府拿不出來。所以當年想出一個辦法，那就是每位小朋友每學期交一塊錢。那時小學生約二四○萬，除掉窮苦和山地小朋友可以不繳，大約還有二○○萬，一年便有四○○萬的收入，靠這個「兒童讀物基金」才將問題解決。這個制度現在還存在，我個人覺得很高興。當年聯合國是和教育部簽約，由我們教育廳執行，歷經了劉真、閻振興、吳兆棠、彭振球四位廳長，廳長們決定政策，我個人只負責執行而已。到了一九六四年才印製出來。第一批《中華兒童叢書》出版後，因為印得很有水準，大家都非常喜歡，省議員們也都很欣賞。

因為《中華兒童叢書》的版權屬於聯合國，所以等於沒有版權，曾被推廣到泰國、菲律賓等地。每年有一個世界出版物的展覽會的舉辦，《中華兒童叢書》還代表中華民國出版物展覽過好幾次哩！另外還有僑社，凡是有海水到的地方都有華僑，華僑社會一定有華文教育，他們一般都採用台灣的傳統繁體字，因為這樣，台灣變成了全世界華文兒童讀物

的供應地區。一九六八年我離開教育廳後，潘人木大作家繼續編了《兒童百科叢書》，現在何政廣總編輯又編了《兒童的雜誌》、幼稚園用書等，都有很好的口碑。去年「中華民國兒童文學學會」贈給我榮譽理事的頭銜，又為我們辦「千歲宴」活動，對我們是挺禮遇尊敬的，想不到當初「一學生繳一元」的制度，奠定今日的局面。

　　還有一項事情可以談，那就是一九六八年，台灣九年國民教育開始實施，蔣總統要求教科書要精編精印，但哪來的錢可以精印呢？於是我就提出教科書可以改為收費，因為憲法沒有規定免費供應教科書啊！憲法只規定窮苦者由政府供應教科書，所以教科書要收費，「羊毛出在羊身上」，印得貴便賣得貴，把教科書改為有價供應了，全台灣的印刷條件一下子提高了很多，許多印刷廠都由黑白改為彩色印刷。這時國小因為免試升學，小朋友的時間多了，可以看課外書籍，所以便有人編兒童讀物、兒童雜誌，彩色印刷印得很精美，所以一九六八年起兒童文學成長的環境便變好了。

兒童文學的長青樹——潘人木專訪

地　點：電話訪問

日　期：一九九九年三月十六日

時　間：上午十時～十一時三十分

訪問者：洪曉菁

左起：洪曉菁、潘人木

　　潘人木女士，遼寧省瀋陽市人，一九一九年（民國八年）生，本名潘佛彬。重慶國立中央大學畢業，曾在重慶海關任職，新疆任教。一九四九年舉家遷台。其中篇小說〈如夢記〉曾獲「中華文藝獎金委員會·小說創作首獎」；長篇小說《蓮漪表妹》及《馬蘭自傳》獲「中華文藝獎金委員會·文藝創作獎」。除了小說創作外，亦熱心兒童文學創作和編輯。一九六五年～一九八一年任「台灣省教育廳·兒童讀物

編輯小組」編輯、總編輯，曾主編《中華兒童叢書》四百餘
本，這些書在七〇、八〇年代左右經常被中央圖書館（現在
的國家圖書館）選為參加各種國際性兒童讀物展覽。此外，
潘先生還主編數十種兒童讀物，及台英社編譯的十六巨冊
「世界親子圖書館」；而她最為人稱道的是策畫、編輯國內
第一套純自製的兒童百科全書──《中華兒童百科全書》。

──請問您在什麼機緣之下踏進兒童文學的編寫工作？

　　我本來從事成人文學的寫作。子女上學後，有感於坊間
兒童讀物甚少，他們沒有優良的兒童讀物可以閱讀，國語課
本中適讀的課文又很少，而且那麼小的小孩就要應付考試，
十分辛苦，因此我想給他們一點精神食糧。恰巧當時教育廳
第四科陳梅生科長邀請我進入台灣省教育廳中華兒童讀物編
輯小組，為兒童編輯適合他們閱讀的讀物，我就答應了，從
此踏進兒童文學編寫工作。

**──請您簡單地說一下您所參與過影響當時台灣兒童文學界
　　的大事。**

　　我參與編輯的《中華兒童叢書》在成書之後，就免費配
發到各個學校給學生閱讀，每學期每人只要交一塊錢（後來
是五塊錢），就能看到優良的兒童讀物，這樣的影響是非常
深遠的。還有，當時的創作風氣非常低落，有一些老師很熱
心，但也沒有一些個講習，等於在黑暗中摸索一樣。後來教
育廳舉辦了「兒童讀物寫作研習班」，當時的任課老師有林
良先生、馬景賢先生、林海音先生、楊思湛先生、還有我。

有時是個別指導，有時是團體指導，大部分都是大班教學，但每一位老師仍要負責一對一或一對三的指導。我想這兩件事情——也就是兒童讀物編輯小組和兒童讀物寫作研習班——培養了許多作家和畫家，如今很多都能獨當一面了，成為有名的兒童文學家。而且其中有很多人在編寫教科書。我想他們之所以有今日的成就，多少是受到兒童讀物一些啟示或影響，提起了對兒童讀物寫作的興趣，而他們的努力，也改善了過去兒童讀物的形式與內容，使兒童讀物更具可看性。這其中聯合國兒童基金會幫我們很多。尤其是陳梅生先生，當時他是教育廳第四科科長，他的觀念很新，對推動這件事的貢獻很大。另外就是潘振球先生，他雖然是教育廳長之尊，但幾乎是每一、兩個月就和我們編輯小組同仁聚會一次，他的熱心我到現在還是很感激的。

——您策畫編輯的《中華兒童百科全書》，被林武憲先生譽為台灣百科全書的先鋒，請您談一談這套百科全書的編輯過程。

有一次，我去美國朋友家做客，看到朋友的小孩只要一有問題，就搬出百科全書來查，要什麼資料書中都有。當時我在想，美國的小孩真幸福，我們何不為台灣的孩子也編一套百科全書呢？於是我就提出這個構想，擬定計畫，並向教育廳申請批准。當時的教育廳長是許智偉先生，因為這個經費很龐大，這麼大的一套書，全部都要用彩色，是一套革命性的出版物，內容和外觀都是革命性的，也是一個革命性的

計畫，申請上去，一直很擔心，想不到他很快的就批准了。可是那時候整個編輯小組只剩下我和曹俊彥兩個人，我管文字部分，他管插圖和設計，我們不久就做成了樣本書，送到教育廳，當時教育廳有一位視察先生，認為組裡沒有一個總編輯不行，於是屢次地要我當總編輯，可是總編輯的責任很大，所以我就一直推。後來因為整個計畫與構思都是由我自己提出的，無總編輯不能推動，最後還是接下總編輯的工作。

——請您談談編輯《中華兒童叢書》和《中華兒童百科全書》的甘苦。

最初我們的兒童讀物編輯小組有一位外國顧問，記得我們編了一本講楊傳廣和紀政的書：《更高、更遠、更快》，他們兩個是台灣最傑出的體育家，一直到四十多年後的今天還沒有人能夠趕上，我們介紹他們也是應該的，可以鼓勵小孩上進。當時我們的書都已經印好了，但聯合國兒童基金會的中國顧問卻來跟我們說這本書不能夠發行，因為他們聽說楊傳廣的思想有問題。其實我們書中從來沒有講到意識的問題，我反駁說政治歸政治，體育歸體育，這兩位優秀的人一定要介紹，如果發生什麼問題的話，我負完全的責任。《兒童百科全書》編輯過程中，也有一個小插曲，就是編到「麻將」這個條項的內容時，有的官員和讀者說這是在教兒童賭博，後來林海音替我不平，請人去跟教育廳說，也就不了了之。我說難道我編到「海洛英」這一條就是要教小孩吸毒

嗎？講到槍械的發明難道就是鼓勵小孩為非做歹嗎？不管是什麼東西，它的好壞全在於你用的方法。此外，在編輯《兒童百科全書》的時候，有一件很委屈的事，在我離職之前，我已經把整套書的卡片題則都做好了，而且我已經把第七冊整個的完成了，主編的「簽付印」已寫在印校稿上，就只差印出來。但這一冊的主編名字已換了新人。難道一個人新上任就能夠編出一本書嗎？編一本書的時間和心血有多少？書是我編的，為什麼一個新的總編輯新上任，書就是他編的呢？我並不是一個爭名奪利的人，但這套書的每一冊都應該要有我的名字，在我離職的時候，我已經有很厚的待印稿子，因為在找人寫稿子的時候，你不能找他只寫一篇，所以我交代寫的稿子已經是從第一冊到最後一冊，甚至我辭職後到美國去，我也把所有漏掉的題則寫好了，我覺得至少可以把我的名字擺在編輯委員當中吧，結果編輯委員的名單上，都是些官員和知名作家，跟這套百科全書一點關係都沒有的人。後來這套書得到金鼎獎也沒有通知我，我不去領獎可以，我總可以出席吧？這等於是我生出來的孩子，但他們收為養子後，卻把整個親情都切斷了。出版工作就是這樣，在整本書出來之前，工作人員就已經做了很久，一個人上任第一天就能夠拿出一本三百多頁的書嗎？他校正過嗎？他請人寫過嗎？我不怪這位總編，我覺得為什麼會如此心胸狹窄呢？為什麼這樣的不合理呢？為什麼當時的編輯們沒有注意到這樣的事情呢？

春暉難忘——華霞菱專訪

地　　點：作家家中

日　　期：一九九九年一月十九日

時　　間：下午二點～四點半

訪問者：楊絢

左起：楊絢、華霞菱

　　華霞菱，筆名雲淙，天津市人。北平市立師範學校畢
業。曾任小學教師、幼稚園主任共三十六年。早年在大陸曾
寫些「小朋友通訊」之類的短文，來台之後，參加「教育廳
兒童讀物小組」期間，寫過許多兒童讀物。如今退休在家，
以習字蒔花自娛。

──請問您當年從事幼兒教育的背景為何？

以前在大陸時，我在北平市香山慈幼院幼稚師範學校初中部，及北平市立師範學校讀書，當時的師範學校相當於今天高中的程度。一九四一年（民國三十年）畢業，當小學老師。一九四六年（民國三十五年）張雪門先生創辦台北育幼院，這是台灣省社會處成立的第一所育幼院。由於當時台灣說國語的情況還不普遍，所以雪門先生回到北平物色教國語的老師。因為我讀幼稚師範初中部時，雪門先生是我的校長。所以一九四七年（民國三十六年），便隨先生來到台灣，在台北育幼院教書。

我在台北育幼院待了兩年後離開，到東港空軍子弟小學教了一年，之後再回到育幼院教書。由於民國三十幾年台灣經濟情況不是很好，而育幼院只培養孩子到小學畢業，雪門先生關心孩子們的出路問題，所以替畢業的男孩子安排到工廠學技術，而女孩子則成立導生班學幼稚教育。起先在北投地區開辦幼兒團，由育幼院附屬幼稚園的老師負責導生班的課程。導生班的學生早上到幼兒團上半天課，下午在育幼院裡學習各科課程。這些導生班畢業的學生很受當時幼稚園的歡迎，有人甚至到現在還在執教。我教了大概五、六年後，因為雪門先生退休的緣故，便離開了導生班。之後我又到彰化台糖公司附設小學任教，待了兩年後再到新竹竹師附小幼稚園，做了十二年的幼稚園主任。

——請談一下您參與《中華兒童叢書》的經過？

　　說起我與兒童讀物的淵源，起因於民國五十年左右，省政府教育廳成立「兒童讀物小組」，由林海音先生、潘人木先生、彭震球先生主持，主編是彭先生。當時能寫兒童讀物的人還不多，我那時在竹師附小幼稚園教書，有人把我介紹給林先生，所以我就上台北參加這個兒童讀物小組。我之前對編寫兒童讀物沒有經驗，林先生鼓勵我試試，借給我許多國外的兒童讀物作參考。我的作品大多針對低年級小朋友而寫，第一本書是《老公公的花園》。而我在北師附小教小學時，參加過台北市辦的「兒童讀物寫作研習班」，當年的師資有潘人木先生、林良先生、林海音先生、嚴友梅先生……等。起先我是學生，到後來我也當講師。原則上教育廳兒童讀物小組出書分成三類。第一類是科學類，第二類是文學類，第三類是健康與營養。我寫的多半是文學類。

　　兒童讀物小組開始出版《中華兒童叢書》的時候，出版界因為人才缺乏的關係，兒童文學讀物大都翻譯自國外，最常見的是王子和公主的故事。慢慢各出版社也出些本土作家的作品。但出版是現實的商業行為，除了作家本身的想法外，還得考慮到出版主的營收狀況，所以作品水準並不整齊。而《中華兒童叢書》在當時有堅強的編輯陣容，以及比較充裕的經費，所以水準不在話下。後來漸漸出現一些優秀的出版社，像信誼基金會，有專門人才及資金，在印刷及內容上有嚴格的要求，讀物水準當然有更好的提昇。

——當年《中華兒童叢書》自己作品的插畫，您有參與意見嗎？

當年能寫又能畫的人其實不多，所以只好分頭進行。一邊找能寫的，一邊找能畫的。當我寫好他們決定採用後，就去找一位畫家照著內容配插圖。這樣會有畫家覺得內容不合意；或作家認為插圖不合想像的事發生。現在有很多自己能寫又能畫的人，可以照著自己的意思寫和畫，就可以避免這種情形發生。我們當年對插畫大多不能表示意見，都是由主編做決定。

——請談談您如何運用《中華兒童叢書》到教學上？

當年教育廳使用一筆聯合國的經費，加上小學生每人繳些錢印出「中華兒童叢書」。全省的國民小學都可以按學生人數分配到若干套書。基本立意很好，但很可惜的一點是，全台灣省這麼多的國民小學，恐怕很少有老師用心帶小朋友讀這套書。有的學校甚至乾脆把這些書鎖在櫃子裡，當成學校的財產。因為不使用，所以這些書等於廢物，而編輯、作家、畫家的心血也就泡湯了。雖然當時發現這樣的問題，但是沒有人管這件事，我覺得很遺憾，因為那套書需要老師引導。當年國語實小受委託辦教師研習時，我一直向老師們推薦那套書，希望學校及老師們能好好利用這套書，因為這對小學生的作文能力有很大的幫助。

在我教北師附小高年級時，每寫一篇作文前，先讓學生選一本跟作文題目相關的《中華兒童叢書》來讀，讀完後再

寫文章。退休後我在家開作文班，我到台灣書店買了很多
《中華兒童叢書》當教材。因為學生寫作文，最怕的是沒有
題材可寫，所以我以這套書做教材，希望學生看了之後經過
討論，再自由發揮。我的立意是幫著他們找材料，並與國語
課本作結合。這套書很有參考價值，比如國語課本裡有一篇
《完璧歸趙》，是劇本的形式，經由實際演出後，讓他們寫一
篇感想，或者寫寫對藺相如、廉頗或秦王個性的看法等等，
學生的作文內容就比較言之有物。而我作文班很多家長，慢
慢也會到台灣書店選購這套書給小朋友看。（可參考中國語
文出版《讀書與作文的結合》，國語日報出版《幼稚園兒童
讀物精選》。）

鄭明進專訪

地　　點：台北士林雨農路鄭明進老師住所

日　　期：一九九九年二月五日

時　　間：午後二時～

訪問者：邱子寧

左起：邱子寧、鄭明進

　　鄭明進，一九三二年生於台北市六張犁，台北師範藝術科畢業。於學生時期開始創作，曾以水彩畫作〈柿子〉入選第六屆全省美展，而後屢獲殊榮。由於從事教職，鄭老師開始與兒童美育的關係密不可分，也因此正式接觸圖畫書，更以圖畫書的推介作為推廣美育不可或缺的重點。而鄭明進老師陸續擔任出版社編輯與顧問的工作，其間擘畫引薦世界各國優秀圖畫書，如「漢聲精選世界最佳兒童圖畫書」、「台

英社世界親子圖畫書」……等等，在台灣圖畫書發展歷程中持續扮演引領與推動的角色。洪文瓊在《兒童文學見思集》曾讚稱鄭老師當為「台灣的兒童圖畫書教父」，認為他以「網魚先養魚」的哲學觀推廣圖畫書，其目的是在培養未來的藝術欣賞人口，進而改善藝術創作的環境。也正因為這樣的信念，讓鄭明進老師堅持在推廣美育及關注兒童文化的工作中展現最大的熱情，稍有回饋即樂此不疲。而這份熱情，可以從以下訪談記錄中清楚感受。

——我們大致可以將老師從事的工作分期：教學、編輯、編輯顧問。請老師回顧在從事這些不同工作的過程裡，是不是有您個人以及台灣兒童文學史上印象深刻值得標誌的兒童文學指標事件？

擔任編輯顧問的工作是在我教職退休以後，是一九七七年我四十五歲的時候才開始的。大概也就是那個時期之後，台灣對圖畫書的引進才稍稍有所展進。

在圖畫書方面，台灣省的《中華兒童叢書》對於台灣圖畫書的刺激與發展確有幫助。雖然它都是為國小學生所編寫，內容也不全然都是圖畫，但是它卻培養了台灣一批對兒童插畫有興趣的人才從事插畫工作，帶給台灣插畫進展很好的刺激。

在出版方面，則是「國語日報」出版的一套「世界兒童文學名著」。這套書基本上是以歐洲和美國圖畫書的形式引進台灣。那時候並沒有購買版權，而是直接取用，書的形式

也比較薄小。我記得當時最出名的一本是《小房子》，這些圖畫書對台灣的讀者或是研究者都帶來許多刺激，那段時期是值得標記的。

——《中華兒童叢書》的編纂的確是台灣兒童文學史上十分重要的事件，那麼老師和這套叢書有什麼樣的合作關係？

《中華兒童叢書》基本上對台灣當時的畫家都邀稿，所以在我這個年齡層的畫家作家幾乎都有作品參與。這確實是台灣插畫進展的一個起步，因為這套書是由聯合國文教基金會撥款補助，由政府主持，所以稿費比較穩定，這對從事插畫藝術的工作者而言相當重要，以往許多出版社根本不敢接觸插畫，在叢書階段性穩定出版之後，許多出版社如「信誼」、「漢聲」等等接連跟進，風氣漸昇。

——前些時候也和華霞菱老師談到《中華兒童叢書》，在當時圖與文的創作是分開的，似乎作者與插畫家之間鮮少聯繫。

當時的情況是作家先把文字寫好再交付兒童讀物編輯小組，由小組編輯去找插畫家來完成插畫的部分。一是時間緊迫，二則是因為這些讀物本身並不是圖畫書的形式，它是以文為主、以圖為輔。這是插畫，並不像圖畫書那樣要作家與畫家有比較強的聯繫。

——那麼老師可以分享您自己個人的創作歷程嗎？一開始您是畫插畫，然後才有圖畫書的創作，兩者之間的差異又

如何呢？

　　插畫相對來說比較輕鬆，它比較沒有上、下文之間的關聯或者是故事性的轉換，圖畫書的創作難度稍稍要高了一點。所以我記得在將軍出版公司的那個階段（大概是我四十三歲的時候），林良先生寫了一本書叫作《小紙船看海》，給我很好的刺激。故事是說一個住在山上的小朋友放了一艘紙船到河裡，順流而下，與一個住在山下街上的小朋友做的紙船會合，一同流向大海到港口。這本書讓我發現圖畫書的樂趣。圖畫書必須具有故事性，要製作一本圖畫書需要新鮮而具有創造性的方式，於是我就用紙板畫和水彩混合的方式製作出來。

附 錄 三

第一期至第八期
《中華兒童叢書》書目

　　本書目是參考《中華兒童叢書》發行單位－台灣書店網站上的叢書目錄，以及台灣書店發行的圖書書訊所製作整理而成。書碼的編定，是台灣書店內部作業以現存的《中華兒童叢書》加以編碼，和原來每一本叢書封底後的編號並不相同，（只有第六期以後是相符合的）。本書目採用台灣書店發行單位的書碼，旨在方便日後上網購書或作參考查詢之用。經過進一步對照比較，發現負責發行《中華兒童叢書》的台灣書店因早期部分叢書已絕版、散失，或其他因素所致，後來於網站上所編的書目與各期叢書真正發行的種類、數量並不符合，尤其對照每一期《中華兒童叢書簡介》，發現愈早期的書目編碼，缺漏與錯誤的情況愈嚴重。基於對史料的蒐集與真實呈現，決定將台灣書店未加以編碼，可能已經絕版或遺漏散失的部分《中華兒童叢書》，參考各期《中華兒童叢書》簡介，逐一清點分類整理。在不破壞台灣書店原有的書碼編排的前提下，於每一期後面加以補遺，以符合原來各期叢書發行的數目。（補充的《中華兒童叢書》書名前特別加上＊，＊以下即表示台灣書店無編碼之叢書，該書書碼編排以原書背後的編號為主。）

（一）第一期《中華兒童叢書》共一百六十五種

書碼	年級	書　名	作　者	繪者／攝影	類　別	出版日期
1101	低	我要大公雞	林良	趙國宗	文學（圖畫書）	1965.09.30
1103	低	沒有媽媽的小羌	劉興欽	劉興欽	文學（故事）	1966.05.30
1110	低	我們都長大了	林海音	曹俊彥	科學類	1967.09.30
1114	低	十隻小貓咪	馮輝岳	簡錫圭	健康類	1966.12.30
1119	低	快樂的一天	馮輝岳	張悅珍	健康類	1968.01.30
1122	低	三花吃麵了	雲涼	呂游銘	健康類	1969.06.01
1123	低	一個空袋子	李卻存	陳驌	健康類	1969.11.01
1124	低	小未富	靈小光	趙國宗	文學（故事）	1970.10.01
1125	低	狼童	林學禮	盧安然	科學類	1970.10.01
1126	低	阿才打獵	立德	高山嵐	科學類	1969.11.01
1127	低	天黑了	潘遂	曹俊彥	科學類	1970.05.01
1128	低	馬	李亦亮	林雨樓	科學類	1970.06.01
1129	低	家家酒	吳葉	蘇新田	文學（故事）	1967.12.30
1130	低	老鼠	宗維	呂游銘	科學類	1970.02.01
1133	低	一毛錢	華霞菱	張悅珍	文學（童話）	1967.04.30
1135	低	老公公的花園	華霞菱	陳壽美	文學（故事）	1965.09.30
1136	低	一個真娃娃	華璞	賴瓊琦	文學（童話）	1966.05.30
1137	低	小鴨鴨回家	林良	陳英武	文學（童話）	1966.05.03
1140	低	三樣禮物	劉曉英	馮鍾睿	健康類	1966.09.30

書碼	年級	書　　名	作　　者	繪者／攝影	類　　別	出版日期
1141	低	誰是好朋友	陳雙興	李林	文學（童話）	1967.09.30
1142	低	到海裡去	陳雙興	林雨樓	科學類	1967.09.30
1143	低	可愛的玩具	林戊笙	曾謀賢	科學類	1967.09.30
1145	低	快樂中秋	于璉思	林友竹	文學（故事）	1968.06.01
1147	低	小畫展	潘逢	台灣區肥皂清潔工會提供	健康類	1969.02.01
1150	低	未來的故事	林良	趙澤修	文學（故事）	1969.02.01
1151	低	從小事看天氣	林良	林友竹	科學類	1969.06.01
1152	低	小琪的房間	林良	陳壽美	健康類	1969.09.01
1155	低	畫月亮	黨一陶	林雨樓	科學類	1969.06.01
1156	低	從山洞到高樓	王焦焦	高山嵐	科學類	1969.10.01
1157	低	撿貝殼	宗維	賴瓊琦	科學類	1969.11.01
1158	低	傳達消息的故事	宗維	蘇新田	科學類	1970.02.01
1159	低	冬天裡的百靈鳥	鄭蓬	趙國宗	文學（童話）	1969.11.01
1160	低	寶貝盒子	沙乾	陳東	健康類	1969.10.01
1201	中	小小露營隊	吳葉	唐圖	健康類	1967.04.30
1202	中	金橋	菱子	陳建珍	文學（故事）	1965.09.30
1203	中	我是稻子	石淑美	劉成鈞	科學類	1965.09.30
1204	中	科學遊戲	柯大	陳炳傑	科學類	1965.09.30
1207	中	蔡家老屋	林海音	曾璧	文學（故事）	1966.09.30
1208	中	自由號列車	朱傳譽	王藝生	文學（故事）	1966.09.30
1210	中	我們的眼睛	彭琢然	陳東	健康類	1966.09.30

書碼	年級	書　名	作　者	繪者／攝影	類　別	出版日期
1212	中	蛇	洪勝傑	李亦亮	科學類	1968.01.30
1213	中	天才旅行家	吳葉	劉煥獻	科學類	1968.06.01
1214	中	忘恩負義的狼	揚宗珍	林雨樓	文學（寓言）	1968.06.01
1218	中	怎樣種花	胡邦崑	林友竹	科學類	1969.02.01
1223	中	小鳥找家	立德	邱清剛	科學類	1970.05.01
1224	中	孤獨的白駝	胡格金台	陳君天	文學類	1970.10.01
1227	中	水的自述	董育蘭	楊炎傑	科學類	1965.09.30
1229	中	小妖魔的聚會	王士毅	王建柱	健康類	1965.09.30
1230	中	國父的少年時代	林順源	梁敏川	文學（故事）	1966.05.30
1231	中	我國古代的發明	劉金琳	陳壽虹	科學類	1966.05.30
1232	中	雅美族的船	朱龍飛	陳壽美	文學類	1966.09.30
1234	中	午餐日記	華霞菱	高山嵐	健康類	1970.09.30
1235	中	布農族的獵隊	馬雨辰	陳壽美	文學類	1967.09.30
1236	中	聯合國兒童基金會和你	林良	孫密德	文學類	1970.06.01
1238	中	天和地	宗維	孫密德	科學類	1970.05.01
1239	中	飛機	里烈、李亦亮	曹俊彥	科學類	1967.09.30
1240	中	冒氣的元寶	唐逸陶	曹俊彥	文學（童話）	1968.01.30
1241	中	動物大搬家	胡晶玲	沈鎧	科學類	1968.01.30
1242	中	兩個故事	梅遜、鄭茂	趙國宗、賴一輝	文學（故事）	1968.09.01
1243	中	畫裡的馬	時後曇	國立故宮博物院	文學類	1968.09.01
1244	中	到巴黎去玩兒	鍾梅音	席德進	文學類	1968.09.01

書碼	年級	書名	作者	繪者／攝影	類別	出版日期
1245	中	沙子變玻璃	黨一陶	凌明聲	科學類	1969.02.01
1249	中	玩具的假期	嚴友梅	曹俊彥	文學（童話）	1968.06.01
1250	中	古畫裡的動物	時淩雲	國立故宮博物院	文學類	1970.02.01
1251	中	能幹的螞蟻	林學禮	王愷	科學類	1969.12.01
1252	中	花的情眼	沈櫻	黃昌惠	文學（散文）	1969.06.01
1301	高	臺灣歷史上的名人	蘇尚耀	唐圖	文學（故事）	1967.07.30
1303	高	盲人的故事	劉平寬	夏祖明	文學（小說）	1965.09.30
1304	高	不講理的房客	佟士俊	李再鈐	健康類	1966.05.30
1305	高	林琳	謝冰瑩	楊震夷	文學（小說）	1966.09.30
1306	高	難忘的假期	畢璞	夏祖明	文學（小說）	1967.04.30
1307	高	在陽光下	邵僩	張英超	文學（小說）	1967.09.30
1308	高	光的奇蹟	陳金玉	劉煥獻	科學類	1967.03.01
1309	高	昆蟲的生活	邱瑞珍	陳東	科學類	1968.06.01
1310	高	巨大的野獸	蕭裕源	曹俊彥	科學類	1970.08.01
1311	高	蝸牛的傳奇	林鍾隆	林雨樓	文學（童話）	1970.08.01
1312	高	天府之國	劉震慰	張英超	文學類	1968.06.01
1314	高	鄉土神話	竇子正	曹俊彥	文學（民間故事）	1968.09.01
1315	高	數學的故事	許玕芳	沈鎧	科學類	1968.09.01
1316	高	醫學上偉大的發現	陳麗香	馮祖明	健康類	1969.02.01
1317	高	三個小人兒	嚴友梅	夏祖明	文學（童話）	1969.06.01
1318	高	呼風喚雨	王京良	邱清剛	科學類	1969.11.01

書碼	年級	書名	作者	繪者／攝影	類別	出版日期
1319	高	人和工具	萬新	邱清剛	科學類	1970.02.01
1320	高	愛的畫像	楊念慈	蘇新田	文學（小說）	1970.05.01
1321	高	北京人	萬新	蕭裕源	科學類	1970.07.01
1322	高	養雞新法	吳琴萱	曹俊彥	科學類	1970.06.01
1323	高	亞聖孟子	蘇尚耀	沈以正	文學（故事）	1970.05.01
1326	高	多事的旅程	章一萍	陳東	健康類	1967.05.30
1327	高	古代銅器參觀記	那志良	國立故宮博物院	文學類	1970.06.01
1329	高	神秘的南極	王蕉蕉	呂游銘	科學類	1969.11.01
1330	高	更高更遠更快	吾承進	夏鳴	文學（故事）	1965.09.30
1331	高	花環集	潘琦君等	何恭上等	文學（小說、散文）	1965.09.30
1332	高	魚	李文濱	李亦亮	科學類	1965.09.30
1333	高	日光與生活	趙金祈	王鎏生	科學類	1966.05.30
1334	高	賣牛記	潘琦君	林顯宗	文學（小說）	1966.09.30
1335	高	童話城	王蓉子	趙國宗	文學（童詩）	1967.04.30
1336	高	到太空去	張劍鳴	美國新聞處提供	科學類	1967.06.30
1337	高	奇妙的機器	呂廷和	陳正枝	健康類	1967.09.30
1339	高	玻璃海	嚴友梅	張悅珍	文學（童話）	1968.09.01
1340	高	友情	蘇雲青	馮鍾睿	文學（兒童劇）	1967.09.30
1341	高	怎樣急救	陳文龍	張悅珍	健康類	1969.02.01
1342	高	外科三要事	陳文龍	曹俊彥	健康類	1969.02.01
1344	高	火	張開雄	洪郁大	科學類	1968.01.30

書碼	年級	書名	作者	繪者／攝影	類別	出版日期
1345	高	星空奇觀	高準	何昆泉	科學類	1969.06.01
1346	高	燈	邵僩等	蘇新田	文學（散文）	1967.11.30
1347	高	登陸月球	李亦亮、王興國	美國新聞處提供	科學類	1970.08.01
1348	高	化沙漠為綠洲	王京良	陳東	科學類	1969.09.01
1349	高	血液	周松男	曹俊彥	健康類	1969.11.01
1350	高	紅葉之歌	陳約文	曹俊彥	文學（故事）	1969.09.01
1351	高	原子能的和平用途	王興國	邱清剛	科學類	1970.06.01
11010	低	*蕙蕙的藍袋子	李瞻佳	趙國宗	文學（故事）	1966.05.30
11025	低	下雨天	慎思	周春江	文學（童話）	1967.09.30
11026	低	小蘿蔔愛玩兒	楊彗娥	龍思良	文學（童話）	1967.09.30
11031	低	洋娃娃逃跑了	陳相因	陳雄文	文學（童話）	1967.09.30
11035	低	流浪的小黑貓	黎麗瑛	林蒼鬱	文學（故事）	1967.12.30
11038	低	朋友，你在那裡	嚴友梅	陳驊	文學（故事）	1968.06.01
11040	低	動物和我	林良	賴宏基	文學（童詩）	1968.06.01
11071	低	客人到	夏淑德等	劉瑞芝等	文學類	1969.11.01
11072	低	小皮球歷險記	華霞菱	黃淑和	文學（童話）	1970.03.01
11077	低	顛倒歌	華霞菱	廖未林	文學（圖畫書）	1970.05.01
11078	低	太平年	陳宏	林博樓	文學（圖畫書）	1970.05.01
21019	低	我家有架電視機	黃雲生	周春江	文學類	1967.03.30
21023	低	雞兒喔喔啼	朱介凡	黃昌惠	文學類	1967.09.30
21032	低	阿灰的奇遇	李麗雯	趙國宗	文學（童話）	1967.12.30

書碼	年級	書名	作者	繪者／攝影	類別	出版日期
21039	低	小籃球達達	陳約文	林雨樓	文學（童話）	1968.01.30
21055	低	小白楊	嚴友梅	趙國宗	文學（童話）	1969.02.01
21058	低	影子和我	林良	高山嵐	文學類	1969.02.01
31011	中	美玉的小狗	林鍾隆	張國雄	文學（故事）	1965.09.30
31037	中	玩具船	嚴友梅	黃昌惠	文學（童話）	1968.01.30
31049	中	小鼓手	何林墾	高山嵐	文學（故事）	1968.09.01
31062	中	老鞋匠和狗	潘琦君	周春江	文學（故事）	1969.06.01
41020	中	提燈的女孩	蘇尚耀	廖未林	文學（民間故事）	1966.12.30
41042	中	橋	劉震慰	方延杰	文學類	1968.06.01
41056	中	狄斯耐樂園	趙澤修	趙澤修	文學類	1969.02.01
41073	中	不知名的鳥兒	鍾梅音	黃昌惠	文學（童詩）	1969.11.01
51051	高	荊軻	孟瑤	盧安然	文學（故事）	1968.09.01
51069	高	喜歡繪畫的皇帝	王家誠	故宮博物院	文學類	1970.08.01
61052	高	從黑夜到天明	張劍鳴	林友竹	文學（小說）	1968.10.01
61054	高	淥鹿大戰	屠夷	陳海虹	文學（故事）	1968.09.01
61061	高	好夢成真	林鍾隆	凌明聲	文學（小說）	1969.11.01
61075	高	孔子的一生	蘇尚耀	編輯小組	文學（故事）	1970.05.01
12008	低	動物園	林戈坒	林蒼筤	科學類	1966.05.30
12026	低	會說話的鳥	林良	林友竹	科學類	1968.06.01
12019	低	不怕冷的鳥—企鵝	林海音	李小鏡、王穎生	科學類	1967.09.30
12031	低	小糊塗	華霞菱	李林	科學類	1968.12.01

書碼	年級	書　名	作　者	繪者／攝影	類　別	出版日期
22012	低	種子的旅行	林戈?	林友竹	科學類	1967.04.30
22027	低	白色的寶藏－鹽	黨一陶	李林	科學類	1968.06.01
22059	低	王蜀黍	立德	周春江	科學類	1970.05.01
32011	中	海洋的秘密	李亦亮	沈鎧	科學類	1966.09.30
32021	中	養鴿子	彭洵	曹俊彥	科學類	1967.09.30
32030	中	汽車	顏永淼	沈鎧	科學類	1968.09.01
32038	中	害蟲	仲立	林雨樓	科學類	1970.03.01
42005	中	颱風	陳炳陳	嚴杰	科學類	1965.09.30
42010	中	洪荒時代	葉蕃生	李亦亮	科學類	1966.09.30
42020	中	空氣	李亦亮	王�9生	科學類	1967.09.30
42036	中	電影	王�9生	李小鏡、王�9生	科學類	1969.09.01
52009	高	電和磁	廖海汾、張劍鳴	何宜廣	科學類	1966.09.30
52044	高	九樣科學小展品	編輯小組	曹俊彥	科學類	1970.02.01
13014	低	愛漂亮的蝴蝶	潘瓈	陳壽美	健康類	1968.01.30
23002	低	吾吾會唱營養歌	范玉康	王明	健康類	1966.05.30
23025	低	菜園裏的故事	林貴美	高山嵐	健康類	1970.07.01
33004	中	小紅計程車	張劍鳴	曹俊彥	健康類	1966.05.30
33022	中	運動和健康	史中一	曹俊彥	健康類	1970.02.01
43013	中	誰的貢獻最大	馮偉	高松壽	健康類	1968.01.30
43024	中	重九登高	蘇樺	高山嵐	健康類	1970.07.01

(二)第二期《中華兒童叢書》共一百三十五種

書碼	年級	書　名	作　者	繪者/攝影	類　別	出版日期
2104	低	大家來學ㄅㄆㄇ	蘇樺	汪金光	文學類	1974.02.01
2105	低	我來說你來猜	林武憲	洪義男	文學（兒歌）	1974.02.01
2107	低	小時候	林良	王頎	文學（散文）	1975.09.30
2111	低	稻草人卡卡	劉宗銘	蔡思益	文學（童話）	1971.12.31
2113	低	老婆婆和黑猩猩	蘇樺	吳昊	文學（民間故事）	1973.08.31
2116	低	小寶寄信	求實	邱青中	文學類	1974.12.31
2117	低	錢鼠來了	張錦樹	趙國宗	文學（童話）	1975.04.30
2120	低	黃狗耕田	蘇尚耀	廖未林	文學（民間故事）	1971.11.01
2121	低	小圓圓和小方方	林良	蔡思益	科學類	1971.10.30
2123	低	有個太陽真好	唐茵	邱清剛	科學類	1975.07.31
2125	低	玩玩空氣	朱蒂娜	連炳南	科學類	1975.12.31
2126	低	玩玩水	朱蒂娜	何添佑	科學類	1975.12.31
2129	低	小不點兒	簡光羊	蘇新田	科學類	1975.04.30
2130	低	小鯨游大海	簡光羊	鄭明進	科學類	1975.07.01
2131	低	土塊兒進城	凌雲美	陳永勝	科學類	1975.07.01
2133	低	張老爺子有塊地	李卻仔	江義輝	科學類	1975.12.30
2134	低	我拔了一棵樹	于禛思	郭玉吉	科學類	1975.12.31
2137	低	水果	蘆苗	黃淑和	健康類	1972.12.31
2141	低	找	華霞菱	趙國宗	健康類	1975.09.30

書碼	年級	書名	作者	繪者／攝影	類別	出版日期
2142	低	娃娃城	華霞菱	胡澤民	健康類	1975.11.30
2201	中	袋鼠	林煥禮	陳昭貳	科學類	1971.10.30
2202	中	山地神話（一）	陳天嵐、包可蘭	呂游銘等	文學（民間故事）	1975.07.01
2203	中	山地神話（二）	陳天嵐	顏水龍等	文學（民間故事）	1975.12.30
2205	中	奇異的植物	路統信	王碩	科學類	1975.02.28
2206	中	海裡有趣的動物	許鐘榮	黃淑和	科學類	1975.07.01
2208	中	梅村的老公公	吳惠君	曾謀賢	文學（民間故事）	1971.12.31
2209	中	植物的奮鬥	陳文治	黃淑和	科學類	1974.12.31
2211	中	畫裡的鳥	那志良	故宮博物院	文學類	1975.04.30
2212	中	小紅與小綠	王漢倬	立王	文學（民間故事）	1974.02.01
2214	中	火山與地震	楊文雄	郭玉吉	科學類	1975.07.01
2216	中	小獅子的話	求實	李易林	科學類	1975.12.31
2217	中	放牛的孩子	沙漠	唐圖	文學（民間故事）	1971.12.31
2219	中	磁鐵	陳思培	何添佑	科學類	1974.08.31
2220	中	獸類的金牌獎	簡忠崇	王碩	科學類	1974.09.30
2222	中	黑人、白人、黃人	子敏	呂游銘	科學類	1975.04.30
2223	中	摩擦和生活	謝黃康	夏祖明	科學類	1975.10.31
2224	中	老教授冬眠	胡晶玲	曾岩生	科學類	1971.10.30
2225	中	太空大艦隊	唐茵	邱清剛	科學類	1973.08.31
2226	中	魔水	林艦興	呂游銘	科學類	1973.08.31
2227	中	時計鐘錶	張劍鳴	王碩	科學類	1975.10.31

書碼	年級	書　　名	作　者	繪者／攝影	類　　別	出版日期
2231	中	我們的感覺器官皮膚	馬元乾	黃淑和	健康類	1975.11.30
2232	中	奇妙的視覺器官眼睛	馬元乾	蘇新田	健康類	1975.12.31
2233	中	小麻法兒	朱憼生	呂游銘	健康類	1975.04.30
2234	中	耳朵	馬元乾	呂游銘	健康類	1975.10.31
2236	中	常常拜訪書的家	馬景賢	陳永勝	健康類	1975.12.31
2237	中	花生棉襖襪	郭靖雲	張國雄	文學（故事）	1974.02.01
2238	中	綠色的路	陳約文	張英超	文學（故事）	1974.06.30
2241	中	小河唱歌	詹冰等	蘇新田	文學（童話）	1975.07.01
2242	中	黑仔的一天	王令嫻	陳永勝	文學（童話）	1975.09.30
2244	中	大房子	吳明	徐秀美	文學（故事）	1975.10.31
2245	中	紙筆墨硯	那志良	沈以正	文學類	1971.10.30
2247	中	關東三寶	王漢倬	立玉	文學類	1974.11.01
2249	中	鈴聲叮噹	子敏	呂游銘	文學類	1975.10.31
2301	高	蜜蜂	林學禮	郭玉吉	科學類	1975.04.30
2302	高	大明帝國	孟瑤	沈以正	文學類	1975.04.30
2309	高	鈔票上的名勝古蹟	宇平	宇平	文學類	1974.06.30
2310	高	岩石	朱蒂娜	王碩	科學類	1975.11.30
2311	高	畫裡的故事	那志良	故宮博物院	文學（故事）	1971.10.30
2313	高	認識瓷器	那志良	故宮博物院及民間收藏	文學類	1975.04.30
2314	高	清明上河圖	余成	故宮博物院	文學類	1973.08.31
2315	高	治水和治國	孟瑤	洪義男	文學類	1971.12.31

書碼	年級	書　　名	作　　者	繪著／攝影	類　　別	出版日期
2316	高	草和人	林良	郭玉吉	科學類	1974.07.31
2317	高	吳越爭霸	孟瑤	曾謀賢	文學類	1973.12
2318	高	楚漢相爭	孟瑤	徐秀美	文學類	1974.02.01
2319	高	菁菁草	洪炎秋等	徐秀美	文學（散文）	1975.04.30
2320	高	古時候的兒戲	那志良	故宮博物院	文學類	1975.04.30
2321	高	爸爸的十六封信	林良	呂游銘	健康類	1971.10.30
2322	高	郵政和郵票	潘遜	曹駿	文學類	1971.10.30
2323	高	祖母的拐杖	彭霞球等	呂游銘	文學類	1975.04.30
2324	高	贈言	華霞菱等	呂游銘	健康類	1975.07.31
2325	高	它們造了全世界	鄧述芬	郭玉吉	科學類	1975.12.31
2326	高	古代玉器參觀記	那志良	故宮博物院	文學類	1971.10.30
2327	高	永恆的彩虹	鍾鐵民等	凌明聲	文學（散文）	1975.04.30
2328	高	大宋帝國	孟瑤	張英超	文學類	1975.10.31
2329	高	泰園見聞	鍾梅音	郭玉吉	文學類	1971.10.30
2330	高	開荒的孩子	王漢倬	王頎	文學（故事）	1974.06.30
2331	高	知行合一的王守仁	蘇樺	曾謀賢	文學類	1974.06.30
2332	高	書的故事	馬景賢	呂游銘	文學類	1975.12.30
2333	高	春暉	華霞菱	張英超	文學（小說）	1971.10.30
2334	高	黃帝	蘇樺	沈以正	文學類	1974.02.01
2335	高	漢武帝	孟瑤	張英超	文學類	1974.12.01
2336	高	熱	謝貴康	馬永良	科學類	1975.09.30

書碼	年級	書名	作者	繪者／攝影	類別	出版日期
2337	高	自然遊戲	婁方	洪義男	科學類	1975.11.30
2338	高	一把土一把金	朱文生	郭淑瑩	科學類	1975.04.30
2339	高	聲音	王定國	蘇新田	科學類	1975.11.30
2340	高	度量衡	謝黃康	霍鵬程	科學類	1975.09.30
2341	高	色彩	簡金明	汪金光	科學類	1975.12.31
2342	高	自己做	朱慇生	呂游銘	健康類	1975.12.31
2343	高	拍攝好照片	陳宏	陳宏	健康類	1975.11.30
11089	低	*那裡來	唐茵	曾謀賢	文學類	1971.12.31
11090	低	小螢螢	于慎思	曾謀賢	文學（童話）	1971.12.31
11096	低	小木頭人兒	楊永貞	廖未林	文學（童話）	1971.12.31
11113	低	那是一個好地方	華霞菱	徐秀美	文學類	1974.06.30
11136	低	討厭山	求寶	陳永勝	文學（童話）	1975.09.30
11140	低	兩朵白雲	林良	趙國宗	文學（童話）	1975.09.30
21095	低	畫爸爸	陳宗顯	世界兒童畫展作品選輯	文學類	1972.12.31
11143	低	小花傘	李瞻桂	宋家瑾	文學（童話）	1975.11.30
21100	低	今天早晨真熱鬧	子敏	郭吉雄	文學（童詩）	1973.08.31
21110	低	鬧鐘不哭了	李瞻桂	江義輝	文學（童話）	1974.02
21129	低	春天在我家	賴麗美	陳永勝	文學（童話）	1975.04.30
21135	低	大白鵝高高	林良	呂游銘	文學（童話）	1975.09.30
31114	中	上山求歌	于慎思	江義輝	文學（童話）	1974.07.31
31117	中	亞男和法官	曼怡	江義輝	文學（故事）	1975.02.28

書碼	年級	書　名	作　者	繪者／攝影	類　　別	出版日期
31137	中	逃	陳宏	凌明聲	文學（故事）	1975.09.30
41093	中	錢的故事	宇平	王碩	文學類	1972.12.31
41097	中	怪東西	林武憲	清剛、王碩	文學（童詩）	1972.12.31
41133	中	幸運符	華霞菱	張英超	文學（小說）	1975.09.30
51094	高	我國的文字	那志良	洪義男	文學類	1971.12.31
51120	高	從晉朝到唐朝	孟瑤	沈以正	文學類	1975.04.30
51124	高	三國鼎立	孟瑤	洪義男	文學類	1975.04.30
51139	高	大清帝國	孟瑤	洪義男	文學類	1975.10.31
12077	低	我有兩條腿	子敏	江士鐘	科學類	1974.07.31
12100	低	樹和葉	賴麗美	邱清剛	科學類	1975.09.30
22065	低	彩虹街	林良	王碩	科學類	1971.10.30
22079	低	六隻腳的鄰居	朱蒂娜	郭玉吉	科學類	1975.02.28
22096	低	鹿和樹	嚴友梅	霧霓	科學類	1975.10.31
22106	低	咪咪的新衣	雲美	邱青中	健康類	1975.10.31
22109	低	石頭多又老	王求實	王碩	科學類	1975.12.31
32061	中	珊瑚	立德	王碩	科學類	1971.10.30
32068	中	小鳥的成長	何先聰	黃淑和	科學類	1974.06.30
32075	中	誰照顧動物寶寶	簡光辜	呂游銘	科學類	1974.09.30
42069	中	鱷魚	林學禮	呂游銘	科學類	1974.06.30
42070	中	蝴蝶	郭玉吉	郭玉吉	科學類	1974.06.30
42081	中	森林	路統信	邱青中	科學類	1975.04.30

書碼	年級	書名	作者	繪者／攝影	類別	出版日期
42093	中	認識原子	唐茵	陳文藏	科學類	1975.12.30
42095	中	從太空看地球	張劍鳴	各科學雜誌	科學類	1975.12.31
52091	高	織網的蜘蛛	衣小凡	郭玉吉	科學類	1975.07.01
52098	高	地球是個大倉庫	鄧述芬	郭玉吉	科學類	1975.10.31
13043	低	丁丁和毛毛上街	簡安迪	陳永勝	健康類	1975.12.31
13044	低	丁丁和毛毛消除髒亂	簡安迪	陳永勝	健康類	1976.01.31
13045	低	丁丁和毛毛做客人	簡安迪	陳永勝	健康類	1975.12.31
33028	中	垃圾	李亦宛	邱清剛	健康類	1971.10.30
43040	中	作畫真好玩兒	王碩	鄭明進	健康類	1975.09.30
53032	高	集郵票看童話	宇平	宇平	健康類	1975.09.30
63034	高	維他命的故事	佟世俊、王士毅	立王	健康類	1975.10.31

(三)第三期《中華兒童叢書》 共一百種

書碼	年級	書名	作者	繪者／攝影	類別	出版日期
3101	低	汪小小尋父	周菊	吳昊	文學（圖畫書）	1976.10.31
3102	低	汪小小學醫	周菊	吳昊	文學（圖畫書）	1976.10.31
3103	低	誰偷吃了月亮	邱松年	藍國賓	文學（圖畫書）	1976.12.31
3104	低	小木船上岸	林良	呂游銘	文學（圖畫書）	1976.12.31
3105	低	輪	張劍鳴	藍國賓	科學類	1976.08.31
3106	低	跳鼠要回家	凌雲美	李麗玉	科學類	1976.12.31
3108	低	蔬菜	嚴友梅	蘇新田	健康類	1976.08.31

書碼	年級	書　名	作　者	繪者／攝影	類　別	出版日期
3109	低	汪小小學畫	林良	吳昊	文學（圖畫書）	1978.06.30
3111	低	汪小小養鴨子	夏小玲	李麗玉	文學（圖畫書）	1978.08.31
3113	低	神鑼	潘遂	王頎	文學（圖畫書）	1979.03.31
3115	低	翻開啦	蔡謀祐	蔡謀祐等	科學類	1980.07.30
3119	低	天空的謎語	蔣凱倫	洪義男	科學類	1980.12.31
3121	低	地球是我家	朱蒂娜	陳莉莉	科學類	1980.11
3122	低	蜘蛛找問你	安迪	郭玉吉	科學類	1980.11.30
3127	低	房子生病了	林玲	董大山	健康類	1981.04.01
3130	低	貓咪的歌	陳永秀	陳永秀	文學（兒歌）	1981.06.01
3131	低	雪花飄	陳永秀	陳永秀	文學（兒歌）	1981.06.30
3132	低	變變變躲危險	謝武彰	陳莉莉	科學類	1981.06.20
3134	低	二人比鐘	蔣凱倫	曹俊彥	科學類	1981.06.30
3136	低	貓家的大貓	安迪	洪義男	科學類	1981.06.30
3204	中	天空的衣服	謝武彰	趙國宗	文學（童詩）	1976.08.31
3205	中	蝙蝠與飛象	陳郁夫	胡明琪	文學（小說）	1976.11.30
3206	中	第二隻鵝	林良	梁丹丰	文學（故事）	1976.11.30
3210	中	神醫華陀	凌棨琪	奚淞	健康類	1976.10.31
3213	中	國劇中的各種人物	張大夏	張大夏	文學類	1977.04.30
3214	中	國劇中的風雷雨雪	張大夏	張大夏	文學類	1977.05.31
3218	中	生物的伙伴	沙漠	郭玉吉	科學類	1978.05.31
3219	中	快樂的蘆葦花	張永金	王定	文學類	1978.10.31

書碼	年級	書　名	作　者	繪著／攝影	類　　別	出版日期
3220	中	國劇中的舞蹈	張大夏	張大夏	文學類	1980.01.31
3221	中	這些鳥兒真有趣	簡安迪	郭玉吉	科學類	1980.01.31
3222	中	扁鵲	李麗雯	奚淞	健康類	1980.03.31
3223	中	千分之一秒的靜悄悄	曾妙容	藍國賓	文學（童詩）	1980.01.31
3224	中	小星星亮晶晶	丁文德	馬永良	科學類	1980.06.31
3225	中	少年宰相	蘇尚耀	陳雄	文學（故事）	1980.08.20
3226	中	尋松到金門	呂福和	呂福和	文學類	1980.08.31
3227	中	一棵九枝老橄樹	朱裕宏	鄭明進等	文學（民間故事）	1980.11.30
3228	中	水晶宮	陳玉珠	黃淑和	健康類	1980.10.31
3229	中	動物的秘密	夏小玲	邱清忠	科學類	1981.01.31
3231	中	國劇裡用的東西——切末	張大夏	張大夏	文學類	1981.06.30
3232	中	家具會議	林良	曹俊彥	文學（童話）	1981.06.01
3233	中	誰這賊	沙漠	林順雄	文學（故事）	1981.06.30
3234	中	臺灣的行道樹	計嘉麗	計嘉麗	科學類	1981.05.30
3235	中	國劇的臉譜	張大夏	編輯小組	文學類	1981.06.30
3301	高	愛心・信心・決心	李麗雯等	周浩中等	文學（散文）	1976.12.31
3303	高	萬能的合金	謝黃康	郭玉吉	科學類	1976.11.30
3305	高	哥兒倆的玩具	靳叔彥等	蘇新田等	文學（散文）	1976.11.30
3306	高	看	林良	呂游銘等	文學（散文）	1976.12.31
3307	高	塑膠天地	謝黃康	郭玉吉	科學類	1976.11.30
3308	高	石油的故事	謝黃康	邱青忠	科學類	1977.04.30

書碼	年級	書名	作者	繪者／攝影	類別	出版日期
3309	高	海堆的獸	夏元瑜	編輯小組	科學類	1977.11.30
3310	高	兩位中國古代的大畫家	王定	沈以正	文學類	1978.06.30
3311	高	中國歷史上的名臣賢相（上）	楊宗珍（孟瑤）	奚淞	文學類	1978.06.30
3312	高	中國歷史上的名臣賢相（下）	楊宗珍（孟瑤）	奚淞等	文學類	1978.05.30
3315	高	琵琶的故事	林谷芳	沈以正	健康類	1978.12.31
3317	高	睡眠和夢	簡安迪	邱青忠	健康類	1979.01.31
3318	高	小樹的故事	陳兒環	蘇新田	文學（童話）	1979.01.31
3319	高	一個工程師的故事	土光	雷驤	文學（故事）	1979.06.30
3320	高	傳說中的動物	夏元瑜	夏元瑜	文學類	1980.07.30
3321	高	古代的兵器	夏元瑜	夏元瑜	科學類	1981.04.15
3322	高	中華民國	孟瑤	編輯小組	文學類	1981.04.30
3323	高	國旗的故事	向培良等	楊恩生等	文學類	1981.03.30
3324	高	生命的主宰——腦	馬景賢	編輯小組	健康類	1981.03.01
3325	高	我們的行星——地球	夏小玲	馬力	科學類	1981.03.01
3326	高	開天闢地	趙雲	編輯小組	文學（民間故事）	1981.05.15
3327	高	烈士們	鄭湘石	林順雄	文學類	1981.05.30
3328	高	抗日英雄羅福星	羅秋昭	林順雄	文學（故事）	1981.05.01
3329	高	貓狗叫門	林良	朱海翔	文學（故事）	1981.06.30
11196	低	*龜兔又賽跑	許漢章	趙國宗	文學（童話）	1981.03.30
21180	低	汪小小照鏡子	嚴友梅	林文義	文學（圖畫書）	1980.06.30
21183	低	鞭打老狼	夏小玲	洪義男	文學（圖畫書）	1980.10.01

書碼	年級	書名	作者	繪者/攝影	類別	出版日期
21188	低	康爺爺醒	慎思	曹俊彥	文學(圖畫書)	1981.03.01
31150	中	兒時趣事	王漢倬	王碩	文學(散文)	1976.08,30
31151	中	請到我家鄉來	林海音	鄭明進編輯	文學(散文)	1976.10.31
31159	中	小孃大孃歷險記	王令嫺	戴比仁	文學(童話)	1976.12.31
41161	中	國劇中的交通工具	張大夏	張大夏	文學類	1977.04.30
41167	中	國劇中的各種兵器	張大夏	張大夏	文學類	1978.05.30
51152	高	一窩夜貓子	林良等	蘇新田等	文學(散文)	1976.11.30
51174	高	金鈴兒	路逢、曼怡	徐秀美等	文學類	1979.01.31
61148	高	大海輪	卲佩等	張英超等	文學(散文)	1976.1031
61169	高	中國歷史上的英雄國土(上)	孟瑤	奚淞等	文學類	1978.12.31
61170	高	中國歷史上的英雄國土(下)	孟瑤	呂游銘	文學類	1979.05.31
12128	低	恐龍	曼怡	利翁	科學類	1980.08.31
12142	低	森林王國	蔣愛麗	陳俐俐	科學類	1981.06.15
22117	低	圓	張劍鳴	馬力	科學類	1976.11.30
22123	低	快眼兒早餐	沙漠	趙國宇	科學類	1978.08.31
22124	低	袱寶兒	夏小玲	王碩	科學類	1978.10.31
22130	低	樹和果	陳木城	計嘉麗	科學類	1981.03.30
22132	低	樹和花	陳木城	鄭元春	科學類	1980.11.30
32111	中	昆蟲的裝甲部隊	郭玉吉	郭玉吉	科學類	1976.08.31
32122	中	有袋的獸類	夏元瑜	編輯小組	科學類	1978.08.31
42112	中	一二三的故事	雲俐	清忠	科學類	1976.12.31

書碼	年級	書　　　名	作　者	繪者／攝影	類　　別	出版日期
42120	中	看花形知花名	李學勇	蔡謀佐等	科學類	1978.05.30
42137	中	寫給太陽公公的信	愛麗	徐光	科學類	1981.06.30
13058	低	五彩狗	華霞菱	劉中禧	健康類	1981.04.30
13060	低	一步一步慢慢來	林武憲	許敏雄	健康類	1981.06.01
23054	低	小喜鵲唱抓賊	夏小玲	藍國賓	健康類	1980.08.31
23056	低	是誰唱歌	陳玉珠	王玨	健康類	1980.12.30
23059	低	三隻眼睛的小崗兵	陳玉珠	陳玉珠	健康類	1981.04.15
23048	中	舌和味	王士毅	夏祖明	健康類	1976.12.31
43409	中	鼻子的自述	凌雲琪	黃慎春	健康類	1977.01.31

(四)第四期《中華兒童叢書》共一百種

書碼	年級	書　　　名	作　者	繪者／攝影	類　　別	出版日期
4101	低	詩的謎語	舒蘭	丁華汝	文學（童詩）	1982.11.30
4102	低	布娃娃的悄悄話	謝武彰	鄭蓓禧	文學（童詩）	1983.04.20
4103	低	龍來的那年	小玲	曹俊彥	文學（童話）	1982.10.20
4104	低	五兄弟	雲淙	徐光	文學（民間故事）	1982.10.30
4105	低	長頸鹿的脖子	胡麗麗	劉伯樂	文學（故事）	1982.11.20
4106	低	天上無雲不下雨	馮鵬年	吳昊	科學類	1983.01.10
4107	低	醫生生病了	謝武彰	劉伯樂	科學類	1983.01.31
4108	低	玩具城	朱傳譽	董金光	文學（童話）	1983.09.30
4109	低	小彈珠	黃才春	曲敬蘊	文學（童話）	1983.09.30

書碼	年級	書　名	作　者	繪者／攝影	類　別	出版日期
4110	低	溫暖的家	謝武彰	詹世圖	科學類	1983.09.30
4111	低	線上間上來回跳	李雪芬	李慧芬	藝術類	1983.09.30
4112	低	牽牛花	朱傳譽	趙國宗	科學類	1983.09.30
4113	低	打掌掌百花開	舒蘭	吳昊	文學類	1984.05.20
4114	低	鵝媽媽的寶寶	林煥彰	洪義男	文學（童話）	1985.03.20
4115	低	雄雄學唱歌	楊真砂	龔雲鵬	科學類	1984.10.14
4116	低	妙朋友	劉宗銘	劉宗銘	健康類	1984.09.20
4117	低	三朵花	朱傳譽	潘麗紅	文學（童詩）	1985.12.01
4118	低	飛碟來了	劉宗銘	劉宗銘	文學類	1985.10.30
4119	低	毛毛蟲和蝴蝶	舒蘭	雷驤	文學（童詩）	1985.12.01
4201	中	麵人兒的故事	陳永秀	陳永秀	文學（童話）	1982.11.20
4202	中	姑媽做的布鞋	鍾肇政	曹俊彥	文學（小說）	1983.04.20
4203	中	壞松鼠	林煥彰	劉開	文學（童詩）	1982.12.20
4204	中	從郵票中認識魚	張譽騰	張譽騰	科學類	1983.01.20
4205	中	小象胖胖	王瑛	王瑛	科學類	1983.02.10
4206	中	有趣的昆蟲	林政行	林政行	科學類	1983.04.15
4207	中	沙漠的一天	胡麗麗	劉開	科學類	1982.10.20
4208	中	太空的奧秘	劉舒維	編輯小組	科學類	1983.04.15
4209	中	從數字到電腦	周伯勳	詹世圖	科學類	1983.05.20
4210	中	茶	曹慧真	周于棟	科學類	1983.05.20
4211	中	隱形手	王令嫻	董大山	健康類	1983.05.20

書碼	年級	書　名	作　者	繪者／攝影	類　別	出版日期
4212	中	小畫家大畫家	鄭明進	編輯小組	藝術類	1982.11.20
4213	中	皇帝出遊	王耀庭	國立故宮博物院	藝術類	1983.04.15
4214	中	玩泥巴的藝術—陶瓷	劉良佑	劉良佑	藝術類	1983.09.30
4215	中	怎樣採集製作植物標本	莊毓文	莊毓文	科學類	1983.09.30
4216	中	魚兒的本領	張譽騰	張譽騰	科學類	1984.07.20
4217	中	小青蛙到智慧林	楊永仕	曹俊彥	文學（童話）	1984.07.20
4218	中	寄居蟹	藍子樵	藍子樵	科學類	1984.07.20
4219	中	蘑菇鄉	陳永秀	陳永秀	文學（童話）	1984.07.20
4220	中	第一好張得寶	鐘肇政	曹俊彥	文學（民間故事）	1985.01.20
4221	中	先鋒九十九號	郁斐斐	劉伯樂	文學（科幻小說）	1985.04.20
4222	中	哪吒鬧東海	林文義	林文義	文學（民間故事）	1985.02.20
4223	中	鎖麟囊	洪義男	洪義男	文學類	1985.02.20
4224	中	落花生	莊毓文	莊毓文	科學類	1984.07.20
4225	中	怎樣觀察	莊毓文	莊毓文	科學類	1985.03.20
4226	中	蛾的小秘密	王效岳	編輯小組	科學類	1984.12.20
4227	中	學做主人和客人	愛亞	黃瓊誼／洪莘芳	健康類	1984.12.20
4228	中	勇媽只會一句話	張曉風	雷驤	健康類	1985.09.30
4229	中	趣味的刻紙	金爾莉 金玲	金爾莉	藝術類	1984.07.20
4230	中	樹林中的秘密	王庭玫	龔雲鵬	文學（童話）	1985.07.23
4231	中	竹和竹玩具	曹惠真	劉伯樂	科學類	1985.12.30
4232	中	花、草、童年	陳玉珠	編輯小組	科學類	1985.12.30

書碼	年級	書　名	作　者	繪者／攝影	類　別	出版日期
4233	中	三絕顧虎頭	桂文亞	吳鴻富	文學類	1985.12.01
4234	中	斑馬王	楊永仕	劉伯樂	文學（童話）	1986.05.30
4235	中	中國神童	桂文亞	吳鴻富	文學類	1986.03.20
4237	中	媽媽小時候	徐素霞	徐素霞	文學（故事）	1986.04.01
4238	中	成語故事	蔡志忠	蔡志忠	文學類	1986.05.29
4239	中	陶的世界	徐翠嶺	徐翠嶺	藝術類	1986.04.15
4301	高	茶香滿地的龍潭	鍾肇政	郭東泰等	文學類	1982.12.30
4302	高	可敬可愛的楊梅	林鍾隆	林順雄	文學類	1982.10.20
4303	高	海的故鄉	黃春秀	楊恩生	文學類	1982.11.20
4304	高	樹影泥香	白慈飄	梁正居	文學類	1983.02.20
4305	高	淡水是風景的故鄉	李魁賢	王行恭、曹俊彥	文學類	1983.01.31
4306	高	中國傳奇故事	趙雲	王澄	文學類	1983.03.20
4307	高	冰國歷險記	張寧靜	任兌成	文學（童話）	1983.04.30
4308	高	小獵人	傅林統	劉伯樂	文學（童話）	1983.04.15
4309	高	正月正	郭立誠	吳毓奇	文學類	1982.11.10
4310	高	富春的豐原	陳千武	郭東泰	文學類	1982.12.30
4311	高	兒童詩選	郭立誠	洪義男	文學類	1983.05.10
4312	高	新莊——失去龍穴的城鎮	鄭靖文	楊恩生	文學類	1984.04.30
4313	高	小貝殼	賴景陽	賴景陽	科學類	1983.02.10
4314	高	草木的自述	鄭元春	鄭元春	科學類	1983.05.20
4315	高	大家來種花	鄭元春	鄭元春	科學類	1983.02.10

書碼	年級	書　名	作　者	繪者／攝影	類　別	出版日期
4316	高	有趣的物理實驗	劉舒維	陳香吟	科學類	1983.04.10
4317	高	眼睛的保健	劉舒維	楊恩生	健康類	1983.04.30
4318	高	中國漆的故事	榮子明	榮子明	藝術類	1983.03.30
4319	高	唐伯虎與桃花塢	王家誠	編輯小組	藝術類	1982.12.10
4320	高	揚州畫家鄭板橋	王家誠	鄭板橋	藝術類	1983.04.30
4321	高	月光下的小鎮——美濃	鍾鐵民	呂游銘	文學類	1983.09.30
4322	高	世界的民族	阮昌銳	阮昌銳	科學類	1983.09.30
4323	高	人類的新朋友——電腦	周奇勳、黃陽益	馬坤眉	科學類	1983.09.30
4324	高	南柯太守傳	趙雲	周子棟	文學類	1984.07.20
4325	高	中國銅鑼藝術	林保堯	編輯小組	藝術類	1984.07.20
4326	高	放風箏	陳武鎮	陳武鎮	健康類	1984.01.25
4327	高	莊子的世界	周密	周子棟	文學類	1984.07.20
4328	高	人類的演化	阮昌銳	編輯小組	科學類	1984.07.20
4329	高	怎樣採集製作動物標本	莊毓文	莊毓文	科學類	1984.03.20
4330	高	唐代詩人李商隱	劉奇俊	沈以正	文學類	1985.02.20
4331	高	蟹兒的天地	王嘉祥	王嘉祥	科學類	1984.07.20
4332	高	斑鳩搬家	康子瑛	楊德俊、曹俊彥	科學類	1985.05.20
4333	高	花姑娘的媒婆	林政行	編輯小組	科學類	1984.12.20
4334	高	我們露營去	劉康明	劉伯樂	健康類	1984.07.20
4335	高	愛護我們的地球	周奇勳	劉宗銘	健康類	1985.04.20
4336	高	怎樣預防肝炎	蕭傳文	林傳宗	健康類	1985.04.23

書碼	年級	書名	作者	繪者／攝影	類別	出版日期
4337	高	咪咪與我	張依依	徐秀美	文學類	1985.09.30
4338	高	大自然的食客	林政行	編輯小組	科學類	1985.12.18
4339	高	中國玻璃藝術	林保堯	編輯小組	藝術類	1986.05.20
4340	高	動物的神話故事	林政行	楊德俊、李明則	科學類	1986.05.15
4341	高	印章	那志良	那志良	藝術類	1986.03.15
4342	高	大家一起畫	蘇振明	蘇振明	藝術類	1986.06.01
4343	高	有毒的動物	林政行	林政行	科學類	1986.04.30

(五)第五期《中華兒童叢書》共一百四十三種

書碼	年級	書名	作者	繪者／攝影	類別	出版日期
5101	低	娃娃上學	孫澈	吳知娟	健康類	1986.12.20
5102	低	小瓢蟲的故事	許杏蓉	許杏蓉	文學（圖畫書）	1986.11.20
5103	低	認識蔬果	丘應謀	丘應謀	科學類	1986.12.20
5104	低	音符們的歌唱	李雪芬	李慧芬、李隸芬	藝術類	1986.12.20
5105	低	三隻老駱駝	林武憲	趙國宗	文學（兒歌）	1986.12.20
5106	低	愛心傘	劉宗銘	劉宗銘	文學類	1986.12.20
5107	低	布偶搬家	嚴友梅	陳秋松	文學（童話）	1986.12.20
5108	低	請你猜	林武憲	劉伯樂	文學（兒歌）	1986.12.20
5109	低	小神象	嚴友梅	吳知娟	文學（童話）	1987.04.20
5110	低	麻雀家的事	林煥彰	洪義男	文學（故事）	1987.05.20
5111	低	好好愛我	華霞菱	曹俊彥	文學（圖畫書）	1987.03.20

書碼	年級	書名	作者	繪者／攝影	類別	出版日期
5112	低	會飛的雲	陳木城	林鴻堯	健康類	1987.06.01
5113	低	烤肉記	劉興欽	劉興欽	健康類	1987.12.20
5114	低	頑皮貓	劉宗銘	劉宗銘	文學類	1987.12.20
5115	低	花園的好朋友	邢禹倩	簡滄榕	科學類	1987.12.20
5116	低	長長方方	黃雲生	楊麗玲	文學（童詩）	1987.12.20
5117	中	好女孩	文愷	何雲姿	文學（童詩）	1987.12.30
5118	低	好朋友的話	邵僩	李美玲	健康類	1988.06.20
5119	低	我會騎腳踏車	黎芳玲	何雲姿	文學類	1987.06.20
5120	低	敲敲打打的一天	林煥彰	龔雲鵬	文學（圖畫書）	1987.06.20
5121	低	彩虹的歌	王金選	雷驤	文學（童話）	1988.06.20
5122	低	小鴨鴨去外婆家	林武憲	何春桃	文學（故事）	1988.12.20
5123	低	搬家	楊麗玲	楊麗玲	文學（童話）	1988.12.20
5124	低	修書出門了	陳玟如	何雲姿	健康類	1988.12.20
5125	低	奇妙的魔術瓶	廖上瑛	廖上瑛	文學類	1989.05.20
5126	低	問什麼	陳光輝	陳光輝	文學（圖畫書）	1989.06.20
5127	低	黑珍珠真奇妙	卓明珠	卓明珠	文學（童話）	1989.06.20
5128	低	給姐姐的禮物	林煥彰	何春桃	文學（圖畫書）	1989.12.20
5129	低	鵝追鵝	林武憲	郭國書	文學（兒歌）	1990.04.20
5130	低	三個問題的答案	林煥彰	龔雲鵬	文學（兒童劇）	1990.04.20
5131	低	大嘴龍	廖上瑛	廖上瑛	文學類	1990.04.20
5132	低	母雞生蛋的話	林煥彰	林博宗	文學（童話）	1990.04.20

書碼	年級	書　名	作　者	繪者／攝影	類　別	出版日期
5133	低	小烏龜飛上天	許漢章	夏祖明	文學（童話）	1990.04.20
5134	低	有趣的科學遊戲	莊鵬文	林純純	科學類	1990.04.20
5135	低	爸爸的童年	洪龍	洪龍	健康類	1991.04.30
5136	低	我們的衣服	廖上瑛	廖上瑛	藝術類	1991.04.30
5137	低	當我們同在一起	劉宗銘	劉宗銘	健康類	1991.04.30
5138	低	大壯蛙遊記	劉宗銘	劉宗銘	健康類	1991.04.30
5139	低	上元	曹俊彥	曹俊彥	文學（圖畫書）	1991.06.20
5201	中	水牛和稻草人	許漢章	徐素霞	文學（童話）	1986.12.20
5202	中	我是隻小小鳥	謝凱	西米叔叔	科學類	1986.12.20
5203	中	中國書法的認識	黃去非	黃去非	藝術類	1986.12.20
5204	中	老牛山山	嚴友梅	徐素霞	文學（童話）	1987.04.20
5205	中	螢火蟲	羅青	羅青	文學（童詩）	1987.04.20
5206	中	林秀珍的心	黃基博	黃基博	文學（童劇）	1987.04.20
5207	中	珍珠	巫文隆	巫文隆	科學類	1987.06.20
5208	中	有趣的紙雕塑	陳惠蘭	翁參隆	藝術類	1987.02.20
5209	中	你身邊的名曲	邵義強	梁旅珠	藝術類	1987.06.01
5210	中	快樂的暑假	李銘愛	簡滄榕	健康類	1987.12.20
5211	中	菱角糖	陳玉珠	陳維霖／賴耍三	健康類	1987.12.20
5212	中	綠島遊蹤	潘小雪	楊恩生	文學類	1987.12.30
5213	中	婆羅州雨林探險	徐仁修	徐仁修	科學類	1988.06.20
5214	中	臭鼬的長尾巴	楊永仕	簡滄榕	文學（童話）	1988.06.20

書碼	年級	書　　名	作　者	繪者／攝影	類　　別	出版日期
5215	中	花神	黃基博	楊麗玲	文學（兒童劇）	1988.06.20
5216	中	卡通的故事	余為政	余為政	藝術類	1988.06.20
5217	中	學陶樂陶陶	謝西島	謝西島	藝術類	1988.12.20
5218	中	小飛象與頭皮貓	楊永仕	吳知娟	文學（童話）	1988.12.20
5219	中	鏡中世界	丁明根	林傳宗	文學（童話）	1988.11.30
5220	中	鄉村	李國隆	張哲明	文學（散文）	1988.12.20
5221	中	中國古典寓言故事──列子	范文芳	曹俊彥	文學類	1988.12.20
5222	中	音樂的故事	楊兆禎	郭淑瑩	藝術類	1989.06.20
5223	中	中國古典寓言故事──呂氏春秋	吳璧雍	陳秋松	文學類	1989.06.20
5224	中	山谷的災難	林永祥	鍾易真	健康類	1990.04.20
5225	中	智慧的燈盞	楊兆禎	簡滄格	文學類	1990.04.20
5226	中	山	林鍾隆	蔡靜江	文學（童詩）	1990.04.20
5227	中	生活日記	夏銷鍔	陳秋松	健康類	1990.04.20
5228	中	爸爸的手	柯錦鋒	陳維霖	文學（童詩）	1989.12.20
5229	中	十位美術家的故事	張瓊慧	張瓊慧	藝術類	1990.04.20
5230	中	溪澗的鳥	何華仁	何華仁	科學類	1990.04.20
5231	中	快樂村	馬景賢	柯光輝	科學類	1990.04.20
5232	中	小紙船的流浪	許漢章	陳麗雅	文學（童話）	1990.04.20
5233	中	雪地和雪坭	黃郁文	林鴻堯	文學（童話）	1990.04.20
5234	中	孩子的季節	葉維廉	楚戈	文學（童詩）	1990.04.20
5235	中	走入自然	徐仁修	徐仁修	科學類	1991.04.30

書碼	年級	書名	作者	繪著／攝影	類別	出版日期
5236	中	觀察自然	陳育賢	陳育賢	科學類	1991.04.30
5237	中	珊瑚宮探秘	鄒燦陽	蔡永春	科學類	1991.04.30
5238	中	自然環境人（上）	郭瓊瑩	郭瓊瑩	科學類	1991.04.30
5239	中	自然環境人（下）	郭瓊瑩	郭瓊瑩	科學類	1991.04.30
5240	中	臺灣綠寶藏	林朝欽	林朝欽	科學類	1991.04.30
5241	中	台灣早期開發——雲嘉南地區	石萬壽	霍雲鵬	文學類	1991.06.30
5242	中	台灣早期開發——花東地區	鍾淑敏	簡滄榕	文學類	1991.04.30
5242	中	台灣早期開發——澎湖的世界	許雪姬	曹俊彥	文學類	1991.06.30
5244	中	生物世界	金甌	賴要三	科學類	1991.06.30
5245	中	小水滴和蚯蚓丘的話	胡蘇澄	蔡靜江	科學類	1991.06.30
5246	中	水鳥世界	郭智勇	郭智勇	科學類	1991.04.30
5247	中	台灣早期開發——宜蘭地區	廖風德	陳敏捷	文學類	1991.06.20
5248	中	台灣早期開發——桃竹苗地區	陳運棟	林鴻堯	文學類	1991.06.20
5249	中	台灣早期開發——中部地區	黃富三	陳麗雅	文學類	1991.06.30
5301	高	我愛山叔叔	西米叔叔	西米叔叔	文學（散文）	1986.12.20
5302	高	板橋林家花園	何兆青	何兆青	藝術類	1986.12.20
5303	中	雕竹的藝術	那志良	編輯小組	藝術類	1986.12.20
5304	高	春日花園的故事	張文哲	林勝正	文學（小說）	1986.12.20
5305	高	蘭嶼的故事	謝釗龍	楊恩生等	文學類	1986.12.20
5306	高	風雨之夜	邱傑	陳永順	文學（小說）	1987.05.20
5307	高	蝦兵蟹將	王嘉祥	王嘉祥	科學類	1987.04.20

書碼	年級	書　　名	作　　者	繪者／攝影	類　　別	出版日期
5308	高	廚房裡的小秘密	莊毓文、王惠美	曹光甫	健康類	1987.05.20
5309	高	北海岸之旅	楊茂樹	楊茂樹	健康類	1987.04.20
5310	高	一個故事中的故事	郁斐斐	陳芩	文學（童話）	1987.12.20
5311	高	成吉思汗	謝國興	林順雄	文學類	1987.12.20
5312	高	聽昆蟲講故事	王效岳	王效岳	科學類	1987.12.20
5313	高	飛禽詩篇	李魁賢	劉伯樂／林琨祥	文學類	1987.12.20
5314	高	莉莉的一生	李銘愛	雷驤	文學（小說）	1987.12.20
5315	高	謝阿姨的菜園	謝顗	謝顗	科學類	1987.12.20
5316	高	奇妙的化學	莊毓文	莊毓文	科學類	1987.12.20
5317	高	九隻小鵝和一隻鴨的故事	西米叔叔	西米叔叔	文學（童話）	1988.06.20
5318	高	快樂的童年	夏錦鍔	簡滄榕	健康類	1988.06.20
5319	高	兒童曲選	顏天佑	羅宗濤	文學類	1988.05.20
5320	高	走獸詩篇	李魁賢	楊錦茂	文學類	1988.06.30
5321	高	走進叢林	劉其偉	劉其偉	健康類	1988.06.20
5322	高	鹿港之旅	施懿琳	陳秋松	文學類	1988.06.20
5323	高	一隻牛蛙的故事	蕭奇元	陳維霖	文學（童話）	1988.06.20
5324	高	銀光幕後	李潼	林經彝	文學（小說）	1988.12.20
5325	高	現代的武器	袁正綱	鄭銘德	科學類	1988.12.20
5326	高	抽陀螺	李秉彝	李秉彝	健康類	1988.12.20
5327	高	大家來種清潔蔬菜	丘應模	丘應模	科學類	1988.12.20
5328	高	踢毽子	李秉彝	李秉彝	健康類	1988.12.20

書碼	年級	書　　名	作　者	繪著／攝影	類　　別	出版日期
5329	高	學書法	秦麗花	林珉祥	藝術類	1988.12.20
5330	高	中國古典寓言故事——莊子	賴芳伶	洪義男	文學類	1989.06.20
5331	高	螃蟹的自述	王嘉祥	王嘉祥	科學類	1989.05.20
5332	高	放空鐘	李秉彝	李秉彝	健康類	1989.06.20
5333	高	歷史的痕跡	劉還月	劉還月	藝術類	1989.06.20
5334	高	中國古典寓言故事——韓非子	李宗慬	徐秀美	文學類	1989.06.20
5335	高	地殼岩石	劉貴	劉貴	科學類	1989.06.20
5336	高	中國古典寓言故事——戰國策	陳萬益	陳粵豪	文學類	1989.06.20
5337	高	野溪之歌	李潼	陳維霖	文學（小說）	1989.06.20
5338	高	先民的遺跡	楊仁江	楊仁江	藝術類	1989.06.20
5339	高	魚的故事	高孝偉	高孝偉	科學類	1989.06.20
5340	高	快樂山林	謝頭	西米叔叔	文學（散文）	1990.04.20
5341	高	糖從那裡來	丘應模	丘應模	科學類	1990.04.20
5342	高	歲月的腳步	心岱、李奕興	心岱、李奕興	藝術類	1990.04.20
5343	高	和昆蟲交朋友	王效岳	王效岳	科學類	1990.04.20
5344	高	聽甲蟲講故事	王效岳	王效岳	科學類	1990.04.20
5345	高	臺灣的火車	陳啟淦	陳啟淦	科學類	1990.04.20
5346	高	蘇東坡	楊明麗	陳永模	文學（故事）	1991.04.20
5347	高	中國的算學	陳登源	陳維霖	科學類	1991.06.30
5348	高	中國的天文學	張嘉鳳	嚴凱信	科學類	1991.06.30
5349	高	大家來看電影	黃玉珊	黃玉珊	藝術類	1991.04.30

書碼	年級	書　名	作　者	繪者／攝影	類　別	出版日期
5350	高	中國的服飾	陳夏生	陳夏生	藝術類	1991.04.30
5351	高	中國的民俗	莊伯和	莊伯和	藝術類	1991.06.20
5352	高	談戲	張曉風	徐秀美	藝術類	1991.06.30
5353	高	中國的醫學	崔玖	陳永模	科學類	1991.06.30
5354	高	中國的音樂	許常惠	許常惠	藝術類	1991.06.30
5355	高	跟小元談中國建築	王鎮華	王鎮華	藝術類	1991.06.30

(六)第六期《中華兒童叢書》共一百五十種

書碼	年級	書　名	作　者	繪者／攝影	類　別	出版日期
6101	低	赴宴記	洪義男	洪義男	健康類	1992.10.30
6102	低	咕咚王子穿穿衣	楊麗玲	楊麗玲	健康類	1992.04.30
6103	低	認識旅遊	劉素珍	劉素珍	健康類	1992.04.30
6104	低	住的地方	何雲姿	何雲姿	健康類	1992.04.30
6105	低	看電影	陳維霖	陳維霖	健康類	1992.04.30
6106	低	快樂森林	劉宗銘	劉宗銘	社會類	1992.10.30
6107	低	快樂野營	林傅宗	林傅宗	健康類	1992.10.30
6108	低	超人媽媽	管家琪	陳維霖	健康類	1992.10.30
6109	低	小螞蟻丁丁	陳璐茜	陳璐茜	健康類	1992.10.30
6110	低	老奶奶的木盒子	林鴻堯	林鴻堯	文學（童話）	1992.10.30
6111	低	小豬農場	陳璐茜	陳璐茜	文學（圖畫書）	1993.04.30
6112	低	生病了怎麼辦	王英明	嚴凱信	健康類	1993.04.30

書碼	年級	書　　名	作　　者	繪者／攝影	類　　別	出版日期
6113	低	放假真好	蔣立筠	何雲姿	健康類	1993.04.30
6114	低	愛貓的女孩	管家琪	王瑋	健康類	1993.04.30
6115	低	坑坑洞洞	龔雲鵬	龔雲鵬	文學（圖畫書）	1992.04.30
6116	低	春天飛出來	林煥彰	張哲銘	文學（童詩）	1993.10.30
6117	低	為什麼影子是黑的	謝武彰	施政廷	文學（兒歌）	1993.10.30
6118	低	女兒泉	洪義男	洪義男	文學（圖畫書）	1993.10.30
6119	低	黑貓汪汪	陳璐茜	陳璐茜	健康類	1993.10.30
6120	低	大個子的新禮物	劉宗銘	劉宗銘	健康類	1993.10.30
6121	低	美的小精靈	趙雲	余麗婷	文學（童話）	1994.04.30
6122	低	牛老爺爺的牛肉麵	陳月文	官月淑	文學（故事）	1994.04.30
6123	低	YY的一天	丁凡	鄭雪芳	健康類	1994.04.30
6124	低	妙偵探	劉宗銘	劉宗銘	文學（漫畫）	1994.04.30
6125	低	老格樹	謝武彰	林純純	文學（童詩）	1994.10.30
6126	低	積木馬戲團	陳璐茜	陳璐茜	文學（圖畫書）	1994.10.30
6127	低	綠絨球的春天	陳素真	徐素翔	健康類	1994.10.30
6128	低	猜猜我是誰	丁凡	曲敬蘊	科學類	1994.10.30
6129	低	池塘媽媽	馮輝岳	柯光輝	文學（童話）	1994.10.30
6130	低	田園頌	張詠風	沈覲辰	文學（童詩）	1995.04.30
6131	低	點子怪物	唐琮	陳璐茜	藝術類	1995.04.30
6132	低	小胚胎的故事	董漢欽	董漢欽	健康類	1995.04.30
6133	低	怪怪族與哈哈貓	張嘉驊	張振松	文學（童話）	1995.04.30

書碼	年級	書　　名	作　　者	繪者／攝影	類　　別	出版日期
6134	低	鞋子船	黃長安	林純純	文學（童詩）	1995.10.30
6135	低	咪咪找小主人	何春桃	何春桃	文學（圖畫書）	1995.10.30
6136	低	古怪花花國	謝明芳	曲敏蘊／鄭元春	科學類	1995.10.30
6137	低	毛毛的101個房客	陳璐茜	陳璐茜	科學類	1995.10.30
6138	低	慢慢的新衣	劉宗銘	劉宗銘	健康類	1996.04.30
6139	低	逗趣歌兒我會念	馮輝岳	陳明紅	文學（兒歌）	1996.04.30
6201	中	臺灣早期開發──北部地區	溫振華	林博宗	社會類	1991.10.30
6202	中	台灣早期開發──高屏地區	湯熙勇	賴馬	社會類	1991.10.30
6203	中	太魯閣之旅	劉克襄	蔡進鴻等	社會類	1991.10.30
6204	中	墾丁旅行日記	王家祥	徐建國／蔡岑	社會類	1991.10.30
6205	中	怎樣分類	莊毓文	林純純／莊毓文	科學類	1991.10.30
6206	中	探訪對霸	徐如林	簡滄榕等	社會類	1991.10.30
6207	中	玉山行	陳列	蔡靜江／蔡進鴻	社會類	1992.04.30
6208	中	我的房子我的家	愛亞	楊麗玲	健康類	1992.04.30
6209	中	烏鴉鳳蝶阿青的旅程	焦桐	林鴻堯／郭智勇	社會類	1992.04.30
6210	中	到大自然賣鳥	郭智勇	郭智勇	科學類	1992.04.30
6211	中	馬路旁的綠衛兵	黎芳玲	嚴凱信／張義文	科學類	1992.04.30
6212	中	吃得更愉快	金玲	吳知娟	健康類	1992.10.30
6213	中	植物園的故事	心岱	心岱	科學類	1992.10.30
6214	中	花間世界	沈競辰	徐建國／沈競辰	科學類	1992.10.30
6215	中	寄生植物	沈競辰	林純純／沈競辰	科學類	1992.10.30

書碼	年級	書　　名	作　者	繪者／攝影	類　　別	出版日期
6216	中	臺灣美術家－顏水龍	劉文三	顏水龍	藝術類	1992.10.30
6217	中	臺灣美術家－廖繼春	陳長華	廖繼春	藝術類	1992.10.30
6218	中	臺灣早期開發－總論	溫振華	林鴻堯	社會類	1991.10.30
6219	中	海岸河口的鳥類	郭智勇	郭智勇	科學類	1993.04.30
6220	中	做自己的主人	徐世瑜	吳知娟	健康類	1993.04.30
6221	中	好奇的里多	樊聖	吳知娟	健康類	1993.04.30
6222	中	快樂的牙齒	涂秀田	曲敬蘊	健康類	1993.04.30
6223	中	都是拖鞋惹的禍	管家琪	林純純	健康類	1993.04.30
6224	中	歡天喜地出國遊	溫小平	張嬋如／嚴凱信	健康類	1993.10.30
6225	中	迷失的月光	張嘉驊	林鴻堯	文學（童話）	1993.10.30
6226	中	樹大十八變	鄭元春	吳知娟／鄭元春	科學類	1993.10.30
6227	中	彩繪世界	王蕙芳	王蕙芳	藝術類	1993.10.30
6228	中	爬山樂	林鍾隆	賴馬	文學（童詩）	1994.04.30
6229	中	平原郊野的鳥類	郭智勇	郭智勇	科學類	1994.04.30
6230	中	低海拔山區的鳥類	郭智勇	郭智勇	科學類	1994.04.30
6231	中	歡迎鳥兒來我家	邢禹倩	邢禹倩	科學類	1994.04.30
6232	中	說葉子	沈兢辰	沈兢辰	科學類	1994.04.30
6233	中	小胚胎夢遊記	董漢欽	董漢欽	健康類	1994.10.30
6234	中	烏拉拉的故事	錢正珠	潘家祥／郭令迪	藝術類	1994.10.30
6235	中	說果實	沈兢辰	沈兢辰	科學類	1994.10.30
6236	中	臺灣美術家－陳進	陳長華	陳進	藝術類	1994.10.30

書碼	年級	書　名	作　者	繪者／攝影	類　別	出版日期
6237	中	中海拔山區的鳥類	郭智勇	郭智勇	科學類	1994.10.30
6238	中	民主的對話	莊淇銘	曹俊彥	文學類	1994.10.30
6239	中	鳥獸蟲魚	李宗慬	楊瑞英	文學（童詩）	1994.10.30
6240	中	烏龍紅娘	管家琪	李俊英等	科學類	1995.04.30
6241	中	頑皮的松鼠	邢禹倩	邢禹倩／柯光輝	健康類	1995.04.30
6242	中	高山海拔山區的鳥類	郭智勇	郭智勇	科學類	1995.04.30
6243	中	山中的悄悄話	林鍾隆	賴馬	文學（童詩）	1995.04.30
6244	中	臺灣美術家——李石樵	陳長華	李石樵	藝術類	1995.04.30
6245	中	人在橋上	琦君等	雷驤	文學（散文）	1995.10.30
6246	中	快快妙事多	劉宗銘	劉宗銘	文學類	1995.10.30
6247	中	沙勞越自然之旅	沈競辰	沈競辰	科學類	1995.10.30
6248	中	小胚胎遊新世界	董漢欽	董漢欽	健康類	1995.10.30
6249	中	臺灣美術家——楊三郎	陳長華	楊三郎	藝術類	1995.10.30
6250	中	臺灣美術家——林玉山	陳長華	林玉山	藝術類	1996.04.30
6251	中	快樂學習——三甲這一班	羅正芬	官月淑	健康類	1996.04.30
6252	中	小小神偷	邱賢農	沈麗香	文學（童話）	1996.04.30
6253	中	影子世界	李美蓉	李美蓉／Green	藝術類	1996.04.30
6254	中	永遠的陽光	琴涵	施子慧	文學（散文）	1996.04.30
6255	中	山中的故事	林鍾隆	林芬名	文學（故事）	1996.04.30
6256	中	珊瑚礁海岸	陳育賢	陳育賢	科學類	1996.04.30
6257	中	畫中的小偵探	朱珮	朱珮·	藝術類	1996.04.30

書碼	年級	書　名	作　者	繪者／攝影	類　別	出版日期
6301	高	鯉魚山頑童	黃郁文	徐建國	文學（小說）	1991.10.30
6302	高	人文社會系列──中國大地	陳國彥／江碧貞	陳敏捷	社會類	1991.10.30
6303	高	阿里山的火車	陳啟淦	陳啟淦	社會類	1991.10.30
6304	高	平凡中的偉大	樸月	劉建志	社會類	1991.10.30
6305	高	昆蟲詩篇	李魁賢	簡滄榕	文學類	1991.10.30
6306	高	中國思想淺談話	尉天聰	陳永模	文學類	1991.10.30
6307	高	中國的繪畫	王耀庭	王耀庭	藝術類	1991.10.30
6308	高	中國文學的故鄉（上）	賴芳伶	陳士侯	文學類	1991.10.30
6309	高	傳統中國	謝國興	林鴻堯	社會類	1992.04.30
6310	高	舞龍	李秉彝	李秉彝／郭國書	健康類	1992.04.30
6311	高	氣候‧植物和人	陳國彥／江碧貞	戎賜芳	社會類	1992.04.30
6312	高	大航海時代	楊醋獻	陳敏捷	社會類	1992.04.30
6313	高	雷射的奧秘	吳光雄	施政廷	科學類	1992.04.30
6314	高	中國文學的故鄉（下）	賴芳伶	陳士侯	文學類	1992.04.30
6315	高	近代中國	謝國興	林順雄	社會類	1992.10.30
6316	高	對聯的故事	管家琪	吳鴻富	文學類	1992.10.30
6317	高	一代文豪──歐陽修	樸月	林鴻堯	文學類	1992.10.30
6318	高	曾鞏	賴芳伶	洪義男	文學類	1993.04.30
6319	高	韓愈	蘇尚耀	陳維霖	文學類	1993.04.30
6320	高	飛碟與外星人	江晃榮	江晃榮	科學類	1993.04.30
6321	高	搶30	朱建正	林傳宗	科學類	1993.04.30

書碼	年級	書　名	作　者	繪者／攝影	類　別	出版日期
6322	高	義大利的文藝復興（上）	吳昭瑩	吳昭瑩	藝術類	1993.04.30
6323	高	義大利的文藝復興（下）	吳昭瑩	吳昭瑩	藝術類	1993.10.30
6324	高	王安石	張明麗	張振松	文學類	1993.10.30
6325	高	神秘的木乃伊	王效岳	王效岳	科學類	1993.10.30
6326	高	柳宗元	黃慧芬	徐秀美	文學類	1993.10.30
6327	高	恆春半島的故事	心岱	徐仁修	文學類	1993.10.30
6328	高	西洋畫家的故事（一）	洪美玲	洪美玲	藝術類	1993.10.30
6329	高	九岸溪人	林暉熊	何雲姿	文學（小說）	1994.04.30
6330	高	蜂的世界	王效岳	王效岳	科學類	1994.04.30
6331	高	大地受傷了	吳嘉俊	吳嘉俊／傅宗宗	科學類	1994.04.30
6332	高	西洋畫家的故事（二）	洪美玲	洪美玲	藝術類	1994.04.30
6333	高	神奇的遺傳	江晃榮	江晃榮／林純純	健康類	1994.04.30
6334	高	張大千傳奇	張建富	張建富	藝術類	1994.04.30
6335	高	南海佛國	樊聖	陳維霖	文學類	1994.10.30
6336	高	綠色的朋友	趙雲	徐秀美	健康類	1994.10.30
6337	高	鐵橋下的水蛇和鱸魚王	李潼	林鴻堯	文學（小說）	1994.10.30
6338	高	火龍掌	樊聖	嚴凱信	文學（小說）	1995.04.30
6339	高	荳荳的感謝	水天	徐偉	文學（童話）	1995.04.30
6340	高	溪池為家的昆蟲	王效岳	王效岳／郭智勇	科學類	1995.04.30
6341	高	白雲山莊少莊主（上）	陳素燕	官月淑	文學（小說）	1995.04.30
6342	高	白雲山莊少莊主（下）	陳素燕	官月淑	文學（小說）	1995.04.30

書碼	年級	書　　　名	作　者	繪者／攝影	類　　別	出版日期
6343	高	羅東——一個原名猴子的小鎮	李潼	楊翰智	文學類	1995.04.30
6344	高	王維	零涵	陳永模	文學類	1995.10.30
6345	高	李白	羅宗濤	羅茵綎	文學類	1995.10.30
6346	高	薄心齋傳奇	張建富	張建富／林晉	藝術類	1995.10.30
6347	高	來電的人	管家琪	柯光輝	科學類	1996.10.30
6348	高	永遠的記憶	樊聖	周于棟	文學（小說）	1995.10.30
6349	高	亂世孤臣父女淚——蔡邕與蔡琰	楔月	王金選	文學（故事）	1995.10.30
6350	高	賣花女	李銘愛	徐秀美	文學（小說）	1996.04.30
6351	高	圖解算術	朱建正	何康姿	科學類	1996.04.30
6352	高	金門風情	王素涼	鍾易真／李美玲	文學類	1996.04.30
6353	高	認識蘭陽溪	汪中和	汪中和／陳澤仁	科學類	1996.04.30
6354	高	雅美族神話故事	周宗經	洪義男	文學（民間故事）	1996.04.30

(七)第七期《中華兒童叢書》共一百五十種

書碼	年級	書　　　名	作　者	繪者／攝影	類　　別	出版日期
7101	低	超人爸爸	管家琪	沈麗香	健康類	1996.10.30
7102	低	和花花草草玩遊戲（上）	高嘉凌	陳彥華／沈競辰	科學類	1996.10.30
7103	低	和花花草草玩遊戲（下）	高嘉凌	余麗婷／沈競辰	科學類	1996.10.30
7104	低	圓夢	錢正珠	錢正珠／潘家祥	藝術類	1996.10.30
7105	低	夢想的家	董漢欽	董漢欽	健康類	1996.10.30
7106	低	北極熊的椰子禮物	陳月文	林鴻堯	文學類	1997.04.30

書碼	年級	書　名	作　者	繪者／攝影	類　別	出版日期
7107	低	獅子	黎芳玲	張義文／沈竟辰	科學類	1997.04.30
7108	低	小福與大牙	劉宗銘	劉宗銘／沈竟辰	文學類	1997.04.30
7109	低	尖山腳的田雞	柯明雄	林芬名	文學類	1997.04.30
7110	低	阿皮的夢想	劉宗銘	劉宗銘	健康類	1997.10.30
7111	低	四季的歌	謝明芳	莊姿萍	科學類	1997.10.30
7112	低	土地公的女兒	柯明雄	林芬名	文學類	1997.10.30
7113	低	小鵝露比	鍾易真	鍾易真	文學類	1998.04.30
7114	低	怕拉怕拉山的妖怪	賴建名	賴建名	文學類	1998.04.30
7115	低	公道伯仔	柯明雄	林芬名	文學類	1998.04.30
7116	低	山山和爺爺定同一國	吳燈山	王達人	文學類	1998.04.30
7117	低	好親戚	謝明芳	高篤雪	科學類	1998.04.30
7118	低	小老虎壯壯	林芬名	林芬名	健康類	1998.04.30
7119	低	流浪漢的故事	柯明雄	曲敬蘊	文學類	1998.12.30
7120	低	四個朋友	施政廷	施政廷	科學類	1998.12.30
7121	低	到菜園找小動物	羅麗容	羅麗容／陳威達	科學類	1998.12.30
7122	低	最後的絕招	柯明雄	林芬名	文學類	1999.06.30
7123	低	到海邊走走	羅麗容	曹瑞芝／羅麗容	科學類	1999.06.30
7124	低	哈哈與啦啦	龔雲鵬	龔雲姿	健康類	1999.06.30
7125	低	叫不動小姐	蔡慧燕	何雲姿	健康類	1999.06.30
7126	低	藍色的碟子	愛亞	伍幼琴	文學類	1999.12.30
7127	低	小時候‧大時候	王金選	王金選	文學類	1999.12.30

書碼	年級	書　名	作　者	繪者／攝影	類　別	出版日期
7128	低	聰明的小豆豆	曲敏蘊	曲敏蘊	健康類	1999.12.30
7129	低	我們這一班	鍾偉明	鍾偉明	健康類	1999.12.30
7130	低	飛上天	劉宗銘	劉宗銘	科學類	1999.12.30
7131	低	歡迎朋友到我家	何雲姿	何雲姿	文學類	2000.06.30
7132	低	我們住的地球	黃淑華	黃淑華	文學類	2000.06.30
7133	低	藥！不要	鍾易真	鍾易真	健康類	2000.06.30
7134	低	我只想長大	筱曉	筱曉	健康類	2000.06.30
7135	低	大武山有許多朋友	陳啟淦	蔡靜江	文學類	2000.12.30
7136	低	海洋的禮物	洪義男	洪義男	科學類	2000.12.30
7137	低	我也要！	周姚萍	陳威達	健康類	2000.12.30
7138	低	不一樣的夏天	林芬名	林芬名	健康類	2000.12.30
7139	低	認識腸病毒	蕭博文	柯廷縣	健康類	2000.12.30
7201	中	小龍舟	陳啟淦	施政廷	文學類	1996.10.30
7202	中	我愛公車	岑涵	林芬名	文學類	1996.10.30
7203	中	大生命	李美蓉	GREEN	藝術類	1996.10.30
7204	中	最後的龍	劉正盛	JO	文學類	1996.10.30
7205	中	臺灣美術家—廖德政	黃于玲	廖德政	藝術類	1996.10.30
7206	中	臺灣美術家—洪瑞麟	陳長華	洪瑞麟	藝術類	1996.10.30
7207	中	山上的孩子	曾喜城	魏連坤	健康類	1997.04.30
7208	中	愛滋知多少	蕭博文	卓昆峰	健康類	1997.04.30
7209	中	臺灣美術家—黃土水	陳長華	黃土水	藝術類	1997.04.30

書碼	年級	書　　名	作　　者	繪者／攝影	類　　別	出版日期
7210	中	臺灣美術家——江兆申	張瓊慧	江兆申	藝術類	1997.04.30
7211	中	健康生活、快樂人生	蔣立琦	楊麗玲	健康類	1997.04.30
7212	中	讀山	林鍾隆	章毓倩／柯明雄	文學類	1997.10.30
7213	中	下頭伯	陳瑞璧	洪義男	文學類	1997.10.30
7214	中	校園的孩子	曾喜城	魏連坤	健康類	1997.10.30
7215	中	裝置的藝術	鄭乃銘	鄭乃銘	藝術類	1997.10.30
7216	中	太空中的甜甜圈	管家琪	余麗婷	科學類	1997.10.30
7217	中	臺灣美術家——陳澄波	陳長華	陳澄波／陳長華	藝術類	1997.10.30
7218	中	飛天小金	蒙永麗	柯光輝	文學類	1998.04.30
7219	中	送童給螞蟻	張淑美	沈麗香	文學類	1998.04.30
7220	中	玩具王國總動員	劉正盛	徐建國	文學類	1998.04.30
7221	中	澎湖三合院古厝	李明宗	李明宗	藝術類	1998.04.30
7222	中	臺灣美術家——陳慧坤	陳長華	陳長華	藝術類	1998.04.30
7223	中	拼貼的藝術	黃寶萍	黃寶萍	藝術類	1998.04.30
7224	中	Y不急的故事簿	黃子玲	何雲姿	文學類	1998.12.30
7225	中	大龍崗下的孩子	林鍾隆	張振松	文學類	1998.12.30
7226	中	臺灣小朋友的臉	簡扶育	簡扶育	文學類	1998.12.30
7227	中	兔年話兔	沈石溪	沈麗香	科學類	1998.12.30
7228	中	臺灣美術家——郭柏川	王家誠	郭為美	藝術類	1998.12.30
7229	中	奇妙的抽象藝術	黃寶萍	黃寶萍	藝術類	1998.12.30
7230	中	走進名畫	王蕙芳	王蕙芳	藝術類	1999.06.30

書碼	年級	書　　名	作　者	繪者／攝影	類　別	出版日期
7231	中	漫步地球村	簡扶育	簡扶育	文學類	1999.06.30
7232	中	大地也會眨眼睛	陳芊莉	陳畝捷	文學類	1999.06.30
7233	中	菱角鳥——臺灣水雉	林顯堂	林顯堂	科學類	1999.06.30
7234	中	米亞桑小勇士	張友漁	楊雅惠	健康類	1999.06.30
7235	中	臺灣美術家——林克恭	陳長華	陳長華	藝術類	1999.06.30
7236	中	敲敲打打變藝術	黃寶萍	黃寶萍	藝術類	1999.06.30
7237	中	我愛蝴蝶	林鍾隆	林鴻堯	文學類	1999.12.30
7238	中	八萬島之旅	邱傑	何雲姿	文學類	1999.12.30
7239	中	遇見藝術家	黃寶萍	黃寶萍	藝術類	1999.12.30
7240	中	臺灣美術家——張啟華	陳長華	陳長華	藝術類	1999.12.30
7241	中	家燕	林顯堂	林顯堂	科學類	1999.12.30
7242	中	老祖母的拿手絕活	張友漁	洪義男／張友漁	文學類	2000.06.30
7243	中	追尋大冠鷲	林顯堂	林顯堂	科學類	2000.06.30
7244	中	益昌水電行	趙文誼	施政廷	健康類	2000.06.30
7245	中	二哥，我們回家！	陳瑞璧	林芬名	健康類	2000.06.30
7246	中	臺灣美術家——林之助	陳長華	陳長華	藝術類	2000.06.30
7247	中	藝術與自然	黃寶萍	黃寶萍	藝術類	2000.06.30
7248	中	小泰山	吳燈山	章毓倩	文學類	2000.12.30
7249	中	小島上的海鷗——黑尾鷗	林顯堂	林顯堂	科學類	2000.12.30
7250	中	蔓藤花	鄭元春	鄭元春	科學類	2000.12.30
7251	中	健康最快樂	水天	蘇阿麗	健康類	2000.12.30

書碼	年級	書名	作者	繪者／攝影	類別	出版日期
7252	中	飛蛇、看招！	張友漁	陳麗雅	健康類	2000.12.30
7301	高	明代肖像畫	張建富	張建富	藝術類	1996.10.30
7302	高	認識星座	楊昌熾	楊昌熾	科學類	1996.10.30
7303	高	悠遊臺灣	柯明雄	王達人／柯明雄	文學類	1996.10.30
7304	高	關係日常生活最深的民法	李鴻禧	曹俊彥	健康類	1996.10.30
7305	高	水之旅	鄭清海等	鄭清海等	科學類	1997.04.30
7306	高	烈嶼群島	邱賢農	邱賢農	文學類	1997.04.30
7307	高	陽光故鄉屏東	曾喜城	劉盛興等	文學類	1997.04.30
7308	高	溫泉的故鄉礁溪	陳柏州	吳燦興	文學類	1997.04.30
7309	高	家有寵貓	心岔	吳璧人	科學類	1997.04.30
7310	高	加減乘除	朱建正	何雲姿	科學類	1997.04.30
7311	高	粗愛的野狼	曾西霸	鍾易真	健康類	1997.10.30
7312	高	都市的假期	蒙永麗	陳麗雅	文學類	1997.10.30
7313	高	臺灣的後花園—臺東	陳梅英	尤能讓／賴國用	文學類	1997.10.30
7314	高	搶孤的小鎮—頭城	陳柏州	吳楊欽	文學類	1997.10.30
7315	高	中國水墨畫欣賞	黃光男	黃光男	藝術類	1997.10.30
7316	高	夏山學校兒聞	邱賢農	邱賢農	健康類	1997.10.30
7317	高	馬爾流浪記	李銘愛	余麗婷	文學類	1998.04.30
7318	高	黃金的故鄉—金瓜石	邱賢農	邱賢農	文學類	1998.04.30
7319	高	天下最幸福的人	樊聖	洪義男	文學類	1998.04.30
7320	高	兵馬俑和唐三彩	趙雲	趙雲	文學類	1998.12.30

書碼	年級	書名	作者	繪者／攝影	類別	出版日期
7321	高	公主與機器人	翁覽	劉鎮豪	文學類	1998.12.30
7322	高	電腦課	劉洪玉	劉洪玉／沈佳德	科學類	1998.12.30
7323	高	能源與電力	邱寶農	邱寶農／何光暉	科學類	1998.12.30
7324	高	沙漠之歌	陳瑤華	楊麗玲	健康類	1998.12.30
7325	高	永不褪色的山城九份	邱各容	邱各容／羅濟昆	文學類	1999.06.30
7326	高	快樂假期	水天	簡滄格	文學類	1999.06.30
7327	高	野花野果端上桌	鄭元春、簡錦玲	鄭元春	科學類	1999.06.30
7328	高	臺灣的老樹	沈競辰	沈競辰	科學類	1999.06.30
7329	高	你想當國王嗎？	方素珍	陳維霖	健康類	1999.06.30
7330	高	Good-bye！男孩	張友漁	張友漁	文學類	1999.12.30
7331	高	無尾熊的故鄉	趙雲	洪義男等	科學類	1999.12.30
7332	高	有毒植物	鄭元春	鄭元春	科學類	1999.12.30
7333	高	舞獅	李秉彝	林芬名／李秉彝	健康類	1999.12.30
7334	高	臺灣書法家——曹容	張建富	張建富	藝術類	1999.06.30
7335	高	亙古男兒——放翁——陸游	樸月	陳永模	文學類	2000.06.30
7336	高	靈光乍現——創意商品的故事	管家琪	蘇阿麗／張振山	科學類	2000.06.30
7337	高	摺紙樂	莊毓文	伍幼苓／張振山	科學類	2000.06.30
7338	高	七年日月長	楚娥	鍾偉明	健康類	2000.06.30
7339	高	在光影風景中	翁清賞	翁清賞	藝術類	2000.06.30
7340	高	草魚潭的日子	王文華	徐秀美	文學類	2000.12.30
7341	高	向太陽挑戰	伊普斯·泰吉華坦	何靈姿	文學類	2000.12.30

書碼	年級	書　　名	作　　者	繪者／攝影	類　別	出版日期
7342	高	實驗和故事	呂穎青	王金選／盧重光	科學類	2000.12.30
7343	高	臺灣沿海濕地生態環境	張文亮	張文亮	科學類	2000.12.30
7344	高	皮皮音樂王國見聞錄	連明偉	陳維霖	藝術類	2000.12.30
7140	低	貝殼化石	劉旭恭	劉旭恭	文學類	2001.06.30
7142	低	小胚胎的夢	董漢欽	董漢欽	健康類	2001.06.30
7253	中	最後的山羊	李喬	何雲姿	文學類	2001.06.30
7254	中	拜訪巴蘇亞的故鄉	周姚萍	林鴻堯／陳月霞	文學類	2001.06.30
7255	中	小島上的海鷗—鳳頭燕鷗	林耀堂	林耀堂	科學類	2001.06.30
7256	中	認識新朋友	黃賢澤	黃賢澤	藝術類	2001.06.30
7257	中	藝術家的驚奇之窗	劉永仁	劉永仁	藝術類	2001.06.30
7258	中	大甲之旅	鄭清海	鄭清海	社會類	2001.06.30
7345	高	台灣風景詩篇	李魁賢	汪淨鴻、蕭莉莉、何忠誠	文學類	2001.06.30
7346	高	北投風情畫	柯明雄	林純純／柯明雄	社會類	2001.06.30
7347	高	飛翔的島嶼—馬祖	林保寶	林保寶	社會類	2001.06.30
7348	高	草華嬤的故事	李雲嬌	洪英聖	社會類	2001.06.30
7349	高	漢寶村之歌	康原	杜襄風、許碧華、賴琬三	社會類	2001.06.30
7350	高	聽故事遊下營	利玉芳	丁海文	社會類	2001.06.30
7351	高	春風新竹	鄭清文	林芬名	社會類	2001.06.30

(八)第八期《中華兒童叢書》共二十二種

書碼	年級	書名	作者	繪者／攝影	類別	出版日期
8101	低	十隻小青蛙	劉正盛	蘇阿麗	文學類	2001.12.30
8102	低	小花真是慢呑呑	林芬名	林芬名	文學類	2001.12.30
8103	低	複製豬	溫麟玉	溫麟玉	健康類	2001.12.30
8201	中	外婆的秘密花園	零涵	沈佳德	文學類	2001.12.30
8202	中	台灣文學系列－賴和與八卦山	康原	龔雲鵬／林曜堂	文學類	2001.12.30
8203	中	古代的爬蟲類動物	王效岳	楊家騏／王效岳	科學類	2001.12.30
8204	中	親愛的幼蛙	陳瑞璧	林鴻堯	健康類	2001.12.30
8205	中	ㄚ不念这畫廊	黃子玲	張振松	藝術類	2001.12.30
8301	高	引冰思源－台灣的水土資源	林蔥禛	劉素珍／劉棣華	科學類	2001.12.30
8302	高	天馬的傳說	趙雲	趙雲	藝術類	2001.12.30
8303	高	陽光下的播種者－梵谷	朱孟庠	朱孟庠	藝術類	2001.12.30
8304	高	虎尾溪傳奇	張信吉	簡滄榕／張信吉	社會類	2001.12.30
8305	高	走過e夏	江孟蓉	余麗婷	社會類	2001.12.30
8306	高	尋找暖暖的秘密	溫小平	林傳宗／曾正信	社會類	2001.12.30
8307	高	閱讀自然景觀	郭瓊瑩	郭瓊瑩	社會類	2001.12.30
8104	低	橄欖湖	柯廷霖	柯廷霖	健康類	2002.06.30
8105	低	分一點點給我	陳路茜	陳路茜	健康類	2002.06.30
8206	中	城市農場的四季	蔡文居	蔡文居	藝術類	2002.06.30
8209	中	背著相機走天涯	柯明雄	柯明雄	藝術類	2002.06.30

書碼	年級	書　　名	作　　者	繪者／攝影	類　別	出版日期
8312	高	花卉詩篇	李魁賢	徐秀美／沈競辰	文學類	2002.06.30
8313	高	台灣名山	黃伯勳	黃伯勳	文學類	2002.06.30
8314	高	嘉南平原文明之河—曾文溪	吳茂成	吳茂成	文學類	2002.06.30

附錄四

兒童讀物編輯小組相關之規章

㈠台灣省政府教育廳中華兒童叢書金書獎實施要點

一、台灣省政府教育廳（以下簡稱本廳）為辦理中華兒
　　童叢書金書獎（以下簡稱本獎），以提高兒童讀物
　　水準，促進兒童讀物革新，特訂定本要點。

二、本獎分設下列三種：

　1.最佳寫作獎五名（文學、科學、健康、藝術、社會
　　各類一名），優良寫作獎五名。

　2.最佳插圖獎五名（文學、科學、健康、藝術、社會
　　各類一名），優良插圖獎五名。

　3.最佳印刷獎一名，優良印刷獎二名。

三、本獎之獎勵方式：

　1.最佳寫作獎各頒給「金書獎」一座及獎金伍萬元；
　　優良寫作獎各頒給「金書獎」一座及獎金三萬元。

　2.最佳插圖獎各頒給「金書獎」一座及獎金伍萬元；
　　優良插圖獎各頒給「金書獎」一座及獎金三萬元。

　3.最佳印刷獎頒給「金書獎」一座；優良印刷獎頒給
　　「金書獎」一座。

四、凡中華兒童叢書之書種，屬於個人創作，由兒童讀
　　物編輯小推薦參加。屬於集體創作之書種，如特有

價值，得另給榮譽獎。

五、由本廳聘請專家組成評審委員，辦理評審工作。

六、評審委員會設主任委員一人，委員十至十四人，各
委員分別參加下列一個小組，擔任評審工作。

1. 寫作獎評審小組。

2. 插圖獎評審小組。

3. 印刷獎評審小組。

七、本獎評定後，予以公告及函知得獎者，並定期公開
頒獎。

八、有關經費，應編列預算，經兒童讀物出版資金管理
委員會通過後撥辦之。

九、本要點陳經本廳廳長核定後實施。

㈡台灣省政府教育廳中華幼兒圖畫書金書獎實施要點

一、台灣省灣省政府教育廳（以下簡稱本廳）為辦理中
華幼兒圖畫書金書獎以提高幼兒圖畫書水準，獎勵
從事幼兒圖畫工作者，特訂定本要點。

二、本獎設二種獎項：

1. 最佳幼兒圖畫書獎。

2. 優良幼兒圖畫書獎。

三、獎勵方式

1. 最佳幼兒圖畫書獎頒給「金書獎」一座及獎金伍萬元。

2. 優良幼兒圖畫書獎頒給「金書獎」一座及獎金三萬元。

㈢台灣省兒童讀物出版資金管理委員會設置要點

　　　　　82.12.7八二省人一字第八七八六號函

一、台灣省政府（以下簡稱本府）為辦理長期編印兒童
　　讀物及有關出版資金之籌集、保管及運用等事宜，
　　設立台灣省兒童讀物出版資金管理委員會（以下簡
　　稱本會）。

二、本會之任務如左：

　　㈠關於兒童讀物編印計畫之審議及執行之監督事項。

　　㈡關於兒童讀物出版資金之籌集、保管及運用事項。

　　㈢關於兒童讀物版權收益之處理事項。

　　㈣關於兒童讀物出版經費預算決算之審議事項。

　　㈤其它有關兒童讀物出版資金之處理事項。

三、本會置主任委員，由本府教育廳（以下簡稱教育廳）
　　廳長兼任；委員十七人至十八人，由本府就左列人
　　員聘（派）兼之。

　　㈠教育廳副廳長二人、主任秘書、第四科科長、會計
　　　室主任、總務室主任、台灣書店經理、兒童讀物出
　　　版部總編輯。

　　㈡台北市政府教育局第三科科長。

　　㈢高雄市政府教育局第三科科長。

　　㈣台灣省縣市教育局長代表二人。

　　㈤台灣省國民小學校長代表二人。

㈥台北市國民小學校長代表一人。

㈦高雄市國民小學校長代表一人。

㈧兒童讀物專家一人至二人。

前項委員任期為兩年，期滿得續聘（派）兼之。

四、本會置秘書一人，由教育廳第四科科長兼任，綜理
本會幕僚業務，並置幹事二人協助，由教育廳現有
人員調兼之。

五、本會每三個月召開會議一次，必要時得召開臨時會
議，均由主任委員召集之。主任委員因故不能主持
時，得指定委員一人代理之。

六、本會人員均為無給職。

㈣教育部兒童讀物出版資金管理委員會設置要點

一、教育部（以下簡稱本部）為辦理編印兒童讀物及有
關出版資金之籌集、保管及運用等事宜，特訂定本
要點。

二、教育部兒童讀物出版資金管理委員會（以下簡稱本
會）之任務如下：

㈠關於兒童讀物編印計畫之審議及執行之監督事項。

㈡關於兒童讀物出版資金編印計畫之籌集、保管及運
用事項。

㈢關於兒童讀物版權收益之處理事項。

㈣關於兒童讀物出版經費預算決算之審議事項。

㈤其他有關兒童讀物出版資金之處理事項。

三、本會置主任委員由本部次長兼任，綜理會務，副主
任委員由本部中部辦公室主任兼任，委員三十九
人，由下列人員兼任，職務異動隨時調整之：

㈠本部國教司司長、會計處會計長、總務司司長、國
教司第二科科長。

㈡本部中部辦公室副主任二人、第四科科長、會計科
科長、總務科科長。

㈢台灣書店總經理。

㈣台北市政府教育局第三科科長。

㈤高雄市政府教育局第三科科長。

㈥台灣省各縣（市）政府教育局長二十一人。

㈦台灣省國民小學校長代表一人。

㈧台北市國民小學校長代表一人。

㈨高雄市國民小學校長代表一人。

㈩兒童讀物專家二人。

前項委員由教育部聘兼之；任期至八十九年十二月三
十一日止。

四、本會置執行秘書一人，由本部中部辦公室第四科科
長兼任，綜理本會幕僚業務，其餘所需工作人員，
由中部辦公室指派相關人員兼任之。

五、本會每半年召開委員會會議一次，必要時得召開臨
時會議，由主任委員或指派副主任委員召集之。

六、本會兼職人員均為無給職，但得依規定支給兼職交通費或出席費；外聘委員並得依規定支給出席費。

七、本要點實施期間自八十八年七月一日至八十九年十二月三十一日。

㈤台灣省兒童讀物出版資金管理委員會約聘僱遴用及待遇要點

（83年7月28日第六十三次委員會議修訂通過）

（83年7月28日第六十三次委員會議修訂通過）

一、本會為為編印兒童讀物，設置兒童讀物編輯小組，其編輯及約僱人員之任用及待遇，以本辦法之規定辦理。

二、兒童讀物編輯小組置總編輯一人，編輯九人，編輯助理一人，均為專任職。

三、兒童讀物編輯小組約僱僱員九至十人辦理兒童讀物財務之處理、資料之管理，及配發等工作。

四、遴用資格：

　㈠專任編輯（含編輯助理）應具有大學或專科以上學校畢業資格，並且有文學修養及編輯工作經驗者；美術編輯並應具有美術修養及編排設計能力者。

　㈡僱員應具有高中高職以上畢業資格者。

五、遴用方式：

　㈠編輯人員及約僱人員均以公開甄選方式辦理，由承

　　　辦業務單位陳請主任委員核定聘用或僱用，並送請
　　　兒童讀物出版資金管理委員會及本廳人事室備查。

　㈡專任編輯初聘為一年，續聘均為二年。

　㈢雇員約僱為一年。

六、待遇：

　㈠約聘編輯及約僱人員之待遇，參照行政院暨所屬各
　　　級機關約聘人員注意事項及省屬約僱人員之有關規
　　　定，訂定其薪點致酬。

　㈡新聘編輯經試用考核，工作績效良好，予以正聘致
　　　酬。

　㈢約聘編輯及約僱人員支薪酬，每年十二個月計算，
　　　按月發給；年終工作獎金得比照有關規定辦理。

　㈣約聘編輯、約僱人員連續服務滿五年以上者，其離
　　　職時給予服務獎金三個月之薪金，每增加二年增酬
　　　一個月之薪金。

　　　但如於約聘中途離職，未完成工作內容與標準者，
　　　該聘期不予計列服務獎金。已完成聘約之服務年資
　　　則仍依右述規定發給服務獎金。

七、編輯人員及僱員之出勤及休假比照教育廳職員出
　　　勤、休假法辦理。

八、本辦法提經兒童讀物出版資金管理委員會通過後，
　　　陳請主任委員核定施行。

伱教育部兒童讀物出版資金管理委員會約聘僱人員聘僱用要點（草案）

一、教育部兒童讀物出版資金管理委員會（以下簡稱本委員會）為編印兒童讀物及處理財務、資料、配發等事宜，比照行政院訂頒「聘用人員聘用條例」、「行政院暨所屬各機關聘用人員注意事項」「行政院暨所屬各機關約僱人員僱用辦法」、「行政院暨所屬各機關約聘僱人給假規定」、「各機關學校聘僱人員離職儲金給與辦法」暨考試院訂頒「聘用人員聘用條例施行細則」訂定本要點。

二、本委員會約聘僱下列人員：

㈠總編輯一人列第九等。

㈡編輯七人列第八等至九等。

㈢約僱人員八人列第五等。

三、遴用資格：

㈠總編輯：應具國內外大學畢業，並具編輯專業工作經驗六年以上者暨領導能力者；或具與擬任工作性質程度相當之訓練或工作經驗者。

㈡編輯：應具有國內外大學，並具且有文學修養及編輯工作或具美術修養及編排設計能力工作四年以上經驗者；或具有與擬任工作性質程度相當之訓練或工作經驗者。

　　㈢約雇人員：具國內外專科以上學校畢業或高級中等
　　　學校畢業，並具擬任工作二年以上經驗者。

四、總編輯、編輯、及約僱人員均以安置現有人員為優
　　先，若有出缺以公開甄選方式辦理，陳請主任委員
　　核定聘用或僱用。

五、待遇：比照行政院暨所屬機關約聘僱人員注意事項
　　有關規定。

六、聘僱用人員之出勤及給假均比照行政院頒「行政院
　　暨所屬各機關約聘僱人給假規定」辦理。

七、聘僱用人員比照行政院頒「各機關學校聘僱人員離
　　職儲金給與辦法」，提撥離職儲金。

八、本要點提經本委員會通過後，陳請主任委員核定施
　　行。

九、本要點實施期間自八十八年七月一日至八十九年十
　　二月三十一日。

㈦教育部兒童讀物出版資金管理委員會徵求第七期「中華兒童叢書」文稿及插圖審查程序簡則

　　一、計畫期間：

　　自民國八十五年七月一日起至民國九十年六月三十日，
共計五年。

　　二、編印書種：

　　每年預定出版「中華兒童叢書」三十種，五年共一百五

十種，以供全台灣地區國民小學學生閱讀。

三、編印目標：

㈠指導兒童閱讀優良讀物，以培養其倫理觀念，增進
其對我國固有文化的認識，並激發其愛國家、愛民
族、愛鄉土、愛社會的情操。

㈡指導兒童閱讀優良讀物，以培養其身心健康，增進
其科學之事並啟發其探求新知的能力。

㈢指導兒童閱讀優良讀物，以充實生活經驗，陶冶其
情感意志，並養成其自動自發的學習態度。

㈣徵求兒童讀物優良作品及插畫，編印示範性兒童叢
書，以提升國內兒童讀物的水準，並促進國內兒童
讀物的革新。

四、內容門類：

「中華兒童叢書」分為四類：

㈠文學類（含漫畫）。

㈡科學類（含漫畫）。

㈠藝術類（含漫畫）。

㈡健康類（含漫畫）。

五、年級區分：

「中華兒童叢書」依照內容程度，分為三段：

㈠低年級（適合國民小學一、二年級學生閱讀）。

㈡中年級（適合國民小學三、四年級學生閱讀）。

㈢高年級（適合國民小學五、六年級學生閱讀）。

六、文稿審查標準及程序：

　㈠不論任何類別，均應與現行國民小學課程及教材內
　　容相配合。

　㈡文稿可參照「內容門類」、「年級區分」，選定題目
　　撰寫，但為避免與已出版之叢書內容相重複，可先
　　提出素材草案與本部兒童讀物出版資金管理委員會
　　編輯小組研商。

　　地址：台北市忠孝東路一段一七二號五樓。

　　電話：(02)2394-6194，(02)2394-6195

　　傳真：(02)2341-6625

　　E-MAIL：kidsmag@ms27.hinet.net

　㈢文稿取材務須適當，記敘務須清楚，取材時請注意
　　符合時代需要，有關科學科技、資訊、兒童劇本、
　　生態環境教育、法律教育、人口教育等題材，均可
　　包括在內。

　㈣文稿使用的詞句與字彙，務須求適合各該年級兒童
　　的閱讀程度，勿過於艱澀。

　㈤文稿宜以文藝筆調撰寫，內容可儘量故事化，多舉
　　實例，期能有助於兒童之了解與吸收，並引起兒童
　　閱讀之興趣。

　㈥文稿須附有指導頁（如閱讀測驗、字彙測驗、內容
　　整理、實驗觀察、製作及表演等），採用何種指導
　　方式，可由作者抉擇，以試探兒童閱讀能力效果。

㈦文稿應為創作，已刊載或直接翻譯之作品，皆不予
採用。

㈧文稿均應經過文字編輯初審，就撰稿要點進行查證
初選工作，再由總編輯就各類文稿內容與性質，邀
請相關專家進行複審修正，通過後始予採用。

㈨評選標準：

主題內容佔百分之五十，文字運用能力佔百分之三
十，創意佔百分之二十。

七、插圖審查標準及程序：

㈠插圖的造型要生動、色彩要鮮美，表現的技巧要適
合各該年級程度兒童的欣賞能力。

㈡插圖及美術教育的功能，須與各類兒童讀物的性質
相配合。科學類和健康類的插圖，須力求正確、真
實，文學類和藝術類的插圖，須力求優美、生動。

㈢圖稿均應經過美術編輯初審，就插圖要點進行查證
初選工作，再由總編輯就各類圖稿內容與性質，邀
請相關專家進行複審修正，通過後始予採用。

㈣評選標準：

主題佔百分之五十，繪圖技巧佔百分之三十，創意
佔百分之二十。

八、頁數和套色：

各種均為二十開本，封面底四色二頁，封裡單色二頁，
各種之內文頁及套色標準如下：

㈠低年級：四十頁為原則，全部四色印製。

㈡中年級：六十頁為原則，全部四色印製。

㈢高年級：八十頁為原則，四色四十頁，單色四十頁。

九、文稿字數

㈠低年級：約三千字。

㈡中年級：約一萬至一萬二千字。

㈢高年級：約二萬到二萬五千字。

十、插圖幅數：

㈠低年級：四色二十幅以上。

㈡中年級：四色二十五幅以上。

㈢高年級：四色三十幅以上。

㈧教育部兒童讀物出版資金管理委員會八十八下半年及八十九年度工作計畫

一、依據：教育部八十八年七月二十七日台八八國字第八八○七二一九號函。

二、目的：編印以兒童為中心之課外讀物，配發國小學生閱讀，充實其基本常識，培養並增益其想像力及創造力。

三、工作期程：自八十八年七月一日至八十九年十二月卅一日。

四、工作內容：

㈠編印：

 1.中華兒童叢書：四十五種，每種五萬一千冊，計二百二十九萬五千冊。

 2.兒童的雜誌：十八期，每期五萬九千三百六十四冊，計一百零六萬八千五百五十冊。

㈡配發：

 1.中華兒童叢書：台灣區公私立國小每班每種一套，每校每種一套，置於圖書室。

 2.兒童的雜誌：台灣區公私立國小每班每期一本，每校一本，置於圖書室。

五、經費支用：

㈠國教經費補助八千萬元：除人事費外，支付編印中華兒童叢書及兒童的雜誌所需各項費用。

㈡依例向國小學生徵收兒童讀物費十五元暨相關利息等共計八千八百二十四萬元：支付所需人事、業務、印刷、維護及旅運費等。

六、預期效益：提升國小學童對科學、衛生保健的認知，及文學藝術之欣賞能力。

（以上資料來源：教育部兒童讀物出版資金管理委員會第一次委員會議資料，1999.09.10。）

附錄 五

《中華兒童叢書》等各期
金書獎文圖作者、印刷廠名單

第一期《中華兒童叢書》金書獎文圖作者、印刷廠名單

獎　別	書　名	類別	年級	文作者	圖作者	印製廠	出版年月日	備　註
最佳寫作獎	冒氣的元寶	文學	四	唐逸陶	曹俊彥	華僑	57.01.30	
最佳寫作獎	小糊塗	科學	一	華霞菱	李林	明和	58.02.01	
最佳寫作印刷獎	小琪的房間	健康	二	林良	陳壽美	華新	58.09.01	
最佳插圖獎	小蘿蔔愛玩兒	文學	一	楊思娥	龍思良	綠地	56.09.30	
最佳插圖獎	孤獨的白駝	文學	三	胡格	陳君天	中華	59.10.01	
最佳插圖印刷獎	可愛的玩具	科學	二	林戊笈	曾謀賢	裕台	56.09.30	
最佳印刷獎	我家有架電視機	文學	二	黃雲生	周春江	中華	56.03.30	

60年4月4日在中央圖書館舉行頒獎典禮，由教育廳廳長潘振球親自主持頒獎。

第二期《中華兒童叢書》金書獎文圖作者、印刷廠名單

獎　別	書　名	類別	年級	文作者	圖作者	印製廠	出版年月日	備　註
最佳寫作獎	小螢螢	文學	一	于慎思	曾謀賢	明和	60.12.31	頒金書獎一座及獎金壹萬元

獎　別	書　名	類別	年級	文作者	圖作者	印製廠	出版年月日	備　註
最佳寫作獎	獸類金牌獎	科學	三	簡光棠	曹俊彥	華新	63.09.30	頒金書獎一座及獎金壹萬元
最佳寫作獎	水果	健康	一	嚴友梅	黃淑和	錦興	61.12.31	頒金書獎一座及獎金壹萬元
優良寫作獎	小缸和小綠	文學	四	王漢偉	曹俊彥	金山	63.02.01	頒獎牌一個及獎金伍仟元
優良寫作獎	小時候	文學	一	林良	曹俊彥	中華	64.09.30	頒獎牌一個及獎金伍仟元
優良寫作獎	樹和葉	科學	一	賴麗美	邱清剛	中華	64.09.30	頒獎牌一個及獎金伍仟元
最佳插圖獎	黃狗耕田	文學	二	蘇尚耀	廖未林	太原	60.11.01	頒金書獎一座及獎金壹萬元
最佳插圖獎	蝴蝶	科學	四	郭玉吉	郭玉吉	中華	63.06.30	頒金書獎一座及獎金壹萬元
最佳插圖獎	垃圾	健康	三	李亦亮	邱清剛	合同	60.10.30	頒金書獎一座及獎金壹萬元
優良插圖獎	老婆婆和黑猩猩	文學	二	蘇尚耀	吳昊	錦興	62.08.31	頒獎牌一個及獎金伍仟元

獎別	書名	類別	年級	文作者	圖作者	印製廠	出版年月日	備註
優良插圖獎	娃娃城	健康	二	華霞菱	胡澤民	華新	64.11.30	頒獎牌一個及獎金伍仟元
優良插圖獎	今天早晨真熱鬧	文學	二	林良	郭吉雄	明和	62.08.31	頒獎牌一個及獎金伍仟元
優良印刷獎	黃狗耕田	文學	二	蘇尚耀	廖未林	太原	60.11.01	頒獎牌一個
優良印刷獎	上山求歌	文學	三	于慎思	江義輝	金山	63.07.31	頒獎牌一個
優良印刷獎	蝴蝶	科學	四	郭玉吉	郭玉吉	中華	63.06.30	頒獎牌一個

68年6月23日在省立台北師專禮堂舉行頒獎典禮，由教育廳廳長謝又華親自主持頒獎。

第三期《中華兒童叢書》金書獎文圖作者、印刷廠名單

獎別	書名	類別	年級	文作者	圖作者	印製廠	出版年月日	備註
最佳寫作獎	小螞蟻大螞蟻歷險記	文學	三	王令嫻	曹俊彥	僑聯	65.12.31	
最佳寫作獎	輪	科學	二	張劍鳴	藍國賓	榮民	65.08.31	
最佳寫作獎	五彩狗	健康	一	華霞菱	劉中璿	中華	70.04.30	
優良寫作獎	尋松到金門	文學	三	呂福和	呂福和	上海	69.08.31	
優良寫作獎	鼻子的自述	健康	四	凌雲琪	黃鎮春	上海	66.01.31	

獎別	書名	類別	年級	文作者	圖作者	印製廠	出版年月日	備註
優良寫作獎	一二三的故事	科學	四	凌雲俐	邱清忠	僑聯	65.12.31	
最佳插圖獎	誰是賊	文學	四	沙慾乾	林順雄	太原	70.06.30	
最佳插圖獎	絨寶兒	科學	二	夏小玲	曹俊彥	中華	67.10.31	
最佳插圖獎	神醫華陀	健康	四	凌雲琪	奚淞	合同	65.10.31	
優良插圖獎	小木船上岸	文學	二	林良	呂游銘	中華	65.12.31	
優良插圖獎	快腿兒的早餐	科學	二	沙慾乾	趙國宗	合同	67.08.31	
優良插圖獎	小喜鵲捉眠	健康	二	夏小玲	藍國賓	太原	69.08.31	
優良印刷獎	龜兔又賽跑	文學	一	許漢章	趙國宗	中華	70.06.30	最佳印刷獎從缺
優良印刷獎	國劇中的風霜雨雪	文學	四	張大夏	張大夏	榮民	66.05.31	

71年9月18日下午三時在台北市國語實小禮堂舉行頒獎典禮，由教育廳廳長黃昆輝親自主持頒獎。

第四期《中華兒童叢書》金書獎文圖作者、印刷廠名單

獎別	書名	類別	年級	文作者	圖作者	印製廠	出版年月日	備註
最佳寫作獎	鵝媽媽的寶寶	文學	二	林煥彰	洪義男	紅藍	74.03.20	
最佳寫作獎	天上無雲不下雨	科學	二	馮鵬年	吳昊	功同	72.01.10	
最佳寫作獎	我們開營去	健康	五	劉康明	劉伯樂	紅藍	73.07.20	
最佳寫作獎	小畫家大畫家	藝術	三	鄭明進		功同	71.11.20	

獎別	書名	類別	年級	文作者	圖作者	印製廠	出版年月日	備註
優良寫作獎	可敬可愛的楊梅	文學	五	林鍾隆	林順雄	功同	71.10.20	
優良寫作獎	斑馬王	文學	三	楊永仕文 譚遠祥譯	劉伯樂	紅藍	75.05.30	
優良寫作獎	落花生	科學	四	莊毓文	莊毓文	紅藍	73.07.20	
優良寫作獎	學做主人和客人	健康	四	李丌（愛亞）	黃瓊詩圖 洪辛芳攝	紅藍	73.12.20	
優良寫作獎	皇帝出遊	藝術	四	王耀庭	故宮博物院	功同	72.04.15	
最佳插圖獎	第一好張得寶	文學	四	鍾肇政	曹俊彥	紅藍	74.12.30	
最佳插圖獎	竹和竹玩具	科學	四	曹惠真	劉伯樂	紅藍	74.07.20	
最佳插圖獎	我們露營去	健康	五	劉康明	劉伯樂	紅藍	73.07.20	
最佳插圖獎	中國玻璃藝術	藝術	六	林保堯	林保堯	紅藍	75.05.20	
優良插圖獎	五兄弟	文學	二	雲淙	徐松光	功同	71.10.30	
優良插圖獎	動物的神話故事	科學	六	林政行	楊德陵 李茂行	紅藍	75.05.15	
優良插圖獎	怎樣預防肝炎	健康	六	蕭博文	林傅宗	紅藍	74.04.23	
優良插圖獎	線上周上來回跳	藝術	二	李雩芬	李雩芬	大原	72.09.30	
優良印刷獎	壞松鼠	文學	四	林煥彰	劉開	功同	71.12.20	最佳印刷獎從缺

獎別	書名	類別	年級	文作者	圖作者	印製廠	出版年月日	備註
優良印刷獎	小青蛙到智慧林	文學	三	楊永任 郭淑儀（譯）	曹俊彥	太原	73.07.20	

75年9月26日下午三時在台北市福星國小禮堂舉行頒獎典禮，由教育廳長林清江親自主持頒獎。

第五期《中華兒童叢書》金書獎文圖作者、印刷廠名單

獎別	書名	類別	年級	文作者	圖作者	印製廠	出版年月日	備註
最佳寫作獎	蘇東坡	文學	高年級	楊明麗	陳永模	永裕	80.04.20	
最佳寫作獎	婆羅洲雨林探險	科學	中年級	徐仁修	徐仁修	永光	77.06.20	
最佳寫作獎	北海岸之旅	健康	高年級	楊茂鈞	楊茂鈞	花王	76.04.20	
最佳寫作獎	先民的遺跡	藝術	高年級	楊仁江	楊仁江	永裕	78.06.20	
優良寫作獎	老牛山山	文學	中年級	嚴友梅	徐素霞	工商	76.04.20	
優良寫作獎	中國的算學	科學	高年級	陳登源	陳維霖	太原	80.06.30	
優良寫作獎	菱角塘	健康	中年級	陳玉珠	陳維霖	皇甫	76.12.20	
優良寫作獎	談戲	藝術	高年級	張曉風	徐秀美	太原	80.06.30	
最佳插圖獎	成吉思汗	文學	高年級	謝國興	林順雄	皇甫	76.12.20	
最佳插圖獎	有趣的科學遊戲	科學	低年級	莊毓文	林純純	大成	79.04.20	

獎別	書名	類別	年級	文作者	圖作者	印製廠	出版年月日	備註
最佳插圖獎	會飛的雲	健康	低年級	陳木城	林鴻堯	工商	76.06.01	
最佳插圖獎	跟小元元談中國建築	藝術	高年級	王鎮華	王鎮華	永裕	80.06.30	
最良插圖獎	臺灣早期開發—中部地區	文學	中年級	黃富三	陳麗雅	合同	80.06.30	
優良插圖獎	觀察自然	科學	中年級	陳育賢	陳育賢	合同	80.04.30	
優良插圖獎	菱角塘	健康	中年級	陳玉珠	賴雯三 陳維林	皇甫	76.12.20	
優良插圖獎	板橋林家花園	藝術	高年級	何兆青	何兆青	功同	75.12.20	
特殊漫畫獎	上元	文學	低年級	曹俊彥		永裕	80.06.20	
最佳印刷獎	觀察自然	科學	中年級	陳育賢	陳育賢	合同	80.04.30	
優良印刷獎	臺灣珍貴寶藏	科學	中年級	林朝欽	林朝欽	太原	80.04.30	

80年12月14日上午十時在台北市大橋國小禮堂舉行頒獎典禮，由教育廳廳長陳倬民親自主持頒獎。

第六期《中華兒童叢書》、《中華幼兒圖畫書》金書獎文圖作者、印刷廠名單

獎別	書名	類別	年級	文作者	圖作者	印製廠	出版年月日	備註
最佳寫作獎	山中的故事	文學	中年級	林鍾隆	林芬名	偉功	85.04.30	
最佳寫作獎	馬路旁的綠衛兵	科學	中年級	黎芳玲	嚴凱信 張義文	功同	81.04.30	

獎　別	書　名	類別	年級	文作者	圖作者	印製廠	出版年月日	備　註
最佳寫作獎	快樂學習	健康	中年級	羅正芬	官月淑	今日	85.04.30	
最佳寫作獎	中國的繪畫	藝術	高年級	王耀庭	王耀庭	功同	80.10.30	
最佳寫作獎	墾丁旅行日記	社會	中年級	王家祥	徐建國 蔡苓	合同	80.10.30	
優良寫作獎	永遠的記憶	文學	高年級	樊聖	周子棟	偉功	84.10.30	
優良寫作獎	古怪花花國	科學	低年級	謝明芳	曲敏蘊 鄭元春	今日	84.10.30	
優良寫作獎	綠色的朋友	健康	高年級	趙雲	徐秀美	青水	83.10.30	
優良寫作獎	臺灣美術家—陳進	藝術	中年級	陳長華	陳進	青水	83.10.30	
優良寫作獎	臺灣早期開發總論	社會	中年級	溫振華	林鴻堯	鴻辰	81.10.30	
最佳插圖獎	昆蟲詩篇	文學	高年級	李魁賢	簡滄榕	合同	80.10.30	
最佳插圖獎	海岸河口的鳥類	科學	中年級	郭智勇	郭智勇	正大	82.04.30	
最佳插圖獎	住的地方	健康	低年級	何雲姿	何雲姿	合同	81.04.30	
最佳插圖獎	點子怪物	藝術	低年級	唐琮	陳璐茜	青水	84.04.30	
最佳插圖獎	大航海時代	社會	高年級	楊肅獻	陳敏捷	大甲	81.04.30	
優良插圖獎	老榕樹	文學	低年級	謝武彰	林純純	國堡	83.10.30	
優良插圖獎	寄生植物	科學	中年級	沈競辰	沈競辰	鴻辰	81.10.30	
優良插圖獎	愛貓的女孩	健康	低年級	管家琪	王瑋	正大	82.04.30	

獎　別	書　　名	類別	年級	文作者	圖作者	印製廠	出　版年月日	備　註
優良插圖獎	溥心畬傳奇	藝術	高年級	張建富	林齊(林世俊)	太原	84.04.30	
優良插圖獎	傳統中國	社會	高年級	謝國興	林鴻堯	大甲	81.04.30	
最佳印刷獎	小豬農場	文學	低年級	陳璐茜	陳璐茜	正大	82.04.30	
優良印刷獎	低海拔山區的鳥類	科學	中年級	郭智勇	郭智勇	花王	83.04.30	
最佳幼兒圖畫書	走迷宮	／	幼兒	林鴻堯	林鴻堯	國壁	84.06.30	
優良幼兒圖畫書	雅美族的飛魚季	／	幼兒	洪義男	洪義男	嘉申	86.12.01	

87年12月10日上午十時在台北市來來大飯店金龍廳舉行頒獎典禮，由教育廳廳長陳英豪親自主持頒獎典禮。

附錄六

兒童讀物編輯小組
歷年出版品得獎書目

　　本書目參考歷年來行政院新聞局所舉辦「推介優良中、小學生課外讀物」活動之作品清冊，以及由文建會等單位共同主辦的「好書大家讀」活動所編印的「好書指南」書目中，逐頁翻閱，整理出兒童讀物編輯小組歷年出版品中，曾受推薦入選好書或得獎肯定的部分優秀作品，以提供閱讀之優先選擇，至於各期《中華兒童叢書》金書獎的部分，已於前面附錄提及，在此不再重述。

(一)《中華兒童叢書》獎項

編號	獎　　項	得　　獎　　作　　品	獲獎時間
1	行政院新聞局第三次推介優良中、小學生課外讀物	小彈珠、打拳賣百花開、玩泥巴的藝術——陶瓷、牽牛花、溫暖的家；小青蛙到智慧林、魚兒的本領、寄生蟹、人類的演化、人類的新朋友——電腦、月光下的小鎮、美濃、中國銅鏡藝術、世界的民族、放風箏、南柯太守傳、怎樣採集製作動物標本、怎樣採集製作植物標本、茶、莊子的世界。	1985.06
2	行政院新聞局第五次推介優良中、小學生課外讀物	中國書法的認識、水牛和稻草人、陶的世界、媽媽小時候、斑馬王、三隻老駱駝、音符們的歌唱、娃娃上學、布偶搬家、認識讀果、我是隻小小鳥、大家一起畫、印章、動物的神話、中國玻璃藝術、蘭嶼的故事、春日花園的故事、雕竹的藝術。	1987.07
3	行政院新聞局第六次推介優良中、小學生課外讀物	長長方方、頑皮貓、好女孩、花園的好朋友、烤肉記、麻雀的家、小神象、綠島遊蹤、菱角塘、快樂的暑假、你身邊的名曲、螢火蟲、有趣的紙雕塑、珍珠、林秀珍的心、成吉思汗、飛禽詩篇、一個故事中的故事、聽昆蟲講莉莉的一生、謝阿姨的菜園。	1988.07

編號	獎項	得獎作品	獲獎時間
4	行政院新聞局第七次推介優良中、小學生課外讀物	故事、奇妙的化學、北海岸之旅、廚房小秘密、蝦兵蟹將、風雨之夜。	1989.06
5	行政院新聞局第八次推介優良中、小學生課外讀物	小鴨鵬想去外婆家、臭鼬的長尾巴、兒童曲選、花神、學陶樂陶陶、婆羅洲雨林探險、現代的武器、九隻小鵝和一隻小鵬的故事、走進叢林、好朋友的話、快樂的童年、抽陀螺、鹿港之旅、銀光幕後。	1990.06
6	行政院新聞局第九次推介優良中、小學生課外讀物	奇妙的魔術瓶、黑珍珠真奇妙、中國古典寓言故事——呂氏春秋、音樂的故事、歷史的痕跡、放空鐘、地殼岩石、螃蟹的自述、野溪之歌、先民的遺跡。	1991.06
7	行政院新聞局第十次推介優良中、小學生課外讀物	有趣的科學遊戲、母雞生蛋的話、給姊姊的禮物、大嘴龍、小紙船的流浪、快樂村、孩子的季節、雪地和雪泥、生活日記、山谷的災難、爸爸的燈盞、智慧的手、山、溪潤的鳥、十位美術家的故事、小烏龜飛上天。赴宴記、爸爸的童年、我們的衣服、當我們同在一起、上元、大肚蛙遊記、台灣早期開發——宜蘭地區、北部地區、桃竹苗地區、	1992.06

編號	獎　項	得　獎　作　品	獲獎時間
		中部地區、雲嘉南地區、高屏地區、花東地區、澎湖地區、墾丁旅行日記、太魯閣之旅、探訪雪霸。走入自然、觀察自然、珊瑚宮探秘、自然、環境、人（上、下）、台灣綠寶藏、生物世界、小水滴和蚯蚓的話、水鳥世界、大家來看電影、怎樣分類、中國的算學、中國的天文學、中國的醫學、中國的音樂、跟小俗、談戲、中國建築、中國思想淺話、中國的繪畫、中國文學的故鄉（上）、鯉魚山頑童、阿里山火車、平凡中的偉大、昆蟲詩篇、中國大地、蘇東坡。	
8	行政院新聞局第十一次推介優良中、小學生課外讀物	小螞蟻丁丁、老奶奶的木盒子、住的地方、快樂野營、咕咚來了、快樂王子學衣、看電影、超人媽媽、認識旅遊、台灣早期開發——總論、台灣美術家廖繼春、台灣美術家到大自顏水龍、玉山行、我的房子找我的家、然賞鳥、花間世界、烏鴉鳳蝶阿青的旅程、馬路旁的綠衛兵、寄生植物、植物園的故事	1993.07

編號	獎項	得獎作品	獲獎時間
9	行政院新聞局第十二次推介優良中、小學生課外讀物	大個子的新禮物、女兒泉、小豬農場、放假真好、愛貓的女孩、春天飛出來、為什麼影子是黑的？黑貓汪汪、樹大十八變、歡天喜地出國遊、都是脫鞋惹的禍、好奇的鳥、做自己的主人、迷失的月光、海岸河口的鳥類、快樂的牙齒、義大利文藝復興（上、下）、西洋畫家的故事、搶30、神秘的木乃伊、飛碟與外星人、恆春半島的故事、曾鞏、王安石、韓愈、柳宗元。事、氣候.植物和人、大航海時代、近代中國、傳統中國、中國文學的故鄉（下）、舞龍、對聯的故事。	1994.06
10	行政院新聞局第十三次推介優良中、小學生課外讀物	烏拉拉的故事、台灣美術家陳進、張大千傳奇、平原郊野的鳥類、低海拔山區的鳥類、歡迎鳥類來我家、中海拔山區的鳥類、老榕樹、池塘媽媽、積木馬戲團、爬山樂、美的小精靈、鳥獸蟲魚、鐵橋下的水蛇和鰻魚、九岸溪人。說果實、說葉子、猜猜我是誰、歡迎鳥兒來、大地受傷了、	1995.06

編號	獎項	得獎作品	獲獎時間
11	行政院新聞局第十四次推介優良中、小學生課外讀物	古怪花花國、沙勞越自然之旅、來電的人、高海拔山區的鳥類、烏龍新娘、頑皮的松鼠、溪池為家的昆蟲、台灣美術家李石樵、台灣美術家楊三郎、羅東——一個原名猴子的小鎮、鞋子船、怪怪族與哈哈貓、人在橋上、王維、永遠的記憶。	1996.07
12	行政院新聞局第十五次推介優良中、小學生課外讀物	夢想的家、畫中的小偵探、台灣美術家洪瑞麟。	1997.07
13	行政院新聞局第十六次推介優良中、小學生課外讀物	北極熊的椰子禮物、尖山腳的田雞、愛滋知多少、獅子、四季的歌、土地公的女兒、讀山、下頭伯、太空中的甜甜圈、親愛的野狼、都市假期、水之旅。台灣美術家黃土水、台灣美術家江兆申、烈嶼群島、陽光故鄉——屏東、溫泉城的小鎮澄波、一碓溪、裝置的藝術、台灣美術家陳澄波、台灣的後花園——台東、搶孤的小鎮——頭城、中國水墨畫欣賞、夏山學校見聞、健康生活。	1998.09

編號	獎　項	得　獎　作　品	獲獎時間
14	行政院新聞局第十七次推介優良中、小學生課外讀物	小鵝露比、帕拉帕拉山的妖怪、公道伯仔、山山和爺爺是同一國、好親戚、小老虎壯壯、飛天小金、送蜜給螞蟻、玩具王國總動員、澎湖三合院古厝、台灣美術家陳慧坤、拼貼的藝術、馬爾濟流浪記、黃金的故鄉——金瓜石、天下最幸福的人、流浪漢的故事、四個朋友、到菜園找小動物、大龍峒下的孩子、兔年話兔、台灣美術家郭柏川、奇妙的抽象藝術、走進名畫、兵馬俑和唐三彩、公主與機器人、電腦課、台灣小朋友的臉、沙漠之歌、能源與電力。	1999.10
15	行政院新聞局第十八次推介優良中、小學生課外讀物	小時候、大時候、無尾熊的故鄉、有毒植物、家燕、台灣美術家張啟華、遇見藝術家、舞獅。	2000.12
16	行政院新聞局第十九次推介優良中、小學生課外讀物	二哥，我們回家	2001.12
17	行政院新聞局第二十次推介優良中、小學生課外讀物	十隻小青蛙、小花真是慢吞吞、複製豬、外婆的秘密花園、賴和與八卦山、古代的爬蟲類動物、親愛的奶娃、Y不念畫廊、台灣的	2002.12

編號	獎　項	得　獎　作　品	獲獎時間
		水土資源、天馬的傳說、陽光下的播種者、虎尾溪傳奇、走過e夏、尋找暖暖的秘密、閱讀自然景觀、小島上的海鷗、拜訪巴蘇亞的故鄉、最後的山羊、小胚胎的夢、貝殼化石、認識新朋友、藝術家的驚奇視窗、大甲之旅、台灣風景詩篇、北投風情畫、馬祖草鞋墩的故事、漢賓村之歌、聽故事遊下營。	
18	義大利波隆納國際兒童書展年度插畫家大展入選	水牛和稻草人	1989
19	台北市分類圖書巡迴展第四梯次兒童讀物展「優良圖書獎」	媽媽小時候	1989.03.25
20	台北市分類圖書巡迴展第五梯次全國得獎暨推薦圖書雜誌展「優良圖書獎」	水牛和稻草人	1990.05
21	中華民國兒童文學學會「優良兒童圖書金龍獎」	台灣的火車、快樂山林、山。	1990.11.25
22	台北市政府新聞處「青少年優良讀物獎」	烤肉記、謝阿姨的菜園、花園的好朋友。	1991.01

編號	獎　　項	得　獎　作　品	獲獎時間
23	中華民國兒童文學學會「優良兒童圖書金龍獎」	蘇東坡、生物世界、太魯閣之旅、走入自然。	1991.12.01
24	中國時報開卷專刊一九九一年最佳童書	上元	1992.01.11
25	中國時報一九九一年最佳童書	走入自然	1992.01.11
26	台北市分類圖書展第九屆兒童類圖書雜誌展「優良圖書獎」	海岸河口的鳥類	1994.06.11
27	台北市政府優良讀物績效卓著獎	老榕樹	1997.03.29
28	一九九一年「好書大家讀」入選好書推薦獎	走入自然、蘇東坡、上元、談戲、生物世界、台灣早期開發—宜蘭地區、中國的算學、墾丁旅行日記、阿里山的火車。	1991
29	一九九二年「好書大家讀」入選好書推薦獎	童話類：超人媽媽、自然科學類：繼春、傳記類：台灣美術家廖繼春、自然科學類：烏鴉鳳蝶阿青的旅程。	1992
30	一九九三年「好書大家讀」入選好書推薦獎	生活故事類：愛貓的女孩、童話類：迷失的月光、自然科學類：海岸河口的鳥類。	1993
31	一九九五年「好書大家讀」入選好書推薦獎	文學綜合類：怪怪族與哈哈貓、烏龍新娘、山中的悄悄話、科學讀物類：溪池為家的昆蟲	1995

編號	獎項	得獎作品	獲獎時間
32	一九九五年「好書大家讀」年度「最佳少年兒童讀物獎」	科學讀物類：頑皮的松鼠	1995
33	一九九六年「好書大家讀」入選好書推薦獎	文學綜合類：夢想的家、逗趣兒歌我會念、台灣美術家廖德政、台灣美術家林玉山科學讀物類：和花花草草玩遊戲（上、下）。	1996
34	一九九七年「好書大家讀」年度「最佳少年兒童讀物獎」	文學綜合類：裝置的藝術	1997
35	一九九七年「好書大家讀」入選好書推薦獎	文學.綜合類：台灣美術家黃土水	1997
36	一九九七年「好書大家讀」入選好書推薦獎	科學讀物類：獅子、家有寵貓、太空中的甜甜圈。	1997
37	一九九八年「好書大家讀」入選好書推薦獎	文學綜合類：小鵝露露比、拼貼的藝術。	1998
38	二〇〇二年「好書大家讀」入選好書推薦獎	知識性讀物組：城市農場的四季圖書及幼兒讀物：十隻小青蛙、分一點點給我。	2002

㈡《中華兒童百科全書》獎項

　　行政院新聞局七十五年金鼎獎「優良圖書獎」。

㈢《兒童的雜誌》獎項

　　　甲、台灣省第八屆省政新聞獎──「優良公辦雜誌特優
　　　　　獎」。
　　　乙、行政院新聞局七十八、七十九年「公辦雜誌金鼎
　　　　　獎」。
　　　丙、台北市分類圖書展第六梯次文學與美術類圖書雜誌
　　　　　展覽「優良圖書獎」。
　　　丁、行政院新聞局八十一年至八十四年金鼎獎──「優
　　　　　良出版品獎」。
　　　戊、行政院新聞局八十五年「公辦雜誌金鼎獎」。
　　　己、行政院新聞局新聞局第十七次推介中小學生優良課
　　　　　外讀物暨第四屆「小太陽獎」雜誌類獎項。
　　　庚、行政院新聞局八十九年「公辦雜誌金鼎獎」。
　　　歷年來皆獲得行政院新聞局推介中小學生優良課外讀
物。

㈣《中華幼兒圖畫書》獎項

　　《中華幼兒圖畫書》中《玩什麼》一書，榮獲行政院新
聞局八十七年金鼎獎「優良圖書出版推薦獎」。

　　《玩什麼》、《探險》二書入選行政院新聞局第十六次推
介優良中、小學生課外讀物圖畫故事類書。

附 錄 七

兒童讀物編輯小組相關文獻

一、專書

第一期中華兒童叢書簡介，台灣省教育廳兒童讀物編輯小組主編，台灣省教育廳，1971.04。

第二期中華兒童叢書簡介，台灣省教育廳兒童讀物編輯小組主編，台灣省教育廳，1978.12。

第三期中華兒童叢書簡介，台灣省教育廳兒童讀物編輯小組主編，台灣省教育廳，1983.05。

第四期中華兒童叢書簡介，台灣省教育廳兒童讀物編輯小組主編，台灣省教育廳，1986.09。

優良中華兒童叢書簡介，台灣省教育廳兒童讀物編輯小組主編，台灣省教育廳，1990.11。

第五期中華兒童叢書簡介，台灣省教育廳兒童讀物編輯小組主編，台灣省教育廳，1991.10。

第六期中華兒童叢書簡介，台灣省教育廳兒童讀物編輯小組主編，台灣省教育廳，1998.01。

中華兒童叢書配合國小各科教學索引，屏師實小主編，國立屏東師範學院，1985。

中華兒童叢書的管理與利用之研究，高美惠著，高雄市：三民國小印行，1991.06。

二、期刊論文、報章雜誌、專文報導

篇次	篇　目	作　者	時　間	報　刊	期數／頁數	類別
1	簡介中華兒童叢書	林武憲	1972.04	中國語文	第30卷第4期頁6-15	期刊論文
2	兒童閱讀中華兒童叢書意見調查	鄭蕤璋、高振奎	1972.08	研習通訊	第150期頁23-38	期刊論文
3	一座兒童的知識寶庫（中華兒童叢書）	童欣載	1975.03	書評書目	第23期頁51-57	期刊論文
4	怎樣充分運用中華兒童叢書	胡鍊輝	1976.11	師友	第113期頁33-35	期刊論文
5	中華兒童叢書價值內容分析	吳英長	1981.04	臺東師專學報	第9期頁189-263	期刊論文
6	學校教育充分利用中華兒童叢書	徐紹林	1982.03	師友	第177期頁46-48	期刊論文
7	推介兩套好書：中華兒童百科全書、中華兒童叢書	謝遵明	1982.03	師友	第117期頁4-5	期刊論文
8	中華兒童百科全書編印旨趣	林來發	1984.03	臺灣教育	第399期頁13-14	期刊論文
9	從中華兒童叢書談－我國兒童讀物的開拓	陳惠玲	1985.05	師友	第215期頁6-8	期刊論文

篇次	篇　目	作　者	時　間	報　刊	期數／頁數	類別
10	〈中華兒童百科全書〉讀後	王孟武	1985.09	中國語文	第57卷第3期頁81-83	期刊論文
11	中華兒童百科全書中表現的政治價值及權威人物之分析	郭麗玲	1988.06	社會教育學刊	第17期頁173-218	期刊論文
12	屬於中國兒童的「中華兒童百科全書」	教育廳兒童讀物編輯小組	1989.08	出版界	第24期頁20-23	期刊論文
13	國民小學社會科高年級可使用的中華兒童叢書	林晃英、蔡葆琦	1997.04	教學科技與媒體	第32期頁22-25	期刊論文
14	中華兒童叢書和兒童讀物的守門神	采芃文、潘人木曹俊彥圖	1998.04	小作家月刊	第48期頁25-32	期刊論文
15	如何善用中華兒童叢書	曾門	1972.12.24	國語日報	第三版	專文
16	怎樣活用「中華兒童叢書」	李仁	1974.12.01	國語日報	第三版	專文
17	向愛孩子的人致敬—介紹「中華幼兒叢書」	知愚	1975.05.11	國語日報	第三版	專文

篇次	篇　目	作　者	時　間	報　刊	期數／頁數	類別
18	三年級中華兒童叢書簡介	貴美	1977.01.09	國語日報	第三版	專文
19	有望於中華兒童叢書的出版	德仁	1977.01.16	國語日報	第三版	專文
20	四年級中華兒童叢書閱讀調查——健康和知識類	貴美	1977.09.18	國語日報	第三版	專文
21	四年級中華兒童叢書閱讀調查——文學類	貴美	1977.10.02	國語日報	第三版	專文
22	介紹「中華兒童百科全書」	知德	1978.08.20	國語日報	第三版	專文
23	善用中華兒童百科全書	高真	1979.03.03	國語日報	第三版	專文
24	再談中華兒童叢書的運用	曾忠平	1981.01.18	國語日報	第三版	專文
25	談中華兒童叢書的插圖	張慈心	1981.05.03	國語日報	第三版	專文
26	第三屆中華兒童叢書獎	何政廣	1982.09.19	國語日報	第三版	專文

篇次	篇　目	作　者	時　間	報　刊	期數／頁數	類別
27	榮獲台灣省教育廳最佳寫作金書獎的三本書	周密	1982.09.19	國語日報	第三版	專文
28	第三期中華兒童叢書得獎作品評語	教育廳兒童讀物編輯小組	1982.09.26	國語日報	第三版	專文
29	金書獎的優良寫作獎	周密	1982.10.03	國語日報	第三版	專文
30	認識並利用中華兒童叢書	莊清美	1983.12.11	國語日報	第三版	專文
31	中華兒童叢書金書獎頒獎		1991.12.11	國語日報		報導
32	教育廳增編優良讀物提供學童閱讀		1991.12.30	國語日報		報導
33	評介開卷1991最佳圖畫故事書類童書《上元》	黃迺毓	1992.01.17	中國時報	開卷版	評介
34	省教育廳出版中華幼兒圖畫書首批五本立體書本月問世	劉偉瑩	1994.11.18	國語日報		報導
35	全國小學生怕接「凍」 省教育廳「中華兒童叢書」去？留？	林淑慧	1997.10.23	中國時報	46版	報導

篇次	篇目	作者	時間	報刊	期數／頁數	類別
36	書香伴童年金書獎鼓勵傳承教部強調中華兒童叢書編印不受經營影響	曾意芳	1998.12.11	中央日報	10版	報導
37	教廳兒童出版部前途茫茫	徐開塵	1999.07.02	民生報	A7版	報導
38	曾志朗留下兒童讀物編輯小組成立36年來的出版成就口碑讓它走出陰霾舍後存廢迷霧	徐開塵	2000.11.04	民生報	A7版	報導
39	教部推出兒童電子書網頁	王芝君	2002.02.06	中華日報		報導
40	教部裁撤兒童讀物出版部	陳文芬	2002.04.11	中國時報	13版	報導
41	兒童讀物編輯小組未之窗昨關閉教長：時代改變沒存在意義耕耘成果還製造後了	徐開塵	2002.04.11	民生報	A13版	報導
42	從物資匱乏到屢獲金鼎獎！幾度傳廢除這回能過關嗎？	徐開塵	2002.04.11	民生報	A13版	報導
43	教長：兒讀小組「沒有存在價值」黃榮村一句話面臨廢止命運總編輯何政廣生氣隆答之認為不能以商業市場評估存廢	施沛琳	2002.04.11	聯合報	14版	報導

篇次	篇目	作者	時間	報刊	期數／頁數	類別
44	兒讀出版終止台灣書店明年底併入教育部	張銷弘	2002.04.11	聯合報	14版	報導
45	兒童讀物編輯小組加油打氣電話不斷	徐開塵	2002.04.12	民生報	A13版	報導
46	兒童讀物編輯小組生機已失善後繁雜	徐開塵	2002.04.13	民生報	A13版	報導
47	兒童讀物編輯小組學者爭取生機 教部談轉型未來送書對象以偏遠學校或弱勢族族優先	顧美芬	2002.04.19	人間福報		報導
48	挽救兒童讀物文化界吶喊	陳文芬	2002.04.27	中國時報	14版	報導
49	搶救兒童讀物編輯小組立委質詢教長未正面回應	徐開塵	2002.04.27	民生報	A12版	報導
50	兒童讀物小組不宜裁撤	李俊賢	2002.04.28	中國時報	15版	讀者投書
51	兒童讀物編輯小組將轉型	許敏溶	2002.04.29	中央日報	14版	報導

篇次	篇　　目	作　者	時　間	報　刊	期數／頁數	類別
52	為「兒童讀物編輯小組」請命	朱孟庠	2002.04.30	自由時報	15版	讀者投書
53	如果裁撤了兒童讀物小組	丁文玲	2002.05.12	中國時報	21版	專題報導
54	自由的心靈才能真正的閱讀	丁文玲	2002.05.19	中國時報	21版	訪問
55	從裁撤兒童讀物編輯小組談起一創意花不了多少錢	蕭淑華	2002.06	出版界	第64期頁8	期刊論文
56	兒童讀物編輯小組明舉行惜別茶會		2002.12.26	民生報	A13版	報導
57	教部回應：不能讓小朋友支付他們薪水	江昭青	2002.12.28	中國時報	14版	報導
58	遭教育部裁撤近百位作家辦借別私茶會兒童讀物編輯小組痛批黃榮村：兒童心靈殺手	陳文芬	2002.12.28	中國時報	14版	報導
59	作家畫童書小組告別兒童的雜誌話別心情沉痛不捨	黃寶萍	2002.12.28	民生報	A13版	報導

篇次	篇　　目	作　者	時　間	報　刊	期數／頁數	類別
60	教育部下月裁撤兒童讀物編輯小組關上一道門，是否再開一扇窗？	李如蕙	2002.12.28	聯合報	15版	讀者投書
61	兒童讀物小組裁撤教長被批年底解散別無借別茶會百名作家出席火氣多過悲傷黃榮村是罪人教部將另組委員會評選優良讀物	曹銘宗、許峻彬	2002.12.28	聯合報	14版	報導
62	痛心追思「兒童讀物編輯小組」	李南衡	2002.12.30	台灣日報	7版	短評
63	《上元》曹俊彥他在作插畫時總是想：要很童趣呢？還是很傳統？最後他發現這兩者是可以兼得的！	李翠瑩			開卷版	採訪
64	本土兒童讀物創作語境	張耀仁				讀者投書
65	評介《山》一以遊戲趣味的圖像詩，純真細膩的圖畫，點出山的親切	曹俊彥			評介	

國家圖書館出版品預行編目資料

兒童讀物編輯小組的歷史與身影／林文寶、
　趙秀金著 . -- 臺東市：臺東大學兒童文學研究所出
　版；臺北市：萬卷樓圖書發行 , 2003〔民92〕
　　面；　　公分
　參考書目：面
　ISBN 957-01-5071-8（平裝）

　1.中國兒童文學　2.兒童讀物

859.1　　　　　　　　　　　　　　　　92017603

兒童讀物編輯小組的歷史與身影

作　　　者／林文寶、趙秀金

編輯企劃／國立台東大學兒童文學研究所

執行編輯／林文寶

編　　　輯／陳玉金、陳瀅如

出 版 者／國立台東大學兒童文學研究所

地　　　址／台東縣台東市中華路一段684號

電　　　話／（089）318-855轉3100

發 行 者／萬卷樓圖書股份有限公司

地　　　址／臺北市羅斯福路二段41號6樓之3

電　　　話／（02）23216565、23952992

傳　　　真／（02）23944113

劃撥帳號／15624015

排　　　版／浩瀚電腦排版股份有限公司

定　　　價／300元

出版日期／2003年10月

ISBN／957-01-5071-8